追看黃金時間

歷士　著

把
《山水有相逢》
《輪流傳》
《執到寶》
前塵細認

# 0

# 1

## 此中有沒有改變

# 2

## 人群裏　幾多奇傳

# 3

## 凡塵裏　種種留戀

# 4 千秋百樣事

# 5

# 自序

無綫近年把昔日劇集陸續發行影碟，然而在數以百計劇集的影碟盒面上，只得一個「甘國亮經典系列」[1]。

這個作者式標記不過旨在推銷，卻似乎無意中認同，為無綫拍了半世紀電視劇的芸芸監製之中，只有甘國亮稱得上「作者」，沒有別例，並且排得出一個「賣錢」的經典系列。

能夠賣錢，因為確實是許多電視迷的心頭愛。甘國亮劇作眾多，電視迷各有所愛是必然的。但無可否認，富有懷舊色彩的《山水有相逢》、《輪流傳》、《執到寶》特別膾炙人口，而且，都在同一年的黃金時間推出。

時維 1980 年。

當年無綫、麗的兩家商營電視台，競相炮製電視劇於黃金時間——即晚上的收視高峰時段——吸引觀眾追看，搶佔收視。高收視意味帶來高收入，每秒鐘都在生金蛋。黃金時間是電視台繁盛的基石。

換個角度，香港的 1980 年，何嘗不是值得回頭追看的黃金時間？

於是拗起心肝，好好記下，再追溯多些或遭遺忘的文化脈絡，盡力更正以訛傳訛的錯誤記憶與説法，期望以更立體的 1980 年，與劇作相互對照。沒有秘聞，沒有內幕，瑣瑣碎碎的，湊合成這份筆記。

都不過是茶餘飯後的娛樂，都是香港人的歷史、文化，都要記下，白紙黑字的。

*2021 辛丑暮春*

---

[1] 無綫早期推出劇集 VCD 期間（2000 年代初期），把《山水有相逢》、《執到寶》、《第三類房客》等稱之為「甘國亮系列」。到了 2014 年，無綫再推出一批號稱「數碼修復版」的劇集 DVD（影像進步了多少卻見仁見智），則把《山水有相逢》、《執到寶》、《無雙譜》等稱之為「甘國亮經典系列」。

# 凡例

1. 所列舉的華語電影資料，除特別註明外，概以電影本身所列為基礎，輔以香港電影資料館網站之香港電影檢索系統所列資料（2020 年 4 月 20 日讀取）。電影名稱後（ ）括號內的數字為影片首映年份，例如：「《檳城艷》（1954）」。

2. 所列舉的外語電影及電視劇資料，除特別註明外，來自 IMDb 網站，2020 年 4 月 20 日讀取。外語電影在香港公映的譯名，則概以故影集：香港外語電影資料網資料為準，2020 年 4 月 20 日讀取。

3. 所列舉的本地電視劇集資料，除特別註明外，2000 年及以前的無綫電視劇集，以《33 情繫翡翠劇集 2000 紀念本》為基礎；麗的電視劇集以及 2000 年以後的無綫電視劇集，主要根據 myTV SUPER app 上的內容。電視劇名稱後（ ）括號內的數字為該劇首映年份，例如：「《狂潮》（1976）」。劇集的英文名稱，除特別註明外，來自電視廣播（國際）有限公司（TVBI）所發行的 VCD 或 DVD。

4. 所列舉的報章資料，來自香港中央圖書館的縮微資料，以及香港公共圖書館網站多媒體資訊系統中的「香港舊報紙」，主要參考《大公報》、《工商日報》、《工商晚報》、《成報》、《明報》、《華僑日報》。

5. 所列舉的《香港電視》雜誌內容，來自香港大學圖書館藏品的正本與香港電影資料館藏品的複印本，以及少數由筆者收藏的正本。

6. 所列舉的國語時代曲之作曲及作詞人筆名，除特別註明外，來自國立臺灣大學圖書館數位典藏館資料系統的相關黑膠唱片圖像，（ ）括號內的真實姓名則參考《上海老歌名典》。

7. 文中首次提及的角色，概以〔 〕括號標記演員名字，例如：「梅妹〔李司棋〕」。

8. 劇集幕後名單上人名旁邊的數字，表示其參與的集次，例如：「編導：杜琪峯（1）」，即表示杜琪峯為第一集的編導；若沒有數字標示，則表示全劇皆由同一人擔任該崗位。

9. 為精簡論述，內文或會採用下列簡稱：

《山》→《山水有相逢》

《輪》→《輪流傳》

《執》→《執到寶》

三劇 →《山水有相逢》、《輪流傳》及《執到寶》

二梅 → 梅妹、梅劍仙

無綫 / 無綫電視 → 電視廣播有限公司

10. 文中夾雜的廣府話及港式粵語，或可在〈附錄〉之〈廣府話 / 港式粵語釋義〉參照文義。

# 此中有沒有改變

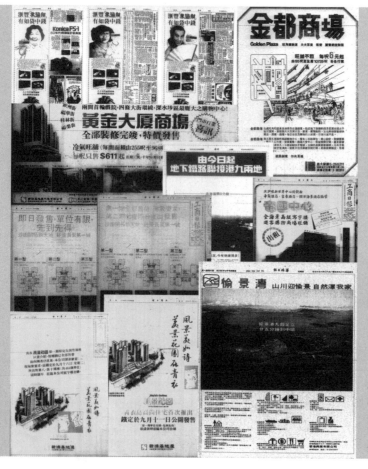

地鐵過海通車廣告，1980 年 2 月 12 日《明報》；滙豐易通財三款廣告，1980 年 4 月 10 日《明報》；旺角金都商場招租廣告，1980 年 7 月 28 日《工商日報》；深水埗黃金商場招售廣告，1980 年 7 月 29 日《工商日報》；大嶼山愉景灣全版廣告，1980 年 8 月 13 日《華僑日報》；青衣美景花園頭版廣告兩則，1980 年 9 月 9、12 日《工商日報》；沙田第一城頭版廣告兩則，1980 年 9 月 24、26 日《工商日報》；尖東帝國中心頭版廣告，1980 年 12 月 1 日《工商日報》。

## 和樂昇平的香港 1980 年

八零不似六七、七三、八九、九七，沒有令人一看就想起的當年大事。

但它畢竟是八十年代的開端，也是不少物事的開端。

那年開始，我們可以搭地鐵過海，撤機[1]，食杯麵，聽 walkman，出街要帶身份證。沙田第一城、青衣美景花園、大嶼山愉景灣的樓花開售，而且都是即日售罄。八、九十年代閃耀一時的尖東開始招租，歷盡電腦科技改朝換代依然屹立不倒的深水埗黃金商場，幫忙締結無數鴛侶或怨偶的旺角金都商場，也在同年招租，逐漸成為香港社會文化的重鎮。

在七十年代初，本港生產總值每人 4,716 元；到了七十年代末，本港生產總值倍升至每人超過 15,000 元，相比許多鄰近國家富裕，生活水平僅次於日本[2]。加上地鐵是年終於貫通港九兼確定興建港島支綫，九年免費教育亦已全面實現[3]，大量公屋與居屋漸次落成[4]，警民、警廉關係也大為改善[5]。1980 年的香港，一片安居樂業。

---

[1] 有說早於七十年代末，渣打銀行已開始設置自動櫃員機。然而無可爭議的是，1980 年初，滙豐銀行大規模宣傳新推出的「易通財」自動櫃員機服務，並由家傳戶曉的「楚留香」鄭少秋、沈殿霞和《家變》裏的好姐伍淑霞擔演廣告，成功將「撤機」普及。

[2] 有關說法及資料，見哈特臣：〈香港：回顧與前瞻〉，王周湛華編：《香港一九八一年》（香港：政府印務局，1981 年），頁 4、12。

[3] 香港的九年免費教育由 1978 年 9 月起開始實施，除了提供六年小學教育外，又有足夠學位供全港小學畢業生接受三年中學教育，見〈教育〉，李琰紅編：《香港一九七九年》（香港：政府印務局，1979），頁 45。

[4] 香港第一百個公共屋邨——屯門安定邨在 1980 年 12 月落成，見〈房屋和土地〉，王周湛華編：《香港一九八一年》，頁 78。同年房屋委員會負責的「居者有其屋」計劃（簡稱「居屋」）亦在 1980 年先後兩次推出樓宇出售（計有三月推出的沙田愉城苑、穗禾苑第二期及香港仔漁暉苑第二期，和八月推出的葵涌翠瑤苑、荔枝角清麗苑及大埔汀雅苑（《執到寶》裏阿哥與阿琴的居屋新居可能就在其中），樓價由 151,500 元至 271,400 元不等，見香港房屋委員會網站之《居者有其屋計劃歷次出售單位詳情》，頁 1。

[5] 哈特臣：〈香港：回顧與前瞻〉，頁 10。

　　身在福中的香港人，不是不知福的。香港以華人佔大多數，華文報章回顧
1980 年的編採角度，或可概括反映當時香港人普遍關注、擔憂的事。

　　與政府關係密切的《華僑日報》，以署名文章概述香港大事，正題為〈既
憂且喜的一年〉，副題為〈舉世動蕩本港獨見經濟出現奇蹟性的增長　移民湧
來通脹激烈生活壓力重大生活苦也〉[6]。

　　文人報章《明報》的十大新聞，選擇為[7]：

| 非法移民　即捕即解 | 計劃推行　地方行政 |
|---|---|
| 中港兩地　加強合作 | 地車啓用　拓建支綫 |
| 息率金股　大幅上落 | 住宅樓宇　管制租金 |
| 包氏家族　收購九倉 | 兩巴車禍　申請加價 |
| 警民衝突　高崗命案 | 瘋狗疫症　殺人染貓 |

　　右派報章《工商日報》的十大新聞則選擇如下[8]：

| 非法移民 | 地鐵通車 |
|---|---|
| 股市波動 | 公僕加薪 |
| 管制租值 | 發現瘋狗 |
| 車船加價 | 麥樂倫案 |
| 改革教育 | 綁匪猖獗 |

　　左派報章《大公報》，當日列舉了二十項新聞回顧供讀者投票[9]。經編輯
篩選的選項有：

---

6　《華僑日報》，1981 年 1 月 1 日，第九張頁 1。
7　《明報》，1980 年 12 月 29 日，版 2。
8　《工商日報》，1981 年 1 月 1 日，頁 10。
9　《大公報》，1981 年 1 月 5 日，版 5。

| | | | |
|---|---|---|---|
| 港島地鐵 | 決定興建 | 兩巴加價 | 群起反對 |
| 藝員高崗 | 遭警槍殺 | 通脹幅度 | 兩位數字 |
| 神秘氣體 | 屢襲學校 | 港督訪穗 | 關係發展 |
| 住宅租金 | 全面管制 | 地價猛漲 | 每呎兩萬 |
| 蘇京奧運 | 香港抵制 | 瘋狗出現 | 貓犬不寧 |
| 優惠息率 | 創高紀錄 | 狂徒出現 | 縱火燒車 |
| 四女被囚 | 慘遭輪姦 | 地鐵地盤 | 隧道大火 |
| 紅線女等 | 來港演出 | 火車出軌 | 險象橫生 |
| 非法入境 | 即捕即解 | 股市風雲 | 收購頻頻 |
| 大巴翻側 | 死傷近百 | 恒生指數 | 大上大落 |

　　然而，香港政府出版的年報（即官方回顧過去一年的事情）裏的 1980 年，出現了微妙的差異。

　　但凡年報開首的章節，都是官方想你特別注視之事。在回顧 1979 年的《香港一九八零年》年報，港英政府想你注視的標題是〈越南難民〉與〈地下鐵路〉。這兩則不難理解。但到了回顧 1980 年的《香港一九八一年》年報，想你注視的標題是〈香港：回顧與前瞻〉，執筆者為《南華早報》總編輯哈特臣（Robin Hutcheon），文章開首是：「過去一年，本港報紙的頭條新聞，充滿對黯淡前景的預測和悲觀的報導。發生這種現象，是因為新界租約問題尚未解決，以及難民如潮湧至，未受遏止……」[10]

　　這裏所説的「難民」，是指「自一九七六年以來，本港約共收容了 50 萬主要來自廣東省的合法及非法入境者」，以及「自一九七五年以來……仍有逾 24,000 名滯留在本港」的越南難民[11]。

　　華文報章普遍關心的非法移民問題，政府年報同樣注視。但政府年報提及的「新界租約問題」呢？1979 年 3 月，港督麥理浩訪京會見鄧小平，是為中

---

[10] 哈特臣：〈香港：回顧與前瞻〉，頁 1。

[11] 同上，頁 11。

英談判香港前途之始。但當時華文報章對此課題看來一直不大熱衷。以 1980 年 6 月時任中國廣東省長習仲勛訪問澳門為例，《華僑日報》僅在 6 月 6 日的第一張第二頁裏，以「廣東省長習仲勛在澳門説香港澳門保持現狀」為標題作小篇幅報道；同日《大公報》在第四版以內頁頭條「習仲勛願澳門安定繁榮」報道；到了 6 月 7 日，《工商日報》在第八頁以「習仲勛否認將收回港澳」為內頁標題，才見到較為重視主權問題的報道。1980 年當然不會沒有人高瞻遠矚香港前途，但要説當時華文報章以至華人社會因而瀰漫悲觀情緒，看來難以成立。更何況，即使官方年報提出了關注，也只局限於「新界租約問題」，彷彿與已割讓的香港島與九龍半島無關。

九七，那時還是個陌生的數字。

當時的香港人眼前最憂慮的——正如前述多份報章年度回顧的共同重點——是非法移民，而隨着年底實施「即捕即解」政策，連這項問題也得到立竿見影的紓緩。這樣的香港，多美好。

1980 年，香港是這樣的和樂昇平，沒有恐懼，沒有移民的掙扎與愁緒。西西曾在 1995 年回顧八十年代初：「那時香港人很奇怪，好像沒有什麼擔憂，社會看來很繁榮。」[12]

七十年代的香港是青春的，勇往直前，敢試，敢做；輸了也沒什麼，從頭來過。踏入八十年代，香港開始成熟，賺到了；想繼續賺，但不敢輸，捨不得輸。大台是這樣[13]，社會也是這樣。

不起眼的 1980 年，原來是個轉折年。

---

[12] 西西、何福仁：〈童話小説〉，《時間的話題——對話集》（香港：素葉出版社，1995），頁 157。
[13] 無綫電視自七十年代起在電視業佔絕對優勢，一台獨大，因而近年被戲稱「大台」。

## 1980 年之帶身份證出街

《執到寶》中可伯鄰居失火，可伯在一家正要逃生時不忘叮囑最緊要帶備身份證，否則「去新界冇身份證就聽拉」。不過，《執》播畢三天後，事情就有變。

10 月 20 日（星期一），時任港督麥理浩在廣州跟中國廣東省當局會談「共同關心的問題」[14]。到了 10 月 23 日（星期四），港督宣佈由即日起實施新法例。從此，香港人多了一個新習慣：出街必須攜帶身份證。

此項法例取消了過往沿用的「進入本港與親友會合即予收容」的政策（即所謂的「抵壘政策」），改為將所有由中國大陸抵達香港之非法入境者遣返中國（即所謂的「即捕即解政策」）。因此，法例同時規定，市民必須在本港任何地方攜帶身份證，以便隨時核實身份，否則可被罰款一千元。此外，非法入境者亦被禁止就業，並由 10 月 28 日開始，所有僱主聘用職工時，必須查閱申請人的身份證。法例宣佈後設立三天特赦期至 10 月 26 日（星期日）午夜，讓來自中國大陸的非法入境者到港島金鐘道域多利兵房的特別登記中心，申領香港身份證，無分日夜[15]。

據港府《香港一九八一年》年報記述，港督自廣州會談返港後表示：中國當局指責本港所施行的政策，有「助長非法入境趨勢」之嫌，又聲稱由於大量公社社員企圖偷渡來港，人數一度多達每天 3,500 人，而其中五分一能成功進入本港，這使部分公社的勞動力減少了 30%。因此，中國方面對港府取消「抵壘政策」的決定甚表歡迎。[16]

香港面對多年的偷渡人潮問題，終可有力遏止。

---

14  《明報》，1980 年 10 月 21 日，版 2。
15  《明報》，1980 年 10 月 24 日，版 4。
16  哈特臣：〈香港：回顧與前瞻〉，頁 11。

## 終於 1980 年的電視劇盛世

今日香港的年輕人，喜歡戲謔充斥大氣電波的港產劣質電視劇為「膠劇」，也許很難想像直至 1980 年的香港電視劇，是處於如斯盛世：會敢開先河拍攝《狂潮》（1976）等百集長劇；會製作貼近民情諷刺時弊的《七十三》（1973）、《龍虎豹》（1976）；會改編世界文學或戲劇巨著，拍出《世界名著》（1976）、《大報復》（1977）等文藝劇作；會採用菲林實景拍出《C.I.D.》（1976）、《七女性》（1976）、《北斗星》（1976）、《13》（1977）等破格新穎的單元劇[17]。不拘一格、高度自由的製作方針，孕育了一代新浪潮影壇新銳譚家明、徐克、許鞍華、章國明、嚴浩，影視名將陳韻文、岸西、杜琪峯、王晶、麥當雄、蕭若元、戚其義……

當然，還有甘國亮。

據甘國亮憶述，當年製作劇集時，無需 sell 橋，管理層但求有人願意開戲即可。於是，在一至五或週末的黃金時間上，容得下甘國亮的《淡入淡出》、《人間世外》這些「最為人指為鬼五馬六」[18] 的劇作。不要小看這些所謂的「鬼五馬六」，此處所說的盛世，就是既有入俗眼的熱門製作，也有不以觀眾反應為前提，膽敢以創作為先的偏鋒嘗試[19]。事實上，自無綫電視於 1967 年

---

[17] 1977 年《號外》曾有如此評論：像《大特寫》這樣維護電影的死硬派雜誌，最近也要頒發電視獎肯定電視的成就……許多實驗性的東西都在電視出現。……電視使我們的有才氣年輕人有表現的機會。《大特寫》選的幾齣電視片（《刺馬》、《北斗星之黃杏秀》、《七女性之苗金鳳》、《晨·午·暮·夜》）及幾個編導（嚴浩、麥當雄、譚家明、許鞍華）的成就大概抵得上以往香港的電視藝術總成就。

見舒靜川（即丘世文）：〈電視比電影有趣〉，原刊《號外》，第 7 期，1977 年 3 月。後收於呂大樂主編：《號外三十——城市》（香港：三聯書店，2007），頁 292。

[18] 甘國亮自言，見甘國亮：〈千古罪人俱樂部〉，《解你個構》（香港：大文化社，1998），頁 114。

[19] 1977 年《大特寫》曾這樣肯定當時無綫管理層對商營電視劇作的包容力：港視（即無綫電視，而非 2013 年由王維基創立的香港電視）是賺大錢的機構，應該提供機會讓一些年輕導演去摸索，去發揮，所以雖然『殺』劇（指同年劇集《殺手·神鎗·蝴蝶夢》）失敗，但節目部放胆去嘗試，也未

開台後，電視業方興未艾，不但制度尚未完整建立，創作上亦無需顧慮收視率造成的經營壓力[20]，相比於八十年代起電視劇製作越趨制度化，創作時要歷經內部高層的小組審核，又要顧慮觀眾與廣告客戶的反應等許多因素，其自由度實不可同日而語。

有容乃大。偏鋒嘗試拍得好與不好，已屬後話。然而這些偏鋒嘗試消失在哪個時刻？是周梁淑怡離開無綫？《楚留香》抗敵一仗？還是「鑽石三角」羅仲炳、陳慶祥、林賜祥領軍之時？相信當局者也會言人人殊。但旁觀者看，這裏有個劇集發展的分水嶺值得注意，就在 1980 年。

這一年，長篇劇霸業終結，中篇劇全面興起。

無綫的長篇劇（或稱「長劇」）[21] 絕大多數都在晚上七至八的「翡翠劇場」播放。踏入 1980 年，跨年播畢的《網中人》，口碑與收視皆大獲全勝。大卡士武俠長劇《楚留香》（1979）在八至九時段幫無綫打勝仗，還不過是數月前的事。那邊廂，麗的亦在 1980 年初雄心萬丈地揚言籌拍長達 300 集的長劇[22]。可是，無綫繼後的翡翠劇場長劇《風雲》與《親情》口碑都不理想。到了《輪流傳》，誰也沒料到最終要急忙改派中篇劇《千王之王》出戰。

中篇劇是當年的新興稱號。無綫早於同年 2 月 4 日起，以「黃金時間四條 A」為口號，在晚上八至九時段相繼推出四齣中篇劇：

王天林監製，謝賢、狄波拉主演的《離別鈎》（10 集）

李沛權監製，黃元申、李琳琳主演的《鹽梟》（15 集）

當沒有意義。這個情形，可以說明只有港視才可以培養出甘國亮來。（港視讓甘國亮拍攝『淡入淡出』，使世界上各大電視台無地自容。）

見張錦滿：〈麥當雄是大丈夫嗎？〉，《大特寫》，第 38 期，1977 年 7 月 15 日，頁 18~21。
[20] 馬傑偉、曾仲堅，2010：19。
[21] 長劇的集數多寡沒有確實定義。例如 1973 年共 26 集的《私戀》，當時也稱之為長篇電視劇，見《香港電視》，第 314 期，1973 年 11 月，頁 16。不過，自 1976 年共 90 集的《書劍恩仇錄》之後，沒有 50 集也稱不上長劇。
[22] 《成報》，1980 年 2 月 11、20 日，同版 8。

招振強監製，周潤發、趙雅芝主演的《上海灘》（25 集）

馮淬帆監製，夏雨、曾慶瑜主演的《一劍天涯》（10 集）

其時，長劇仍然是電視台最倚重的製作。自《楚留香》起，播足半年兩線長劇之後，無綫連推四齣中篇劇，其實帶有試驗性質。時任無綫助理節目製作經理馮淬帆說：「八至九是着重多元化，沒有硬性規定播放任何節目的……四個中篇劇播完以後，週一至週五的八至九時間，將會推出五個單元劇……分別是甘國亮監製的現實喜劇，暫名『山水有相逢』……」[23]

歷史告訴我們，這次試驗成功了，而且成功得無需再秉持多元化的初衷。《山水有相逢》改為中篇劇，不是每星期播一晚，而是星期一至五晚晚連續播映。

中篇劇成為製作主流，不難理解。除了故事節奏快外，製作上也更加靈活，一旦反應不佳也可爽快結束，無需勞師動眾腰斬。當年大熱的《上海灘》、《山水有相逢》、《千王之王》等固然是製作中篇劇的強心針，即使遇上《一劍天涯》、《仁者無敵》一類反應欠佳之作，也能預期何時可換上新劇上陣，完全體現中篇劇製作方針的靈活優勢。

只是，中篇劇的興起與「直線編排」節目的做法，令一個重要的創意平台，即星期一至五晚晚節目不同的黃金時間，不復再見[24]。星期一至五起碼兩線連續劇的排陣，竟然沿襲至四十多年後的今天！

《輪流傳》是否就是長劇蓋棺，中篇劇長紅的因由？很難一概而論。觀乎麗的那邊廂，逼退《輪流傳》的《大地恩情》，基於種種製作難題與條件

---

[23] 《香港電視》，第 642 期，1980 年 2 月，頁 16~17。

[24] 劉天賜曾提及中篇劇興起前繽紛的黃金時間：一九七九年並未流行中篇連續劇及「直線編排」節目的理念。一如英美的節目編排方式，周一至周五每晚黃金時段，節目種類天天不同，如有：Gag Show、處境喜劇、問答節目、與觀眾同樂的遊戲節目、觀眾表演的歌唱節目。這樣的編排使到觀眾有選擇的自由，不必「迫使」他們一定要收看戲劇……
見劉天賜：〈真正鬼才甘國亮〉，《明報月刊》，2015 年 12 月號，頁 71。

局限，早就由原計劃長達 300 集的《血淚中華》，分成《大地恩情》之〈家在珠江〉（36 集）、〈古都驚雷〉（22 集）、〈金山夢〉（12 集）三部[25]，變相就是三齣中篇劇。無綫在年底號稱恢復長劇製作的《衝擊》，也只有 50 集，跟全盛期逾百集的《狂潮》、《家變》不可同日而語。此後，即使偶有 105 集的《創世紀》（1999）、82 集的《珠光寶氣》（2008）等相對篇幅較長的劇集[26]，也無法如七十年代般蔚成趨勢。

在這個分水嶺上，甘國亮是活躍人物。1980 年之前，星期一至五晚黃金時間晚晚不同節目的盛世裏，他的《少年十五二十時》、《諸事丁》、《淡入淡出》、《孖生姊妹》等，都是其中綻放過的奇葩；1980 年開始，中篇劇興起之時，他的《山水有相逢》，是打穩中篇劇江山的招牌劇；及後的《輪流傳》、《執到寶》，就是在這時移世易關頭上的傳奇之作。

回顧電視劇盛世，少不得甘國亮。

---

### 1980 年之當家小生興替

無綫的當家小生（也包括中生），不知不覺在 1980 年改朝換代。

這一年，朱江、劉松仁、黃元申相繼跳槽麗的。

鄭少秋拍罷《楚留香》後因肝病休養大半年，不料年中復出接演的長劇《輪流傳》變成早夭的傳奇。後來的《流氓皇帝》、《烽火飛花》雖仍受歡迎，不過他隨後的工作重心已經不在無綫。

---

[25] 《千王之王》播出後，有報道指麗的暫定拍竣第三部〈花旗遺恨〉（即〈金山夢〉）暫停長達二、三百集的《大地恩情》製作計劃，劇集反應與製作困難都是箇中原因，見《成報》，1980 年 9 月 25 日，版 8。歷史告訴我們，這項計劃結果就此打住。

[26] 《創世紀》當日分為兩部份播映，第一部 50 集的《創世紀》於 1999 年 10 月 11 日首播，第二部 55 集的《創世紀 II 之天地有情》於 2000 年 3 月 13 日首播，戚其義監製。《珠光寶氣》，2008 年 10 月 20 日首播，同樣由戚其義監製。

周潤發本來在上半年承《網中人》餘威，再憑《上海灘》而大紅大紫，繼後的《親情》即使劇集口碑欠佳，但他演的「木嘴輝」依然收視高企，風頭一時無兩。可是年底開拍《衝擊》時，他突然失蹤。此後，他在無綫再沒有如《上海灘》般叱咤風雲之作，包括無法為他開拓古裝戲路的《孤城客》和《笑傲江湖》，以及到了 1985 年退守副線演梁朝偉蘯叔的《新紮師兄續集》（他在八十年代紅透半邊天是轉戰影圈後的事）。

此消彼長，逐步雄霸無綫八十年代電視劇的當家小生，是後起的「五虎」。

最早出道的是湯鎮業。1980 年上半年的大熱劇集《上海灘》和《京華春夢》，他都獲得演出分量不弱兼極之討好的男配角的機會。年底開拍的長劇《衝擊》，隨着周潤發失蹤辭演，換上任達華演男一，湯鎮業亦隨之晉升為男二。

此外，李添勝在 1980 年底開拍的《江湖客》，毅然提拔剛從第九期藝員訓練班畢業的新人黃日華與苗僑偉出任男主角 [27]，配搭如日方中的鄭裕玲，以及剛剛幫無綫在《千王之王》打了漂亮勝仗的楊群。劇名後來改為《過客》，1981 年面世。獲得避重就輕地度身訂造冷面寡言角色的黃日華，一炮而紅。

不得不提，1980 年暑假後無綫第十期藝員訓練班開學，其中一位學員，是劉德華。

---

[27] 《成報》，1980 年 12 月 26 日，版 8。

人群裏　幾多奇傳

## 電視劇作者　甘國亮

　　甘國亮（1945 年 9 月 3 日～）[1]，生於香港。六七暴動時曾隨家人短暫移居澳門。踏入七十年代，甘國亮不想當時赴美升學，選擇留港並考入邵氏兄弟公司與電視廣播公司合辦的電影電視演員訓練中心，成為第一期畢業學員[2]，從此投身演藝界。甘國亮台前幕後皆能，在電視界既當演員、主持、司儀，亦擔任編劇、監製、行政主管及顧問，並且涉足電影（身兼演員、編劇、導演、監製）、電台（身兼主持、行政主管及顧問）、舞台劇（身兼演員、編劇）、音樂（身兼歌手、作詞人）等不同範疇，是香港家傳戶曉的演藝全才。

　　早於就讀演員訓練中心之時，甘國亮已獲導師劉芳剛提拔，開始撰寫劇本。此後，他除了在幕前演出，亦一直參與編劇、編導以至監製工作，終成電視界少數能編能導能演的劇作健將。觀眾一般認為譽稱「鬼才」、「金牌編劇」的甘國亮，作品風格獨特新穎，美藝仔細認真，對白精警、幽默兼年代考究，對女性描寫尤其細膩。其實縱觀其歷年劇作，取材、類型相當多變[3]，難得的是在流水作業的電視劇集製作模式下，始終不失格調，不減其不甘俗套、曲盡人情、機智而寬厚和善的本色，是歷年芸芸電視劇製作人之中，罕有面目鮮明，擔得起「作者」稱號的一人。暫且按甘國亮出任幕後崗位的歷程，將其電視劇作劃分為下列三個階段：

---

[1]　甘國亮的出生日期，坊間記錄不一。現取《口述歷史訪問：甘國亮，1998/03/10》（香港：香港電影資料館，1998）他的親述版本，而他的生平，亦以此親述版本為基礎。

[2]　即慣稱的「藝員訓練班」。主辦機構及訓練中心名稱，參考自第一期畢業典禮的佈景，見《第一個十五年　電視廣播有限公司十五週年畫集》（香港：香港電視有限公司，1982），頁 40。事實上，主辦機構及訓練中心名稱直至第六期依然不變，見《香港電視》第 457 期的招生廣告，1976 年 8 月，頁 14、15；到了第七期，主辦機構則只有電視廣播有限公司，訓練中心名稱亦改為「電視演員訓練中心」，見《香港電視》第 509 期的招生廣告，1977 年 8 月，頁 30。

[3]　可參閱第四章之〈甘國亮劇作列表〉。

## 起步期（1972~1975 年）

　　1972 年，甘國亮編寫了首部電視劇《歧途》，自此如他所言，成為「多產編劇技工」[4]。這四年間，至少九份電視劇本出自甘國亮手筆，且尚未計算綜藝節目內的短劇[5]。他亦首次涉足電影，延續他筆下《朱門怨》的成功，參與電影版的編劇工作。很可惜，此階段的電視劇作中，目前只能重閱《香港風情畫》和《片斷》[6]。但從現時所得資料上看，這些劇集由民初家庭悲劇、言情小說改編劇到時裝喜劇、都市寫實小品皆備，類型相當多元，更不乏靈氣之作。

## 探索期（1975~1978 年）

　　甘國亮獲梁淑怡擢升為編導後[7]，首部作品為《少年十五二十時》。此期開始以描述當前社會的時裝劇作居多，而且擔任編導後個人色彩更趨強烈，並勇於探索劇作之可能。前段時期作品除了詩一般的校園劇《少年十五二十時》外，其他如《淡入淡出》、《人間世外》等單元劇集，據說題材與風格相當偏鋒及富實驗性[8]，亦似乎不以觀眾受落與否為考慮前提[9]，可惜現時多數未能重

---

[4]　甘國亮：〈日入而息〉，《解你個構》，頁 26。

[5]　《青春樂》即在此例。甘國亮曾向筆者透露他撰寫的劇本類型廣泛，即使綜藝節目《歡樂今宵》的趣劇他也能應付。

[6]　可參閱〈後記〉之〈電視文化研究不易〉。

[7]　據甘國亮在《口述歷史訪問：甘國亮，1998/03/10》表示，由於梁淑怡認為他的劇本能駕馭編導，因此相信他無需經歷副導階段已可勝任編導之職。

[8]　林奕華憶述：「梁系」和「鍾系」對於十五歲的我的最大分別，是 Selina 時髦，King Sir 傳統，所以甘先生可以在黃金時段拍實驗電視劇。當今日梁淑怡和菲林組兩個名字被人提起，大家幾乎只記得許鞍華徐克章國明譚家明，其實當年最被咬定為專跟觀眾過不去的是《淡入淡出》、《人間世外》……《瑪麗關七七》。
　　見林奕華：〈甘國亮〉，《娛樂大家　電視篇》（香港：Oxford University Press，2008），頁 267~268。

[9]　1976 年曾有評論如此描述甘國亮的劇作：上星期的「諸事丁」中，甘國亮足足放映了六七套電影的片段如費里尼的「八部半」、維斯康堤的「魂斷威尼斯」、杜魯福的「婚姻生活」，還有「最後一場電影」，又大大的感嘆了一番不為賞識的痛苦（自殺完一次又一次），觀眾還是看得一頭霧水，

閱。然而同樣目前未能重閱，於 1977 年 10 月播至 1978 年元旦日的《瑪麗關七七》，卻很可能是甘國亮劇作看重娛樂元素的轉捩點[10]。觀乎此後的劇作，現在皆可重閱，不難發現每齣都是娛樂元素豐富的妙作，例如時尚輕喜劇《甜姐兒》、靈異喜劇《第三類房客》，不見曲高和寡，反而建立起機智幽默的都市小品風格，對白之精警更令人難忘。承襲的士高熱潮創作的《青春熱潮》，膽敢拍出電視史上罕見的青春歌舞劇。單元劇《ICAC》之〈黑白〉亦成功跳出尋常奇案劇作框框，轉而正視人性的偏見，同樣蘸滿銳意求新的鮮明色調。

## 黃金期（1978~1982 年）

1978 年底的《孖生姊妹》開始，甘國亮升任劇集監製。劇作產量不減，卻更見圓熟，雅俗共賞的熱話名作相繼湧現，堪稱他的黃金期。在機智幽默本色下，雋永對白恰如角色其分，更處處流露對人性的省思，女性的心理與處境尤其精工描畫，今天重閱仍不過時。此期劇作亦確實多以女角為故事軸心。1979 年《女人三十》之〈通天曉〉、《過埠新娘》探討女性對婚姻的惶恐與期盼，《不是冤家不聚頭》則突顯女性在傳統觀念與社會壓力下的忐忑。及至 1980 年的《山水有相逢》、《輪流傳》、《執到寶》，改以窩心的懷舊色彩刻劃港人與社會變遷的關係與反思，對時代背景的精細考究更令人激賞。到了 1981 年的《無雙譜》，改為披上奇詭的古裝外衣，探討人性表裏的對立。

1982 年，甘國亮編畢民初劇《神女有心》後專注行政工作，他的電視劇作生涯亦告一段落，並於 1987 年離開無綫電視。此後，甘國亮出任多家傳媒要職之餘，亦參與了多部電影、舞台劇的編劇、導演及演出工作，然而，論矚目程度，始終以其電視劇作為最。

---

和劇中人的諸事丁一起大罵「小資產階級」……

見湮塵：〈從電視劇談起〉，《大拇指》，第 50 期，1976 年 12 月 10 日，頁 11。

[10] 甘國亮當日介紹新劇《瑪麗關七七》時表示：將考慮到注重娛樂性。說來，我今次亦是來個新嘗試，以往我未拍過一個絕對娛樂性節目，我希望自己能拍得好，令觀眾滿意。

見《香港電視》，第 516 期，1977 年 9 月，頁 52。

# 1980 年之最佳女配角

要數香港的偉大女演員，鄧碧雲與黃曼梨肯定榜上有名，而她們都在 1980 年的無綫劇作裏創造了非凡的女配角演出。在年初跨年播放的《網中人》，大碧姐是可厭又可憐的爛賭慈母；初夏推出的《京華春夢》，大碧姐是不怒自威的國務院總理夫人。同樣跨年播放的《不是冤家不聚頭》，有 Mary 姐的惡家婆示範作，與馮寶寶迸發連場喜中有悲的經典婆媳戲。

同在《不是冤家不聚頭》，鮮與 Mary 姐同場卻一樣耀目的有陳嘉儀，一改戲路化身中上流社會的麻煩小女人，接着在《山水有相逢》，再變身溫柔敦厚的一線花旦雪艷芳。

轉戰電視後光芒更盛的李香琴，在 1980 年接連創造脫胎換骨的演出：《風雲》裏的琴姐膽小怕事，《輪流傳》裏的琴姐因貧病交迫而自卑、自利兼暴躁，惹人討厭卻又賺人熱淚。

不得不提的，還有在《執到寶》分量接近女主角的黃韻詩與歐陽珮珊[11]（在下認為《執到寶》只有劉克宣一位主角）。醒目的黃韻詩無疑出色，但與內斂的歐陽珮珊其實各擅勝場，正如你不會把鑽石與珍珠強分高低一樣。

今天屢獲殊榮的影后葉德嫻，她是在 1980 年令人驚覺原來屬演技派。在上半年的《風雲》，Deanie 姐以大律師身份為強姦犯吳孟達辯護，在法庭上咄咄進逼受害弱女黃杏秀；到了下半年的《雙葉 · 蝴蝶》，Deanie 姐變身舉止粗魯的差婆，同樣入形入格（同年她為港台主演的得獎單元劇《再見蘇絲黃》是另一齣佳作）。

這一年的最佳女配角，只可以是一張不分高下的致敬名單。

---

[11] 坊間常見「歐陽佩珊」與「歐陽珮珊」兩個寫法，現取歐陽珮珊影迷網站上她的親筆信之寫法，www.susannaauyeung.com/Letter200712.html。

## 1980 年的傳奇劇作：
## 《山水有相逢》、《輪流傳》、《執到寶》

剛踏入八十年代，香港的電視劇湧起了「懷舊」新景象。以戰後至六十年代粵語影壇為主要背景的《山水有相逢》亦於三月開拍，準備在五月份播出[12]。

當《山》尚在製作期間，甘國亮獲委以黃金時間「翡翠劇場」的長劇監製重任，着手籌備拍攝新劇[13]。

《山》如期在 1980 年 5 月 12 日首播，出乎意料地大受歡迎[14]。甘國亮籌拍的新劇亦預計在六月中開鏡，決心要打破翡翠劇場的傳統，摒棄倫理煽情手法，着重描寫 1955~1980 年間香港的社會變遷對人的影響[15]，期望「能夠拍出五個女人在這期間之『合理』變遷」[16]；又構想改革長劇的拍攝方法，提出一個編導與一個編劇負責一星期的劇情，讓編劇與編導產生默契，避免像以往編劇倉促取得劇本就開戲的弊病[17]。與此同時，鄭少秋與李司棋、鄭裕玲、

---

[12] 可參閱第四章〈《山水有相逢》記要〉之【製作進程】。

[13] 自三月起，陸續有報道關於甘國亮即將監製翡翠劇場新劇。可參閱第四章〈《輪流傳》記要〉之【製作進程】。

[14] 來自甘國亮的憶述：(《山》)拍出來結果令人感到興奮，更重要是「刀仔鋸大樹」般的打贏了友台收視，令上層有點「鬆毛鬆翼」。
見《號外》編輯部：〈二十五年來幾許《輪流傳》　甘國亮、林奕華對談錄〉，原刊《號外》雜誌，第 354 期，2006 年 3 月號。後收於《號外三十——人物》(香港：三聯書店，2007)，頁 319。

[15] 綜合多份有關甘國亮的報道，見《成報》，1980 年 3 月 27 日，版 8；《大公報》，1980 年 4 月 28 日，版 10；《工商日報》，1980 年 4 月 28 日，頁 9。《輪》的劇本編訂陳翹英亦有相類說法，見《香港電視》，第 666 期，1980 年 8 月，頁 35。

[16] 甘國亮親撰的說法，見《輪流傳》特刊 (香港：中國郵報有限公司，1980)；亦可見於後來的訪問，見翟浩然：〈商業鬥爭犧牲品　《輪流傳》腰斬內幕〉，《光與影的集體回憶 II》(香港：明報周刊，2012)，頁 88。

[17] 綜合自《大公報》，1980 年 3 月 27 日，版 10；《成報》，同日，版 8；《香港電視》，第 662 期，1980 年 7 月，頁 46。

李琳琳、黃韻詩等當紅演員，加上久休復出的歌星鍾玲玲等閃亮陣容陸續敲定，沈西城、陳翹英、吳昊、何碧雯、杜琪峯、霍耀良等幕後精英，亦相繼參與創製這齣定名為《輪流傳》的翡翠劇場新劇。

可惜，開拍不久，鍾玲玲辭演，改由森森走馬上任，首五集不少場次需要重拍，其他拍攝過程亦未見順利。8月4日開始，《輪流傳》在晚上七時翡翠劇場時段播映，與麗的電視兒童節目《醒目仔時間》對陣，收視率卻一直未如一般翡翠劇場劇集的表現。及至 9 月 1 日，麗的改以新劇《大地恩情》之〈家在珠江〉上陣，形勢更見險峻。

終於，在 9 月 5 日晚上七時，無綫電視以特別報告形式，由何守信宣布《輪流傳》將於 9 月 13 日起，改為逢星期六晚上九時播映[18]。

確定停拍《輪》後，甘國亮獲電視台高層支持立即開拍新劇。甘國亮指定要與粵語片反派名角劉克宣合作，而劉也即日答允簽約參演[19]。由是這齣新劇《執到寶》，火速在 9 月 21 日拍造型照，9 月 22 日開拍，9 月 29 日首播。在短短不足一個月裏，一齣經典電視劇誕生。

而從《山》籌拍起計，三齣經典電視劇的誕生，亦是短短不足一年之事。

甘國亮曾向筆者表示，多寫女性故事，是為了想做些別人不做的事，而女性主導的作品比較少[20]。縱觀三劇，兩齣由女性主導（同年無綫在星期一至五的兩線連續劇中以女性主導的劇集，其餘只得一齣《雙葉・蝴蝶》[21]）；另一部雖以男角為軸心，主角卻不是慣見的小伙子、年輕才俊或英雄俠士，而是垂暮老伯（同年無綫電視劇集再無別例）。而且，儘管素材懷舊，手法卻使人眼

---

[18] 有關《輪流傳》由製作進度到停播的更多資料，可參閱第四章之【《輪流傳》停播懸案】。

[19] 本書第四章之【劉克宣牽繫的兩齣電影】有更多關於劉與《執到寶》的敘述。

[20] 甘國亮認為，其一，華人社會內永遠是大男人主義。我們可曾聽過男人劇集、男性電影？可是，用女性主導的作品則比較少。於是，選擇女性為主導的作品命中率就比較高，跟其他作品類同的機會不多，而且即使荷李活，四十至五十年代，足足二十年都是女星可以掛頭牌，可以開非男性主導的電影。其二，女性主導的電影、電視劇裏又不是沒有男人，只不過略為將主線人物放在女性身上而已。

[21] 無綫在 1980 年的兩線連續劇，可參閱〈附錄〉之〈1980 年星期一至五兩台黃金時間排陣〉。

前一亮，一點也不舊。

有「殘片」惡名的粵語片[22]，便因為《山水有相逢》而煥發討人歡喜的新生命。透過兩位粵語片全盛期紅星梅妹〔李司棋〕、梅劍仙〔黃韻詩〕復出參演電視劇，觀眾與她倆一起由戰後參加電影公司的演員訓練班開始，回顧愛恨交纏的影藝人生，也一起遍覽香港粵語影壇以至社會的人生百態與時代變遷。

有別於同樣描繪過氣女星的荷里活電影《紅樓金粉》（ Sunset Boulevard，1950 ）、《愛君風流》（ Sweet Bird of Youth，1962 ），《山》並非只着墨於女星色衰粉褪的景況，而是以近乎尋根的方式，追溯她們走過的每段路，由入行到當紅到沉寂，逐一細看。於是，藉她們與電視台接洽時不斷勾起的回憶，插入大量舊日的片段，而片段之多竟佔全劇大部分篇幅，一反當時電視劇傳統的平鋪直敘結構。並且，在劇情以外，還加插多則模仿各類型粵語片濫調的戲中戲，痛快地帶領觀眾重新檢閱昔日粵語片的不同面貌，亦開啟了把粵語片的種種轉化成可供玩味的創作素材的風氣[23]。

《山》的人物、情節皆屬虛構[24]（李司棋後來在 1982 年主演的電視劇《星塵》，倒是處處浮現影射痕跡[25]），例如在現實世界，也着實難以找到像梅妹般的，一個由電影公司訓練出來的演員，並非紅褲子出身，竟有本事要出高難度的掬水髮功架。但採取近乎超現實的處理並不要緊，因為這樣可以輕易把昔日影壇軼事、傳言與現象（例如大老倌抽鴉片、主角打壓新人、爭排名、

---

[22] 「殘片」是港人對電視上重播的老電影的謔稱。既因「長」、「殘」粵音相近，也因個別老電影底片殘舊或被電視台過度重播、胡亂刪剪至殘破不堪，同時暗諷影片製作粗劣。這個以偏概全的稱號，對致力電影藝術的粵語片前輩影人甚為不公亦不敬。

[23] 至少早在七十年代中，由鄧偉雄、蕭芳芳編劇，蕭芳芳主持的特備節目《芳芳眼中的銀幕前後》，同樣以粵語片的濫調開玩笑，比《山》更早面世。不過，若論到蔚成風氣，則要待《山》的出現。

[24] 個別人物情節或會引起資深戲迷聯想，譬如陳嘉儀飾演的雪艷芳，最終息影嫁予陸醫生頤養天年，就不難令人聯想到息影嫁予楊醫生的芳艷芬，不過訓練班出身的艷芳姐，演藝歷程跟科班出身的芳姐大相逕庭，其實難言影射。

[25] 可參閱翟浩然：〈李司棋星塵啟示錄〉，《光與影的集體回憶 IV》（香港：明報周刊，2014），頁 97~99。

秘密產子、七日鮮導演拍攝中睡着等）融會再現，滿足觀眾對影壇的好奇又不傷大雅，令觀眾從未如此有趣地回味往事。

《輪流傳》原計劃的時代背景稍遲於《山》，講述五十年代的五個女校同學，一同走到八十年代。現在我們看到的是，這五個分別來自由富至貧家庭的中學女生，剛踏入成人世界為止。她們當時的經歷，使觀眾重歷五十年代末各階層的生活風貌，甚至敢於還原實況，以顯著篇幅讓南來人士角色大講上海話，非但當時在粵語主導的翡翠台開創先河，亦罕見後來者[26]。

女性主導的長劇並不新鮮，《家變》（1977）、《強人》（1978）、《天虹》（1979）都是先例，但《輪》以五線女性故事並列作史詩式發展，則屬首次[27]。《輪》的精細考究同樣令人眼前一亮，由故事內容、資料以至佈景、服飾的美藝水準，以當年的製作規模而言可謂推到極致，而且拍攝手法更不落港式劇集俗套，例如第五集開首藉解太太〔黃曼〕帶引的長鏡頭，將這個南來富商家庭的海派賀年景象，由家居環境到人物階層的關係表露無遺，氣派不凡，比 1990 年電影《阿飛正傳》旭仔〔張國榮〕走入菲律賓火車站的長鏡頭，早了十年出現[28]。

《執到寶》故事回到 1980 年當下，主人翁卻是在香港走了數十年人生路的退休灣仔消防員，離開宿舍暫住行將拆卸的戰前唐樓。意外地同住的不只是已成家的兒女，還有許多年前遭火劫葬身此處的一家四口亡魂。

《執》並非甘國亮首齣靈異喜劇，成績卻更上層樓。全劇並無跌宕橋段，

---

[26] 香港的電視劇集不乏上海人，更有不少以上海為背景，卻鮮見採用上海話對白。及至 2015 年電視劇《梟雄》，背景在上海，全劇絕大多數演員依然說着流利粵語，處理手法跟 1980 年的《上海灘》無異，唯獨黃秋生與馬國明的角色語帶外省口音，如此手法的用意令人摸不着頭腦。

[27] 《大亨》是四個男性故事的時代發展，其他的長劇都主要是兩線（如《強人》）或三線（如《天虹》）發展。

[28] 甘國亮涉足影壇的編劇作品：1974 年的邵氏粵語片《朱門怨》，同樣是以一個長鏡頭作戲劇開端，緊盯着丫鬟詠蘭向各房通報四少爺回家的消息，用以帶引觀眾看遍朱門內，較之 1956 年的粵語片《朱門怨》，顯得更具氣派與張力。

結構不如《山》的完整緊密[29]，都是些尋常的家庭絮語。然而，四口搗蛋亡魂一段段忽然上身的情節，製造連番驚喜效果，也造就主演的馮淬帆、黃韻詩、歐陽珮珊、甘國亮前所未有地恍如一人分飾五角，又演又唱，大顯功架。但最光芒四射的，還數劉克宣。

《執》可說是《山》的戲中戲電視劇《雙天鬥至尊》的實現。《山》的電視台高層要求「要夠道行，又要猓得飛」的老牌演員擔演新劇，結果《執》找來劉克宣「猓飛」飾演主角可伯。劉是深入民心的粵語片奸角，在忠奸分明的粵語片世界，奸角絕大多數只是配角。這次劉「改邪歸正」之餘更擔正演出，一新觀眾耳目[30]，而他亦不負所託，火候十足、濃淡相宜的動心演出，令人無法忘懷。

但劉之重要還不止於開新戲路。他的角色以至他本人，都是老香港的典型，歷盡香港滄桑。《執》就是這樣有趣：明明是說 1980 年當下的故事，但觸目所見盡是牽繫着悠久歷史的香港本土元素。且不說已逝數十年的鬼家庭的種種，即使只看現存的如唐樓、姑婆屋、舊式茶樓、電車，還有落街擔水、用口噴水以炭熨斗燙衫、食光酥餅、用火水爐等生活小節，可伯與灣仔老街坊狗仔媽〔黎灼灼〕想當年的內容及用語，中途加插的黃泉〔鄭少秋〕禮義周周卻深得可伯歡心的過時言行……當中不少甚至瀕臨消逝。全劇最新穎的事物，要數阿仔〔甘國亮〕與莎莉〔陳琪琪〕的 walkman——當時年輕人趨之若鶩的新產品。但他們喜歡聽甚麼，觀眾全不知情。反之，可伯與鬼家庭的音樂喜好，觀眾知之甚詳。

---

[29] 例如鄭少秋客串的數集對劇情發展可謂無關痛癢。

[30] 劉克宣早在 1979 年麗的電視劇《新變色龍》及 1980 年 5 月上映的電影《撞到正》，已改演忠角，卻非擔正主角，而且，無可否認，當時無綫電視的觀眾人數壓倒性佔優（《新變色龍》收視率未可考，但至少不是令無綫電視大受威脅之作；《撞到正》票房為港幣 3,597,016.5 元，全年票房第十五位。見《1969–1989 首輪影片票房紀錄》（香港：電影雙周刊出版社，1990），頁 152。），也就是說，劉克宣在《執到寶》的改邪歸正演出，對很多觀眾而言依然甚具新鮮感。更多有關劉的資料，可參閱第四章之〈《執到寶》記要〉。

　　《執》彷彿就在可伯帶引下，細味香港這幾十年歷練而累積的獨特文化，甘醇如一盅陳年普洱，洋溢源遠流長的港式情懷，親切而溫暖。《執》領先地令懷舊不限形式，不用穿起舊時服裝或架設昔日佈景，卻處處喚起久藏心底的文化情懷。

　　由此亦可見，懷舊的重點不止於舊，情懷更重要。

---

### 1980 年之 walkman

　　《執到寶》裏阿仔與莎莉的潮流新玩意 walkman，當年一舉改變了香港人的聽歌習慣，因為就如阿仔所講：「好似成隊 band 跟實自己咁。」

　　事實上，1980 年暑假後，登陸香港市場的 walkman，並非只得 Sony 一個牌子，還有樂聲的「小雲雀」、三洋的「小寶貝」、東芝的「Walky」，而 Sony 也為旗下 Walkman 另起一個中文名：「樂聞」。

　　現今社會人際疏離，walkman 的出現也是一個催化。可伯就曾因為鬼家庭製造的噪音紛擾，隨手戴上阿仔的 walkman 耳筒以圖與世隔絕，真是一個神啟示。

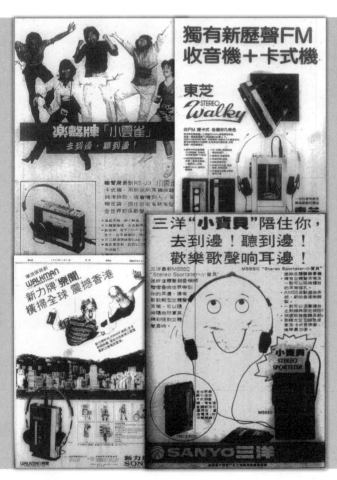

樂聲牌小雲雀廣告，1980
年 10 月 28 日《明報》；
東芝 Walky 廣告，1980
年 10 月 30 日《明報》；
Sony Walkman廣告，
1980 年 11 月 19 日《明
報》；三洋小寶貝廣告，
1980 年 11 月 19 日《工商
日報》。

# 凡塵裏　種種留戀

## 懷香港的舊

懷舊並非甘國亮掀起的潮流，亦非他的創作意圖[1]（他甚至對懷舊一詞的意指甚為質疑[2]），但三劇的出色卻使「懷舊」成為甘國亮劇作中的一項矚目特色。

懷舊是人之常情，也是成熟的表現。在《辭源》，懷舊解作「謂念舊也」[3]；《國語活用辭典》解釋為「想念老朋友或過去的事」[4]。不識愁滋味的年輕人，即使強說愁，也說不到懷舊頭上——追逐新奇都來不及，哪會懷舊？但當人步向成熟，累積了經歷，只要可堪回首，就難免自然而然地懷舊起來。

在文化評論上，學者每當觸及「懷舊」的定義時，往往從英語中的 nostalgia 起步論述：nostalgia 源自兩個希臘語字根，nostos 是回家之意，algia 則是痛苦狀態，在十七世紀 nostalgia 屬於醫學名詞，意指思鄉病[5]。到了二十世紀，nostalgia 一詞進入了文化評論範疇（在華語世界多以「懷舊」一詞翻譯），認為懷舊作品有別於歷史作品，再逼真亦與史實遙不可及[6]；可以基於事實卻又偏離現實，是隨着歷史感的消失而出現[7]；或認為懷舊美化過

---

[1] 甘國亮曾向筆者強調，由《山水有相逢》到《執到寶》，他都是描寫今日的故事，即今日的粵語片伶人、老人及其家庭，以至社會面對的問題，而不是為了懷舊。
[2] 甘國亮曾向筆者提出對「懷舊」的意見，質疑到底何謂「懷舊」，認為「懷舊」只是一個流行用詞，例如《92 黑玫瑰對黑玫瑰》那些只是一種 gimmick。原版的《黑玫瑰》本身一點也不 camp。如果是由老演員來主演，夜晚走出去行俠仗義，還算比較適當。而且，要多久才稱得上「舊」？「懷舊」這兩個字其實說不通的。
[3] 〈卯〉，《辭源》（臺北：臺灣商務印書館，民國 76 年），頁 50。
[4] 《國語活用辭典》（臺北：五南圖書出版公司，民國 76 年），頁 747。
[5] 洛楓，1995：61。
[6] Jameson,1988:20.
[7] 朱振威，2010：111~113。

去，加以浪漫化並產生憧憬[8]；或利用懷舊尋找安慰，也試圖從過去的痕跡，確認目前和將來的境況[9]；或認為懷舊提供了另一種身份認同的途徑，其懷戀的情感是一種時間上的錯位所投射的缺失感[10]。各家論述的重點儘管有差異，但總體都指向：懷舊不是歷史，並非純粹重現舊日，甚至不重視史實，反而着重於把記憶美化、浪漫化，彌補現世的缺失。

無可否認，懷舊是一種感情投射，是油然而生，是十分個人的感受。簡單來說，你覺得懷舊，就是懷舊，無人可以質疑你的個人感受，不管學術理論如何，不管提供者／創作者的動機如何，都不能左右。缺失感也是必然存在的，至少，失去了時間，還有隨時間失去了的這些那些。但懷舊是否一定會把過去美化、浪漫化？2017 年美劇《宿敵》（*Feud*），重現荷李活巨星鍾歌羅馥（Joan Crawford）與比提戴維斯（Bette Davis）風華漸逝歲月裏受人熱議的爾虞我詐。儘管畫面華麗，滿目皆是昔日荷李活的璀璨，但這樣的美，沒有美化（也不打算美化）醜陋的荷李活生態，以及兩位女星可恨復可憐的所作所為。在這裏，金燦燦的懷舊是舞台，用來上演殘酷的現實。那殘酷的現實要是看來沒那麼可怕，與其說是美化、浪漫化，倒不如說是隨着時間推移所造成的距離，沉澱出「都付笑談中」的情懷。就像劇中結局，兩位宿敵同桌言歡[11]，說不上笑泯恩仇，只不過終於領略「是非成敗轉頭空」[12]。

懷舊必定涉及時間距離，與當中逝去的種種；可以是個人感受，也可以藉由創作引發的集體共鳴。往昔時空的重現，反而並非必要（更遑論史實）。且看《執到寶》，一個回憶鏡頭也沒有，但當中經時間沉澱下來的舊香港事物、

---

8  廖炳惠，2003：181~182。
9  洛楓，1995：63~64。
10  周蕾，1995：59。
11  此幕鍾問比提：「為甚麼我這麼高興見到你？（Why am I so happy to see you?）」比提微笑答：「懷舊。（Nostalgia.）」
12  兩句引言來自明代楊慎〈臨江仙〉詞：
　　滾滾長江東逝水，浪花淘盡英雄。是非成敗轉頭空。青山依舊在，幾度夕陽紅。
　　白髮漁樵江渚上，慣看秋月春風。一壺濁酒喜相逢。古今多少事，都付笑談中。

用語以至人情風貌，都讓人勾起屬於香港本土的回憶。

這樣的本土懷舊元素，其實滲滿三劇。

那時香港還未流行「本土文化」的説法，三劇亦不見得是為了建立、鞏固本土文化而創作，但想深一層，三劇結果呈現出來的懷舊情愫，確實帶有「回家返鄉」之意味，吸引同根者（香港人）共同追認在這一小片土地上的回憶，而且，只此一地，別無他處。把三劇並置來看，原來很本土。

懷舊是成年人之常情，不過，香港在 1980 年的懷舊潮，就不只是成熟的表現，也有不可忽略的本土情懷。

這份情懷，就由《山水有相逢》的鬼馬旦后黃韻詩唱起。

## 1980 年之黃韻詩

1980 年最紅的女藝人，在下認為是黃韻詩。

她不但連續主演《山水有相逢》、《輪流傳》、《執到寶》三齣矚目的電視劇，從 6 月 1 日起更可以時時刻刻出現，告訴你當刻的時間及氣溫。

這項由香港電話公司嶄新推出的服務，讓港島及離島市民只需撥打 1151，即可聽到黃韻詩以粵語報告時間及氣溫；稍後，更推廣至全港各區。

年長的香港人，應該記得黃韻詩曾經這樣陪伴我們好些年。

1980年5月25日
《華僑日報》。

## 第二代香港人的本土情懷

1980 年 5 月 12 日晚上八時,《山水有相逢》首播。黃韻詩飾演的梅劍仙,一頭花白,微佝身軀,在 1980 年當下的街頭踱步。背景音樂,則是她重唱花旦王芳艷芬 1954 年的名曲〈懷舊〉[13]。

這彷彿為香港首度懷舊潮唱出了點題作。

多年來,每當論及香港的懷舊風氣,九七轉變都是重要的着眼處[14],而且,焦點都放在電影上[15]。當中最早期的例子,是 1988 年的《胭脂扣》。

不過,也斯在 1995 年寫道:「香港人在這近十多年中開始多想過去」[16]。顯然,他眼中的懷舊風氣,並非始於他下筆時面世僅數載的《胭脂扣》。這與洛楓的觀察不謀而合。洛楓指出「香港的懷舊風氣並不是驟然出現於八十年代後期,而是自八十年代初期開始」,只不過,她着眼在「率先表現於日常生活中,如服飾、髮型、流行音樂、明星照片、日用品如手錶、時鐘、擺設等」[17]。

然而正如前述,在 1980 年,「九七」仍是個陌生的數字,但「懷舊」在電視界已經蔚成足以起題研討的風氣。

就在《山》首播的翌日,《號外》雜誌舉辦了「電視懷舊劇集討論會」[18];香港電台亦在不足一個月後,以「懷舊熱潮」為題舉辦座談會,

---

[13] 電影《檳城艷》(1954)插曲,有關資料可參閱第四章之〈《山水有相逢》記要〉。

[14] 例如:馬傑偉,1996:11;林奕華,2005:146。

[15] 例如:周蕾,1995:39~61;湯禎兆,2008:154~159。

[16] 也斯:〈懷舊電影潮流的歷史與性別〉,《香港文化》(香港:香港藝術中心,1995),頁 41。

[17] 洛楓:〈歷史的記憶與失憶──懷舊電影的內容與形式〉,《世紀末城市:香港的流行文化》(香港:牛津大學出版社,1995),頁 60~61。

[18] 是次討論會於 1980 年 5 月 13 日舉行,會議文字記錄見〈電視懷舊劇集討論會〉,《號外》第 46 期,1980 年 6 月號,頁 63~67;2007 年呂大樂主編的《號外三十一──城市》亦有收入此文字記

《山》的編劇兼監製甘國亮更應邀出席[19]。

後者的座談內容，惜未可考；前者的討論記錄，則好比一段 1980 年的紀錄片，讓我們一窺當時電視製作要員與文化評論人的看法。

當日參與討論的除了《號外》總編輯岑建勳及兩位編輯監督丘世文、鄧小宇，還有當時香港三個電視製作機構的要員：香港電台電視部戲劇組主管張敏儀、麗的電視第一台節目總監麥當雄、無綫電視節目發展部經理鄧偉雄。其時，他們與甘國亮俱為年約三十歲的新世代才俊[20]，也就是呂大樂所提出的「四代香港人」的第二代，是戰後嬰兒潮的一代人[21]。這一代人由 1967 年無綫電視開台（即香港開始出現免費電視廣播）以來，便佔據了全港一半人口[22]，而他們早已用收視率表達對香港本土的偏愛。早在無綫電視籌備期間，其創台總經理貝諾（Colin Bednall）已堅持以本地節目為主[23]，並將其華語頻道「翡翠台」統一以廣東話廣播[24]。結果，貝諾做對了，就在開台後

錄。下述關於是次討論會內容，全出於此。

[19] 是次座談會乃香港電台第一台《八十年代面面觀》節目所舉辦，1980 年 6 月 8 日（星期日）中午十二時十分至一時播放，出席講者有：李明堃、張潛、鄧小宇、陳毓祥、甘國亮、陳欣健，見《華僑日報》，1980 年 6 月 7 日，第十張頁 2。筆者曾向香港電台查詢，可惜未能重溫是次座談會任何錄音或文字記錄。

[20] 張敏儀（1946 年 12 月 25 日～），時年三十四歲，見 The International Who's Who of Women 2002，(London: Europa, 2001)，頁 100。麥當雄（1949 年 12 月 2 日～），時年三十一歲，見《八十年代香港電影》（香港：市政局，1991），頁 128。關於當時執掌香港電視業的高層，亦可參考《工商日報》1980 年 5 月 5 日第 9 頁的報道：從今日麗的無綫兩電視台前幕後人員來分析，乃是屬於年輕人的世界，一些老一輩的幕後編導，已靜悄悄的退出廣播……現時兩電視台的領導人物，幾乎全是年輕人，如林賜祥、麥當雄、蕭若元、劉天賜、鄧偉雄、黃森等。

[21] 指 1946~1965 年間出生的一代，見呂大樂：《四代香港人》（香港：進一步多媒體，2007），頁 15。

[22] 據馬傑偉指出「在六十年代末期，當廣播電視啟播時，百分之四十三的人口年齡介乎十至三十五歲，而本地出生的人口則首次超越總人口的一半。」見馬傑偉：〈中港分離後的文化自立〉，《電視與文化認同》（香港：突破出版社，1996），頁 24。呂大樂亦指「在 1966 年，年齡在十九歲或以下的青年，佔當時總人口的 50.5%。」見《四代香港人》，頁 28。到了 1981 年，十五至三十四歲的人口，也就是這個討論會上與會者所屬的類別，佔全港人口 40.7%，而十五歲以下人口亦佔了 24.8%，見《香港電影與社會變遷》（香港：市政局，1988），頁 76。

[23] 李雪廬：2010：28、103。

[24] 吳昊：〈電視塑造我們的靈魂〉，《香港電視史話（I）》（香港：次文化堂，2003），頁 27~29。

的 1968~69 年，本地創作節目的收視已高於外國配音片集[25]，及至 1976~77
年，電視製作全面本地化，幾乎「全部收視率最高的節目均是本地製作」[26]。
急速膨脹的本地製作，令電視這個新興行業更加求才若渴，創造無數機會。這
一代人既佔電視觀眾的多數，亦支持着正值崛起的電視業開疆闢土——即如甘
國亮所言，他們與行業一起摸索，一起成長[27]。到了八十年代來臨，香港社會
已趨成熟，他們與電視業同步成熟之餘，更身居業內要職，一如張敏儀在討論
會所説的「話得事」[28]。他們的想法，幾可主宰當時的電視製作。

岑建勳指出，舉辦這個討論會是因為最近三個電視台不約而同地推出懷
舊節目[29]，例如港台的《歲月河山》、麗的電視的《浮生六劫》和《人在江
湖》，無綫電視的《上海灘》和《山水有相逢》。岑認為當中可見「三個台都
相當關心和自覺地在考慮創作題材時，把香港在過去數十年來的成長列入其
中……這個趨勢是以往沒有的」。麥當雄認為這個趨勢「是三個台在差不多同
一時間準備，是不謀而合的」。

麥所指的「同一時間準備」，應推前至 1979 年。因為張敏儀與麥心目中
的懷舊劇（即他們分別製作的《歲月河山》、《浮生六劫》），俱於 1980 年
初推出，按此推想，由構思、籌備到製作，都不應是 1980 年才出現的事。

但「不謀而合」不等於無緣無故。此懷舊潮的出現，有別於《江山美人》
（1959）掀起黃梅調電影熱潮，或《獨臂刀》（1967）下啟陽剛武俠片時
代，非因任何一部香港影視作品之成功而激起的。為此，麥提出其中一個原
因：七十年代後期的長篇電視劇都環繞着七十年代，耗盡素材之餘觀眾亦會看

[25] 李雪廬：2010：95。
[26] 馬傑偉：1996：24。
[27] 見《口述歷史訪問：甘國亮，1998/03/10》。
[28] 張敏儀的説法是：「這一兩年來，香港電視業中出現了一個情況，就是我們這個 AGE GROUP 的人比較「話得事」，而我們這個 AGE GROUP 和我們的 ASSOCIATES——無論在外國回來還是一直在香港的，不少都回想過去。」
[29] 「三個電視台」指無綫電視、麗的電視兩個免費電視台和香港電台電視部。嚴格來説香港電台電視部並非電視台，只是製作電視節目，在兩個免費電視台的特定時段播放。

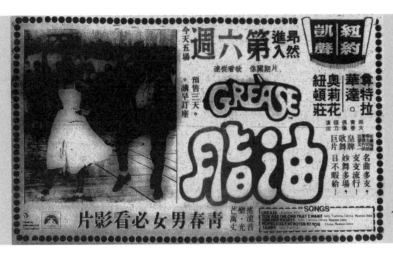

1978年9月29日
《華僑日報》。

膩,「便只有拍懷舊」。麥此說雖非全對[30],但若抽取無綫主力炮製的翡翠劇場劇集,參看其歷年題材的時代類型走勢,不難發現,自 1976 年《狂潮》開始,亦即年輕製作人逐漸掌權的日子開始,以當下香港為背景的時裝劇,佔了壓倒優勢[31]。

七十年代是個向前看的年代,而回頭看的懷舊念頭,早在 1978 年的下半年,從的賣座荷李活電影《油脂》已見端倪。

這齣 1978 年的美國票房冠軍電影,故事背景設於 1959 年,男女主角及電影歌曲俱紅遍國際,同年八月登陸香港後亦賣座鼎盛,映期長達六十五日,

---

[30] 1978 年無綫長劇《大亨》是由六十年代說到當下七十年代,也具備懷舊元素。不過,《大亨》並非大受歡迎,未見掀起任何潮流,箇中原因或需另作研究,但不妨舉個例子來推想一下。劇中容惠雯飾演的玉女歌手賀幽菊每當上台獻唱,都在幕後播出臺灣歌手崔苔菁在 1973 年她的玉女時代之作〈愛是你愛是我〉。這首歌不但與《大亨》早段的時代與地域設定不符,在香港亦不算大熱,難以引起共鳴。懷舊作品的成敗,質感是很重要的。

[31] 可參閱〈附錄〉之〈翡翠劇場劇集列表〉。無綫的長劇原本都放在翡翠劇場時段,後來在 1979 年 9 月,為了與麗的武俠長劇《天蠶變》(60 集)、《天龍訣》(60 集)對陣而相繼在晚上八至九時段推出武俠長劇《楚留香》(65 集)及《名劍風流》(45 集)。

成為全年賣座季軍[32]。《油脂》在美國不是首齣懷舊片，甚至並非標榜懷舊而是青春，不過，是重現二、三十年前的青春[33]。此後，香港雖然未見任何直接跟風之懷舊影視作品，我們也很難推斷《油脂》對當時的製作人有多少潛移默化以至催化的啟發，但至少可以相信，五、六十年代的時代元素與美藝風格，自《油脂》開畫日起，不但不會遭唾棄為過時，甚至，是時尚。

在這樣的影視劇作潮流背景下，製作人沒有直搬美國的一套，因為，第二代香港人有自己的五、六十年代，有自己一套在港成長的記憶與情懷。而投身電視業的，晉身了權力階層，有能力把想說出來的情懷，化成電視節目。

張敏儀與麥當雄對個人情懷的說法比較近似，是想尋香港人的根（張的目標遠及「一百年來的新界農村」，麥則想回溯至辛亥革命時代的珠江三角洲，因為「接近 70% 的香港人來自珠江三角洲地帶」），拍一些香港觀眾「本身並不 REALISE 自己想知道的」[34]。鄧偉雄沒有透露個人情懷的想法，卻表達相當重視所設想的觀眾反應：「尋求一個我們認為觀眾能夠容易接受的背境（景），而 IT SO HAPPENS 我們大家都選擇了五十年代，這個距離我們這一代不太遠的時代會是相當容易被觀眾受落的」。有趣的是，麥的個人情懷接近張，對觀眾的設想卻與鄧類同，認為「超過一百年的事不會引起人們的共鳴，總得是要與我們兒時所間接或直接見到和看到的有關」（因此他透露麗的之所以先拍背景年代較近的《浮生六記》和《人在江湖》是為了引起觀眾興趣）。鄧小宇顯然接近麥當雄與鄧偉雄所設想的觀眾反應，強調「對於

---

[32] 《油脂》（Grease），1978 年 8 月 24 日香港首映，票房總收入 4,172,006 港元，見《1969–1989 首輪影片票房紀錄》，頁 135。

[33] Fredric Jameson 標示為懷舊年代開幕電影之一的《美國風情畫》（American Graffiti），便早於 1973 年面世。見 Jameson，1988。不過若論在香港的普及度與影響力，此片難與《油脂》相提並論。

[34] 二人的說法分別是（張敏儀：）「但問題是你是否只拍一些觀眾想知道的事，而不拍一些觀眾本身不 REALISE 自己其實也想知道的？」（麥當雄：）「這便是『血淚中華』的情況，是想拍一些他們本身並不 REALISE 自己想知道的……」

自己出世以前的事不感興趣」（但他也是張敏儀所指，比電視台更早懷香港的舊之人）。

這幾位推動／觀察是次懷舊潮的年輕才俊，無論懷着發揮教育作用的使命感，抑或關心懷舊潮何去何從、其歷史意義、所牽繫的歸屬感，看來都在相同的出發點，那就是如岑建勳所説：「我們這一代開始自覺或不自覺地對這個自己長大的地方有了一個感情」，才會重視關於香港的一切。於是他們也會如鄧偉雄所説，會看以往的香港，亦會看長遠的香港[35]。

然而，這群會看長遠的社會精英，經歷過六七暴動，也在六七後的太平日子中長大成人，但對於九七這個關乎香港前途、信心危機的問題，竟然無人提及。

誠如第一章所説，當時「九七」還是個陌生的數字。九七引發懷舊情懷，言之成理，只是，不適用於 1980 年。

1980 年的電視懷舊潮，是香港這個年輕城市本土文化成熟的表現，而當中由甘國亮領軍的《山水有相逢》、《輪流傳》、《執到寶》，聚焦回顧香港自戰後成長到八十年代的點點滴滴。一點一滴，都可追看到深長的本土文化脈絡。

---

[35] 鄧偉雄的説法是：「我們製作『七十三』時（指無綫社會諷刺喜劇《七十三》）……想法是很短暫的，不看長遠。現在不同，普遍來說我們會接受一個想法，就是：為什麼不留在香港呢？在外國是不是一定會好呢？你知道，以前我們接受一個假設，便是出國一定好；既然有這樣假設，那麼我們自然不會去想以往香港是怎樣的，更不用說以前香港是不是好了。」

## 1980 年之紅線女訪港

一切皆是命，劇集也不例外。5 月 12 日，即《山水有相逢》首播當天，就有紅線女與粵語影壇眾星變相幫忙造勢。

離港歸國二十五年的粵劇兼影壇一代天嬌紅線女，當日率領廣東粵劇團訪港。居港的粵語伶影巨星如陳非儂、白玉堂、任劍輝、白雪仙、鄧碧雲、梁醒波、吳楚帆、張活游、黃曼梨、麥炳榮、鳳凰女、吳君麗、新馬師曾、靚次伯、石燕子、任冰兒、南紅、林家聲、陳好逑等，鎂光燈下空群而出 [36]。當時有專欄寫道該星期的《歡樂今宵》堪稱「紅線女周」，並謂：「星期一看紅線女到埠，星期二是接受訪問，星期四則是現場直播（指紅登台上演《昭君出塞》）。」[37] 更有專欄將紅線女與《山》相提並論：「星期二（5 月 13 日）的晚上，好像連續看到兩齣《山水有相逢》。在緊接《山》劇播出的《歡樂今宵》中，鄧碧雲與紅線女併（並）肩而坐，久別重逢，談笑甚歡，說來湊巧，這雙一齊出道，後來都成為花旦王的師姐妹，跟《山》劇的雙梅頗為相似……」[38] 雖然此則內容有誤 [39]，但亦可見當時真真假假的粵語片世界同步重現於大眾視線，令《山》的聲勢如虎添翼。

---

[36] 《大公報》，1980 年 5 月 13 日，版 4；《華僑日報》，同日，第七張頁 1。

[37] 《大公報》，1980 年 5 月 16 日，版 10。

[38] 《大公報》，1980 年 5 月 15 日，版 10。

[39] 紅線女與鄧碧雲非同門。鄧碧雲師承廖了了、鄧肖蘭芳，見《香港當代粵劇人名錄》（香港：香港中文大學音樂系粵劇研究文化計劃，2011），頁 336；紅線女師承何芙蓮、羅寶生，見同上，頁 160。

# 追懷文化變遷

## 粵語文化的燦爛印記

　　《山水有相逢》第二集有這樣一幕：梅妹呼喚外孫，外孫跑過來回應：「乜家科？乜家科？」梅妹微嗔道：「你個曳嘢，成日學婆婆聲氣。」短短一幕孩童貪玩模仿長輩的場口，既道出粵語在香港的世代變化，也顯示把玩懷舊元素的趣味。語言一直在變，社會文化也一直在變，甘國亮領軍下三劇的粵語世界，微小如對白用語到生活細節的世代變化，都考究地追尋回來，而且一切顯得興致勃勃。

　　《山》裏面梅妹、梅劍仙的前塵，就是梅劍仙姪兒阿金〔賈思樂〕的好奇心探問出來的[40]。於是，觀眾從她們由受訓開始到水銀燈下的生活，看見戰後以來香港的社會點滴[41]。天山影業新人在夜總會初見新聞界一幕，觀眾從梅劍仙初踏台板時聽到白英的〈銷魂曲〉，是為香港粵語流行曲的先聲[42]。但《山》的重心始終在於粵語片。二梅演出的大量戲中戲，便給觀眾瀏覽色色粵語片種[43]。

　　這些戲中戲，有的穿插劇中，幫助描述二梅水銀燈下的生活；有的無關劇情，如同為她們攝製作品集。這些戲中戲玩得相當煞有介事，當中不少是

---

[40] 阿金的角色設定是年輕的印尼華僑，於是他不熟悉香港舊影壇（舊社會）繼而不停向姑母梅劍仙探問前事，就顯得合情合理。電視台控制員〔廖啟智〕懂得提醒監製〔盧大偉〕還有梅劍仙的存在，就屬於當時那些熟悉粵語片的香港年輕人。

[41] 《山》裏重現大量昔日的日常用語如大澳／大港（即澳門／香港）、荷蘭水（即汽水）、新聞紙（即報紙），還有許多已流逝的生活小節如去摩囉街電大火鉗（用燒紅的鉗子燙頭髮）、上電（即吸食鴉片等毒品，有傳伶人吸食鴉片後會唱得特別好聽）、坐德星半夜三點夜船返香港（指德星號港澳客輪）……多得不勝枚舉。

[42] 可參閱第四章之【原創粵語流行曲的先聲】。

[43] 有關《山》的戲中戲詳情，包括所涵蓋的各式片種及相關資料，可參閱第四章之【《山水有相逢》戲中戲備忘】。

將粵語片相同片種的濫調，把玩重塑，好像孩童模仿成人的角色扮演遊戲，譬如以〈沉思曲〉為配樂的悲劇，或者雷雨夜裏丫鬟乍醒後衣襟敞開即代表受污辱等。粵語片經常刻意穿插歌曲以滿足觀眾追捧心儀名伶的需求，《山》當然不乏，許多還讓李司棋、黃韻詩親自主唱，例如她們並肩高唱〈檳城艷〉。她們的戲中戲演繹亦刻意偏向浮誇[44]，跟她們演繹銀幕下生活的細膩感人截然不同。粵語片其實不乏精心傑作。《山》裏看風駛舵的朱老闆，現實中是有份創辦中聯影業，致力改革粵語片，摒棄粗作濫調的健將張活游。不過，粵語片的藝術成就並非《山》的着眼點。《山》關心的是她們銀幕下的人生，而拿來開玩笑的，也僅止於粗作濫調。

粵劇是粵語片的支柱，《山》亦重現了不少粵劇戲中戲。李司棋、黃韻詩畢竟非梨園子弟，因此高難度的功架戲份明顯有賴替身，或直接幕後播放原曲。梅劍仙從初學到教學都愛以平喉演唱的《一代天嬌》，本是紅線女以子喉演唱的紅腔首本名曲[45]。黃韻詩演出時也不作浮誇戲謔，按劇情認真獻唱。《山》台前幕後這份崇敬前人藝術的分寸，也是後來調笑無度的懷舊影視作品難以踰越《山》的關鍵。

在粵語片以外，電台廣播在昔日香港粵語娛樂中的吃重角色，則在《輪流傳》透過當紅播音員翟聲、娉婷〔譚炳文、南紅〕予以補足。他倆分飾全劇角色的說故事方式，再現了李我、蕭湘等風行一時的天空小說廣播。當時的天空小說更受歡迎到改拍成多齣粵語片，亦使多位當紅播音員跨界從影，譚炳文本人正是一例。

不過，時代一直變遷。梅劍仙要為後浪寶芳姐跨刀演出，天空小說廣播日漸淡出，粵劇也不再是流行樂，隨着粵語片式微而滯留於舊世界。

粵語片與粵劇的足跡走到 1980 年《執到寶》的余宅，變成了老香港的象

---

[44] 二梅後期的戲中戲，例如神怪宮闈片與劍仙夥拍寶芳姐的時裝特務片，就演得沉穩有力，有別於前期的生澀幼嫩，可見幕後的精心與李司棋、黃韻詩演技的收放自如。

[45] 可參閱第四章〈《山水有相逢》記要〉之【文化絮語】。

徵。鬼家庭成員上身後之所以觀眾能輕易辨別，皆因他們的用語、言行，恍若《山》的戲中戲重現（例如馮淬帆的鬼老爺上身戲威儀媲美馬師曾、吳楚帆，黃韻詩在鬼女傭上身後帶鼻音的溫婉腔調也有芳艷芬的影子），不同的只是戲裝、佈景沒有更改而已。換句話說，粵語片滋養了《執》的鬼家庭的呈現。此外，粵曲亦滲滿《執》的全劇。擅長馬腔的劉克宣，在《執》就是一口馬腔的可伯，與愛哼《苦鳳鶯憐》之〈廟遇〉的鬼家庭老爺一唱一和：「我，姓啊啊啊余⋯⋯」；鬼女傭自述身世，亦唱起《搜書院》之〈初遇訴情〉：「我是個寒門嘅弱女⋯⋯」[46]。

愛唱舊上海名曲的鬼填房，則唱出香港本土文化的另一道風景。

**鴨都拿與高夫力**

梅劍仙在 1980 年仍然買到鴨都拿（Abdulla），九叔〔曾楚霖〕卻很可能無法再歎高夫力（Gold Flake）。從這則香煙加價廣告中，兩款英國來路香煙中只見鴨都拿七號，相信當時高夫力已經退出香港市場了[47]。香港人讀翻譯名稱時很有趣，往往將末字變調讀成陰上或陰平聲，就當作講了英文似的，即如鴨都拿會讀「鴨都姆」，高夫力會讀作「高夫礫」。或可參閱 1952 年粵語片《時來運到》，看看周坤玲如何指導陶三姑正確讀出這些來路香煙名稱。鴨都拿香煙廣告，1972年 10 月 21 日《成報》；香煙價格廣告，1980 年 2 月 1 日《工商日報》。

---

[46] 「馬腔」即指粵劇名伶馬師曾的獨特唱腔。可參閱第四章之【《執到寶》曲目備忘】。

[47] 有關香煙資訊，可參考 Stanford Research Into the Impact of Tobacco Advertising (SRITA) 網站（tobacco.stanford.edu）。

## 南來文化的融合與西方文化的普及

　　《執到寶》鬼家庭裏外省口音濃重的填房每次風情萬種地唱歌，都唱出不同的國語時代曲。這顯示戲雖趕拍但不欺場[48]，也為回顧香港本土文化時補上一抹不可遺忘的南來色彩。

　　始於上海的國語時代曲，在七十年代之前，一直是粵曲以外香港流行音樂的主流。前述《山》的天山新人在夜總會初次亮相的場口，開首時台上歌女〔韓麗芬〕獻唱的就是周璇的〈叮嚀〉[49]。當時，國語時代曲水準甚高，不少曲調更為粵曲所取用[50]。四九年前後，全國各省民眾，包括許多電影、音樂巨擘，紛紛南下湧港，令這個以粵語人口佔多數的南方城市，一下子成為全球華人社會中，國語片與國語時代曲製作重地。

　　南來外省人士或貧或富，也有因南下而一貧如洗，但南下後保持雄厚財力的資本家亦大不乏人，就如《輪流傳》的解家，令香港突然多了一個富裕、時髦的族群。《輪》首十多集以解文意〔李司棋〕為重心的故事，儼然是電懋喜劇片《南北和》（1961）的電視悲劇版。當年，《南北和》是抓緊當前香港的南北文化衝突現象，還以喜劇手法化解；《輪》卻是在粵文化已經雄踞香港的 1980 年，回首當年南來富人還在領社經風騷的歲月，彷彿觀眾都知後事如何，卻來看看一代文化消融前的光華。而且，相對於《南北和》，《輪》篇幅更多，也更廣泛，更尖銳。

　　文意向盧正〔鄭少秋〕數說在港富人的社交熱點諸如老正興、東興樓、金

---

[48] 現時的電視劇每當說到民國的上海，往往只會播出〈夜上海〉或〈玫瑰玫瑰我愛你〉，例如 2015 年的《梟雄》，劇集開首的上海灘遠景，就播出〈夜上海〉，而沈卓盈演的歌女歌舞連場，卻都在唱〈玫瑰玫瑰我愛你〉。當年上海灘頭琳瑯滿目的時代曲，全部視而不見。《執》裏鬼填房所唱的國語時代曲歌單，可參閱第四章之【《執到寶》曲目備忘】。

[49] 〈叮嚀〉本是周璇、嚴華合唱的。韓麗芬的獨唱戲份不過數秒，故此後段嚴華獻唱的段落就對畫面沒有構成影響。

[50] 例如麥炳榮、鳳凰女名作《鳳閣恩仇未了情》，就有一段小曲調寄自吳鶯音名曲〈明月千里寄相思〉。

舫酒店等,盧茫然答不上;文意向盧解釋何謂申曲之餘,又語帶輕蔑地大嘆廣
東人不分國語和上海話[51],這些閒話反映的不只是貧富懸殊,還有社群、文化
的隔閡。更根深柢固的成見,由解太太宣之於口。解太太指責丈夫的外遇方認
枝〔蘇杏璇〕不守承諾,還有質疑以至斥責盧正不可靠,主因便歸咎他們是廣
東人。

《璇鶯之音歌集》,出版資
料不詳。筆者家傳藏品。

---

[51] 文意在第四集說:「你哋啲廣東人乜都唔識嘅,一唔係廣東人呢就當晒係撈鬆,捲起條脷哩哩碌碌
就以為自己識講上海話。咁國語又係咁,上海話又係咁。我有啲同學仲好笑呀,成日以為上海話同
國語係一樣都有嘅。」

　　廣東人對外省人的成見亦不見得淺。翟粵生〔李琳琳〕就說覺得上海話似「嗌交」，還當着文意面前揶揄上海人階級觀念太重[52]。陳奉襄〔陳有后〕在思考如何處理解樹仁〔林子祥〕的中秋晚膳邀約時，不是憑着對當事人的認識，而是以「外江佬最緊要講排場規矩」的主觀印象為考量前提。

　　不過，即使這短短十多集，亦可瞥見南來人士已日漸融入粵語人口為主的香港社會。且看相對於滿口外省口音的解氏夫婦，文意兼擅上海語和粵語，揭示了她在港成長的身份，情形就如香港移民在西方國家落地生根後，兒女也許還能在家以華語溝通，日常社交則是一口流利外語。解太太也曾揶揄丈夫「別發那麼多感想」之餘，不忘補上一句半鹹半淡粵語嘲諷：「點解你以前喺上海，依家喺香港吖？」解家在往後集數的戲份，粵語越說越多，雖可能是回應當時觀眾的反響[53]，事實上亦是他們在港實際生活所需的反映。

　　在南來文化融入之同時，西方文化越加普及。《山水有相逢》的倒後鏡下，梅妹這類戰後來港謀生的人，幾經艱苦才擠得出一句「How do you do?」一見靳玉樓〔黃錦燊〕外語流利就覺得特別吸引。到了《輪流傳》所處之五十年代中後期，在港成長的黃影霞〔鄭裕玲〕即使輟學，但僅憑初中程度英語，已看得懂英文報紙，足以讓她傲視戲院與茶樓的同事，還吸引到富商顏世昌〔張英才〕刮目相看。英語能力，在香港就是找生計、向上爬甚至佔據社交地位的重要指標。

　　《輪》其餘四位來自中上階層的女生就更心向西方。她們課餘時愛聽又學唱歐西流行曲，還學跳西洋舞，自取英文名。戰後初年梅妹等人仍常穿旗袍和唐裝衫褲，到她們那時日常卻只愛穿洋裝傘裙。最貪玩的王穎兒〔森森〕夥同麥基〔郭鋒〕等人，活脫就是當年香港人所稱的飛仔、飛女。他們開快車，辦

---

[52] 在第五集。文意微嗔道：「當正我哋啲上海人呢，好分上上下下咁㗎。」粵生反駁：「咁你哋係喇。」粵生再對旁邊其他人說：「我次次上親嚟佢屋企好似上咗衙門咁㗎。」

[53] 當年觀眾對上海話對白的爭議，可參閱鄧小宇：〈輪流傳聯想兩則〉，《號外》，第 49 期，1980 年 9 月號，頁 47~49。

派對，又聚集涼茶舖聽點唱機。當穎兒考上大學收心養性後，憑着歌唱比賽進入商台，開始成為接受聽眾點唱的節目主持人。穎兒反映的不單是那一代番書妹的生活模式與喜好，她走上廣播之路後，由西方文化接受者轉而為推動者，向普羅聽眾大力推廣歐西流行曲，亦甚有詹小屏那一代播音人的影子[54]，象徵電台開拓了有別於前述的天空小說廣播的新方向[55]。

教育越來越普及，人口龐大的新生代亦如本章前述，隨着成長漸漸在社會舉足輕重。1968 年，免費電視廣播開始，時代又再變。

### 1980 年之本地樂壇

《執到寶》裏阿仔與莎莉都喜歡聽 walkman。他們會用 walkman 聽哪些本地流行曲？姑且借用當時的樂壇成績表猜想一下。

直到 1980 年，矚目的本地樂壇成績表，其實只有香港電台舉辦過兩屆的「十大中文金曲」。商台在舉辦「叱咤」之前的「中文歌曲擂台獎」不成氣候，無線的《勁歌金曲》尚未誕生。新城電台？1991 年才成立。

「第三屆十大中文金曲」這張總結 1980 年本地樂壇的成績表[56]，賽果如下：

汪明荃〈京華春夢〉，顧嘉煇作曲，鄧偉雄作詞。

林子祥〈分分鐘需要你〉，林子祥作曲，鄭國江作詞。

---

[54] 可參考詹小屏在 1986 年香港電台節目《歲月如流話香江》的錄音自述，黃霑故事：深水埗的天空 1949–1960 網站之「影音–廣播西洋風：詹小屏」網頁，www.hkmemory.org/jameswong/text/index.php?p=home&catId=300&photoNo=0。

[55] 有關粵曲發展以及國語時代曲與歐西流行曲在香港興起的背景與影響，黃霑先生的博士論文〈粵語流行曲的發展與興衰：香港流行音樂研究（1949–1997）〉有詳細論述，亦是本章重要的參考依據。

[56] 香港電台十大中文金曲委員會編：《香港粵語唱片收藏指南——粵語流行曲 50's–80's》（香港：三聯書店，1998 年），頁 408。

林子祥〈在水中央〉，林子祥作曲，鄭國江作詞。

區瑞強〈水霞〉，馮添枝作曲，區瑞強、易空作詞。

葉振棠〈戲劇人生〉，黎小田作曲，盧國沾作詞。

葉麗儀〈上海灘〉，顧嘉煇作曲，黃霑作詞。

鄭少秋〈輪流傳〉，顧嘉煇作曲，黃霑作詞。

羅文〈親情〉，顧嘉煇作曲，黃霑作詞。

關正傑、雷安娜〈人在旅途灑淚時〉，黎小田作曲，盧國沾作詞。

關正傑〈殘夢〉，黎小田作曲，盧國沾作詞。

十首金曲，由廣東歌全面佔據，而這項功業，電視劇功不可沒。且看這裏七首都是電視劇主題曲或插曲（四首來自無綫，三首來自麗的），其餘與電視劇無關的三首歌，有兩首主唱者是有份主演《輪流傳》與《執到寶》的林子祥。原本慣唱英文歌的他改唱廣東歌後，配合在無綫又唱又演又主持，氣勢如虹。

有趣的是，無綫在這張成績表上未見壓倒優勢，黎小田、盧國沾之麗的曲詞組合相當爭氣！（相當爭氣的黎小田與關正傑、葉振棠、雷安娜相繼跳槽大台則是以後的事。）從今天回顧這十首歌，不少仍傳唱不衰，而〈上海灘〉和〈分分鐘需要你〉更成為香港流行文化的重要符碼[57]。

「十大中文金曲」這張成績表值得參考，但當然不能代表全部。甄妮在年初推出的賀年歌〈祝福你〉，至今年年新春都被無數藝人翻唱。同樣沒有在香港電台「十大中文金曲」中反映出來的本地樂壇經典作，是商業二台台前幕後製作及主唱，與《山水有相逢》同月面世的《6 PAIR 半》大碟。

---

[57] 例如 2017 年金馬獎最佳電影《血觀音》裏，惠英紅拿起卡拉 OK 咪高風唱起〈上海灘〉，她成長於香港盛世的背景，還有她的霸氣與俐落狠勁，登時立體呈現。

> 　　物換星移，到底現在年長的香港人，識得唱《6 PAIR 半》裏盧業瑂〈為甚麼〉以及俞琤、曾路得〈天各一方〉多些，抑或入選十大的區瑞強〈水霞〉多些呢？

## 電視文化的如日方中

　　免費電視發展迅速，日漸與香港人息息相關，而中文台以粵語主導，有份鞏固粵語成為本土文化的通用語言，還令式微的粵語片以另一種方式延續生命。

　　電視台一直於每天早、午與深夜時段重播舊片[58]，並以粵語片居多[59]。《山水有相逢》大受歡迎，跟粵語片長年在電視上不斷重播不無關係。粵語片在電視上重映，擺脫了付費入戲院看電影的經濟與空間限制，不但令舊觀眾保持熟悉，更可接觸到當年尚未（或沒錢）入場以及新生代的觀眾。粵語片在六、七十年代交替間趨於式微，也促使大量粵語片藝人投身電視業。單以三劇的演員為例：劉克宣息影近十年後再度活躍；黃曼梨、張活游、南紅等中流砥柱轉戰電視界，幾乎不曾中斷演出；馮淬帆、鄭少秋、歐陽珮珊等式微期的新秀，轉而與電視業同步成長；關海山、李香琴等在電視上甚至開創更燦爛的演藝生命；譚炳文、張英才隨着電視新興的節目形式——外國配音片集，進而兼擅成為殿堂級配音員[60]。甘國亮曾向筆者說過，《山》的故事，就

---

[58] 《山》就有不少場景反映電視經常重播粵語片，例如梅妹外孫早上準備上學時，又例如在電視台眾演員於化妝間準備拍劇時。

[59] 若以《山》首映日 5 月 12 日做一個抽樣調查，檢視 1968~1980 年這十三年來的 5 月 12 日粵語片播放頻率的多寡，便可發現，自 1969 年開始，無綫電視由清晨廣播至凌晨大致每天播放至少兩齣粵語片，1978 年更多達五齣；1973 年底麗的電視加入免費廣播行列，亦每天播放約兩齣粵語片。國語片則兩台大概只有一齣，明顯少於粵語片。

[60] 相對地，國語片演員較少投身香港電視業。以三劇的演員為例：當年是國泰新人，說得一口流利粵

在他身邊。

　　不過，過渡至電視繼續創作的粵語片製作人，陣容就沒有演員那麼鼎盛[61]。到了 1980 年，電視界幕後盡是年輕新進的天下。《山》裏的電視劇監製〔盧大偉〕、高層〔盧國雄〕等，就象徵現實世界中的三劇主腦甘國亮，以及前述的張敏儀、麥當雄等這一代主宰當時電視世界的人物。江山代有才人出，連表演舞台也起了根本的變化。梅妹、梅劍仙背負璀璨的過去前來今天的電視業，要聽從後輩指示做另類新人，新舊兩代由互不適應（例如兩人各自拍第一場戲時大鬧錄影廠）到互相扶持（例如梅妹輕描淡寫地在馬會解決外景劇組的用膳問題）。《山》不錯是寫演藝行業的時移世易，然而有了輝煌歲月的根基，今天的戲碼才有對照的張力與深厚的質感。文化，從來不會橫空出世的。

　　電視文化的發展，到了《執到寶》的尋常家庭，卻起了出乎意料的變化。《執》從觀眾角度出發，前瞻性地開始反省電視的影響。劇中最愛看電視的，是最自私最討人厭的阿琴〔黃韻詩〕，然後就只有少不更事的阿仔，其他人對電視完全置以無可無不可的態度。《執》甚至不忌諱把當時對電視的負評放上螢幕，例如阿琴向家翁可伯狡辯說電視機要放在她的房間，因為「電視有輻射」；阿麗〔歐陽珮珊〕不屑嫂子阿琴的行為，便拋下一句「電視唔係淨係教壞細路㗎大人都會㗎。」《執》也在說時移世易，着眼點卻在兩個年代的家庭的對照。今天的家庭在這個快將流逝的空間（唐樓），在沒有電視的介入下重拾了家庭團聚的溫煦。電視在《執》遭置諸一旁，是殊堪咀嚼的先見。

---

　　語的李琳琳是唯一在三劇中擔任主角的前國語片演員。其他如黃曼，到《輪流傳》才首次參演電視長劇，見《香港電視》，第 672 期，1980 年 9 月，頁 59。

[61] 馮鳳謌、朱克、蕭笙、李兆熊等是少數投身電視業的粵語片幕後例子，吳回、盧敦以至張瑛等則集中螢光幕前演出。

# 追懷社會變遷

## 唐樓世界的餘暉

　　《執到寶》全劇的主景是戰前唐樓。唐樓是老香港極為普遍的建築，庇蔭無數中下層市民定居與營生，包括《山水有相逢》的天山新人宿舍。唐樓單位一般面積大而狹長，足以劃分出多個房間，而臨街的騎樓上可以晾衫、哘涼，甚至向樓下流動商販購物[62]。

　　梅妹等少女比較幸福，只有幾個同期女新人共住一室。更多的貧苦大眾，是聚居於唐樓上分租出來的房間，而且還有「梗房」與「板間房」之等級區分，就如《輪流傳》裏影霞的住處[63]。那裏白姑娘〔佩雲〕是二房東，分租給影霞一家與何師奶夫婦〔梁愛、徐廣林〕，三家人男女混雜同屋共住，浴室、廚房與客廳皆屬各住戶的共用空間[64]。狹窄的房間內要住上一家，唯有靠碌架床以倍增睡覺位置。唐樓的天台往往還蓋滿一間間鐵皮屋，盧正及其母的居處正是這種。唐樓的天井打通了上下樓層的空間，影霞與盧正才可乘此便而溝通。年代久遠的唐樓沒有升降機（因此文意家裏竟設私家升降機是製造出極強烈的貧富與新舊懸殊），樓梯並非必然亮着電燈（因此才有白姑娘為同屋設想而慷慨長開樓梯燈的一幕），通向路面的樓梯長而陡斜，梯口則掛滿整幢人家的信箱。在電話仍是奢侈品的年代[65]，梯口與信箱，就是他們與外界溝通接觸

---

[62] 《山》的騎樓就掛滿晾曬的衣服，而祥嫂〔鄭孟霞〕為雪艷芳按摩肩膊，梅妹買飛機欖和報紙都在騎樓。

[63] 「梗房」是以磚牆劃分，一般租金較貴；「板間房」則以木板劃分。影霞一家住的是板間房。有關唐樓的資料，可參閱蕭國健：〈騎樓〉，《居有其所：香港傳統建築與風俗》（香港：三聯書店，2014），頁72~77。

[64] 這已是比較簡單的住客組合。像粵語片《危樓春曉》（1953）裏，房間數目較多，樓梯底也設有床位以供分租，亦有租金較貴的有窗戶的頭、尾房，因而住客更多，組合亦更複雜。

[65] 《輪》裏最初只有富裕的文意裝設電話，到後來家境較佳的穎兒和粵生家裏才有電話。

的關口。

今天香港的劏房同樣是將單位分割出租，但各租客沒有共同生活的空間，難以溝通。昔日聚居唐樓的住戶，少不免在共用空間朝見口晚見面，這樣會導致不斷發生衝突（如影霞一家與何氏夫婦的爭執以及影霞受性騷擾），亦可能彼此感情更親厚（如影霞一家與白姑娘互相真誠幫忙），連鄰居也親切地守望相助（如颱風襲港時白姑娘收留盧正母子）。

白姑娘的二房東身份，當時普遍稱為「包租公」或「包租婆」。包租公／婆也是唐樓世界獨特的標幟。他們往往與分租租客同住，而分租租金收入是他們向大業主繳付單位租金的主要資金來源。在貧窮的五、六十年代，租客欠租是平常事，包租公／婆基於租金壓力而與租客起爭執，司空見慣[66]。因此，包租公／婆在粵語片中常被塑造成潑辣、刻薄的形象，像白姑娘這樣通情友善的，相當少見；1980 年《執》的柴姑娘〔李香琴〕的表現，反而較為近似（不過柴姑娘已沒有與租客同住一室）。

在《執》出現時，香港政府的公共房屋發展已經成熟，除了以低廉租金出租的公屋（公共屋邨）之外，以低於市值出售的「居者有其屋」亦告誕生，改變了許多家庭的居住模式。與此同時，老舊的唐樓或因殘舊，或因都市發展，陸續拆卸，連租客與包租公／婆同一屋簷下的情景亦不復再。

《山》與《輪》讓觀眾憶起港英政府尚未廣建公共房屋前，普羅大眾在唐樓中的獨特生活形態。《執》的唐樓單位在最後歲月，成為可伯一家的暫居地，也是再難出現的同堂居所。華人社會視多代同堂為福氣[67]，但香港居住空間細小，加上相見好同住難，多代同堂殊不容易，兒女成年後他遷是常態，見面也隨之減少，就如可伯的長子阿哥〔馮淬帆〕與次女阿麗。所以，在他們遷回同住後第一頓晚飯，阿麗就欣然說這一頓是不知相隔多久才一起吃的晚飯，

---

[66] 例如《危樓春曉》中包租婆李月清就往往受到向大房東交租的壓力，轉而對租客惡言相向。
[67] 可參閱 1955 年粵語片《長生塔》。片中以老太爺盧敦對四代同堂的執着渴望貫穿全劇，結局悲慘。

還特別強調是在家吃的晚飯。

《執》巧用唐樓空間的寬敞,足以令可伯再嘗一家齊整兩代同堂的滋味。這對老人家來説,即使再辛苦再多紛爭要他出手化解,還要費神應付鬼家庭,也是殊堪欣慰的(更何況他的老牌消防員身份本就象徵擅長撲火)。所以這半年的唐樓日子,對可伯來説確是執到寶,亦令下一輩醒覺原來自己早已執到寶。可惜時代太快,時日太短,就算一家和睦,要在香港尋覓多代同堂的空間,談何容易。幸而身為《執》代表人物的可伯天性樂觀。新一代誕生後,可伯左手抱着外孫,右手推着內孫所坐的嬰兒車,探望舊時住處,目光卻朝向時代的前方。

**唐樓殘影**
《山水有相逢》的天山宿舍與《執到寶》的可伯住處,都曾取景於西環,而正如可伯居所的境遇,當日此區不少樓宇確實面臨清拆,想不到還拆足四十年。2019 年 4 月 6 日,仍然可見拆剩輪廓的太白臺 8~9 號樓宇。藉此殘存建築,或可遙想一下梅妹買飛機欖或阿哥調校電視天線的情況。

## 女性角色的今昔

《執到寶》呈現的 1980 年的香港，雖戀戀往昔，還是樂觀前行。《山水有相逢》的結局，也是梅妹、梅劍仙同坐外景車向前開進。不過，回首她們兩人，無論戲路或人生路，風光都截然不同。

梅妹走的是傳統花旦路，一炮而紅，無需掙扎磨練已可演盡正派主角；梅劍仙的演藝發展卻是另闢蹊徑。她以亦正亦邪的妖姬角色出道（戲路類近梅綺），演了數年二幫（戲路類近鄭碧影），忽然易裝演富家公子竄紅（戲路類近梁無相），然後兼擅生、旦角（戲路類近鄧碧雲），到六十年代中後期後浪崛起仍然跨刀演出（發展類近夏萍）。《山》藉梅劍仙與觀眾回顧非常多產的粵語片全盛期中，女演員多變的可能性（戲路之縱橫媲美梅綺與鄧碧雲），以及影壇慣見的藝海浮沉。

值得注意的還有《山》為她設定的易裝戲路，教人想起粵語影壇的一道異色風景。當年多位粵語片易裝女伶備受熱捧，除了因為她們才藝出眾，也是保守社會造成的奇特現象。或者可以這麼設想：《輪流傳》裏陳婉嫻〔黃韻詩〕的母親〔黃曼梨〕或家姑〔上官玉〕，還有夫家的廣東媽姐〔葉萍和梅蘭〕，很可能就是梅劍仙的影迷。女性觀眾，尤其是已婚女性或誓言終身不嫁的媽姐，迷戀男演員或會招人閒話，迷戀易裝女伶卻無此憂，可以繞過社會道德壓力，曲折投射出現實世界無法釋放的熱情[68]。不管在 1980 年抑或今天的香港，這都是難以復見（亦無需復見）的社會現象。

婉嫻於中學甫畢業就踏上母親、家姑相夫教子的舊路，這在今天固然甚為罕見，但即使在六十年代當年，女性婚後也不一定等於退守家中。粵生母親娉婷的播音人身份，示範了當年女性，即使已婚，也可以是新興的專業中產階層的一員；粵生後來的老闆梁美瓊〔葉德嫻〕更自設廣告公司，一手捧起男下屬

---

[68] 洛楓：2016：51~56。

林森〔黃錦燊〕。粵生那一輩的年輕女性，當時已不乏撐起半邊天的先例。她與同樣性格獨立的穎兒、文意日後人生路的自主性，幾可預見。然而不可忽略的是，教育是他們可以踏出自主道路的關鍵籌碼。譬如粵生，若沒有中學畢業的學歷，也難以加入新崛起的廣告行業。在普及教育實施數十年的今天，很難想像當天這幾位少女，原來比起許多同齡女性幸運得多。

　　因此，相對地，輟學的影霞更惹人憐惜。她不是沒有自立的理想（一直上進地借用穎兒的筆記自學），但家庭經濟壓力與感情挫折，逼使她僅以一紙沒有法律效力的舊式婚書，含淚攀附豪門。影霞那襲粉紅色的旗袍嫁衣，就是填房身份的標籤[69]，象徵了日後在顏氏大家族裏遭受的白眼。換了是《執》的李莎莉，可能不那麼覺得委屈。處身 1980 年的她，常言羨慕嫁入豪門的邵氏影星何莉莉。影霞是無法克服命運而認命；莎莉生活不成問題，只是好高騖遠求之而不得。時代的變遷不會影響女性嫁入豪門的意欲，不過社會的貧富與教育程度，卻影響女性自主的難度。

　　二十世紀初廣東女性若想自主或解決家庭經濟問題，梳起唔嫁做媽姐是常見的出路[70]。今天，媽姐顯然是個消失的女性角色，但在五、六十年代，媽姐仍然普遍存在於香港富有家庭，看婉嫻的夫家即是。只是，不用太久，到了《執》的 1980 年，再沒有年輕女性為家庭為謀生而投身媽姐之列。姑婆屋中聚居的媽姐，亦不再出現如 1954 年粵語片《金蘭姊妹》中的紫羅蓮、小燕飛，或如《執》的鬼女傭那類年輕女性，而變成如可伯的鄰居般盡是退休老婦，並且，比唐樓更快從香港社會中消失。

---

[69] 按傳統只有正室有資格穿起大紅裙褂入門，填房、妾侍等只能穿粉紅。
[70] 可伯在劇集開首稱鬼女傭為「住年妹」，即初入行的女傭；已累積工作經驗的則稱謂「媽姐」。她們本是養蠶謀生的女工，擁有獨立經濟能力，又不想出嫁後受翁姑欺壓，於是梳起唔嫁（即指自梳儀式，立誓終身不嫁），故又稱「自梳女」。養蠶業式微後，有些自梳女移居香港當家庭傭工。她們在五、六十年代甚為吃香，見〈家庭傭工〉，《香港女性飛躍百年展》，（香港：勞工及福利局，2007），頁 6。

# 1980 年之視后（及視帝）

如果 1980 年有那些甚麼視后選舉，戰況會是何等激烈！

當年的四大花旦，有三位都在這一年拍出傳世經典：趙雅芝有《上海灘》，李司棋有《山水有相逢》，汪明荃有《京華春夢》和《千王之王》，全部無需多言，單看劇名已感到擲地有聲。

黃淑儀的《上海灘續集》與《雙葉・蝴蝶》，雖然現在回顧起來，名頭相對沒那麼響，但其實《上海灘續集》是幫無綫力壓《大地恩情》的前鋒功臣，《雙葉・蝴蝶》裏 Gigi 姐爽朗明媚的女 CID 也令人耳目一新。

然而，除了這四位阿姐，《山水有相逢》黃韻詩的表現，不是歷數十年觀眾依然津津樂道嗎？

若把 1979~80 跨年播放的劇集都計算在內，又怎少得《網中人》的鄭裕玲，《不是冤家不聚頭》的馮寶寶與汪明荃？

假如，《輪流傳》能竟全功，相信李司棋、鄭裕玲、李琳琳、黃韻詩、森森五位女主角，在這麼精細的劇本、用心的製作下都必定有值得提名的發揮。縱然只看播放了的 28 集，戲份相對完整的李司棋和鄭裕玲，都已有足夠分量獲得提名。

如果，筆者也有資格投票，這一票會給《山水有相逢》的李司棋。

至於視帝方面，《上海灘》、《親情》的周潤發，《京華春夢》的劉松仁，以及《千王之王》的謝賢、楊群，相信即使表現再出色，戰功再彪炳，也難敵德高望重兼首次在電視劇擔正的《執到寶》劉克宣。

除非，又再出現那些甚麼商業價值賺錢前景合約換獎一類無關演技的考慮……

## 家庭觀念的改變與反思

在港消失的還有《執到寶》的鬼老爺角色。舊式家庭裏，老爺擔當一家之主。他是家庭經濟、權力及道德判斷的中心，無上權威，也是嚴父的典型，強調「尊卑老嫩」。可想而知，鬼老爺對可伯兒媳一輩，會有多看不過眼[71]。

《執》將本已消失的粵語片式舊家庭帶到 1980 年，將典型的老爺與可伯並置，是時代的對照，也是嚴父與慈父的對照。1980 年的可伯，並不執着於老爺身份本有的權威，放下身段為兒為女，事事親力親為，對橫蠻自私、目無尊長的媳婦阿琴一樣照顧有加，敦厚忍讓，無私無怨[72]。鬼老爺只管嚴詞厲色管教兒子；可伯也非常重視家教，但他是慈眉善目循循善誘，以柔化解紛爭，只會偶爾正色糾正幼子的莽撞言行。

《執》並非像《山水有相逢》般重拍粵語片，而是讓粵語片變調重生，溯回舊世界的美好。在粵語片中，老爺往往是代表守舊、落伍、專權的負面人物[73]，備受質疑。《執》的鬼老爺權威依然，但竟不再是負面人物。他愛唱馬腔（與可伯同好），與女傭眉來眼去，都變成逗趣的行為；他強調的尊卑老嫩，亦由昔日粵語片中的封建桎梏，變成當下對敬老尊長的反思與言行指引。

善惡分明的粵語片每有道德教誨，或明言，或隱喻，《執》便體現了粵語片這個特色：藉可伯的言辭教誨，也藉鬼老爺評論可伯兒媳而提出教誨；藉可伯的溫厚無私所體現的身教[74]，也藉鬼家庭看不過眼暗中替天行道（例如驅使

---

[71] 可參看《執》鬼家庭凌晨聚首商討唐樓拆卸後一家去向的一幕。

[72] 阿琴不是甘國亮筆下首個驕橫媳婦。早在 1975 年單元劇《香港風情畫》之〈安老〉，鄭少萍已不留情面地欺負家姑容玉意。有趣的是，容亦跟劉克宣一樣，本是粵語片中擅演奸惡反派的演員。

[73] 例如粵語片《長生塔》中的盧敦，正是此等一言堂老爺的典型。

[74] 可伯的兒女儘管各有性格缺陷，甚至當不上世俗觀點下的社會精英，但善良孝義，顯然有別於阿琴。琴母〔鄭少萍〕對姻親的老實不客氣及對女兒的縱容，反映琴的自私無禮實始自家教不嚴。

阿琴不知就裏地做盡家務[75]），以另類行動體現身教，也算得上是粵語片裏常說的「善惡到頭終有報」。鬼老爺及其鬼家庭以局外人身份觀察可伯一家，其實與觀眾視點一致。鬼老爺不假辭色的評論與行動，顯然是要大快觀眾的心，也讓觀眾不知不覺間體會鬼老爺傳統家庭觀與道德觀中的珍貴之處。

可伯是《執》裏唯一與鬼家庭直接溝通的人，於是，可伯（以及現身説法的劉克宣）就好比接通舊世界的橋樑，帶引觀眾追懷舊世界的家庭觀。他在結局一集説到鬼老爺：「我講乜野佢又明，佢講乜野我又明。你估衰在乜野呢，我啲仔女呀，我講乜野佢都唔明呀。」在可伯眼中，新世代無法理解他，也不理解他承襲自舊世界的家庭觀。也難怪可伯這麼想，例如他明知只暫住半年，依然認真地親手用朱砂毛筆寫上「余宅」門牌，掛在大門外，阿琴看着就不屑地咕噥：「住嗰半年貨仔仲整呢整咯」。觀眾見微知著，從言行負面的阿琴，可以對照可伯的自重與家庭為重的可貴。而且，阿琴欣不欣賞不重要，可伯的兒女明不明白也不重要，觀眾以局外人身份，從全知角度看透故事，倘能夠體會、認同可伯的堅持，珍視「尊卑老嫩」觀念，可伯已經功成，足以老懷安慰。

一旦對「老人言」不再一味抗拒，開始聽得懂，懂得反思箇中真諦，那就意味着，終於成長了。

---

[75] 鬼老爺逐一品評可伯兒媳眾人，鬼女傭也承認不忿阿琴的言行而刻意上她的身做盡家務。他們並非只針對阿琴，例如他們也曾懲罰搞惡作劇的阿仔，驅使他忙了一夜家務。

# 1980 年：香港文化身份的自立之年

1980 年的香港，第二代香港人開始掌握話語權，發展出一套屬於香港的話語。有別於上一代當初自視為過客，這一代的家就在香港，他們重視香港，因為這是自己成長的地方。在那年頭，他們對「九七」尚未察覺，卻顯現出對成長的自覺，告別只顧向前看的年輕期，開始回顧自己的成長路，衍生出一種有所歸依的回家的感覺——這一度懷舊潮，就是這樣的一種歸屬表現。

在這度懷舊潮中，三台各有亮眼劇作。但説到膾炙人口，無論由當日收視率抑或今日電視迷津津樂道的程度來看，相信無綫的《山水有相逢》、《輪流傳》與《執到寶》都是完勝。

再者，個別懷舊劇作如港台《歲月河山》、麗的《大地恩情》，背景回溯至民國年代，其實遠離當時製作人及主要觀眾群的親身經歷；三劇的主要素材，卻在戰後至六十年代（尤其集中於五十年代）的香港。其實由戰後到1980 年，只有三十五年。梅妹、梅劍仙合唱的《檳城艷》電影歌曲，當時也不過是二十六年前的作品。對許多收看三劇的觀眾，以及三劇的台前幕後來説，劇中所追懷的舊，都是親身的經歷，猶新的記憶。或者可以這麼設想：《輪流傳》裏影霞的弟妹阿照〔何碧笙〕和光仔〔馮志豐〕長大成人後若投身電視業，想拍攝土生土長時期的社會變遷，很自然就會拍出像《輪》這一類的故事。而《山》與《執》的懷舊筆觸，亦非來自長輩在想當年（即非創作人在想當年）[76]，卻是來自年輕人對長輩往事、對舊事舊物的興致，一種尋根究底的興致，想把一些從小熟悉或有印象的事情檢閱一次，看個究竟。

而且，有意無意間，將探究範圍聚焦於香港本土。

---

[76] 電視劇《星塵》反而是老影人／創作人在想當年。此劇監製是當年國語片名導王天林，而劇集內容亦有別於《山》般兼具今日的視角。

　　且看劇名，「山水有相逢」與「執到寶」本身已是粵式諺語，以粵語為主的香港人當然一聽就懂，外省人士聽見或會感到隔閡。廣東、廣西兩省雖然也有不少粵語人口，但說到三劇所盛載的歷史感扎實的本土色彩，難免只有扎根於香港這一小片土地的觀眾才會深感共鳴。《山》花上龐大篇幅細心描摹兩位香港粵語片女伶多年的人生路；《輪》細說五位五十年代香港少女從就學到投身社會的歷程（本來要說到八十年代的）；《執》觸目皆是香港歷史悠久的事物，連主角劉克宣本身也是本土歷史的活見證。這些，都是歷史的論述。本來，電視劇作不能取代歷史。作品本身受選材的局限，商業考慮的左右，不可能是事實的全部。觀眾所能想像的舊世界，只是從劇作所賦予的框框想像而來。然而，香港並沒有一套公認的歷史論述。香港歷史在中小學課程上從不曾獨立成科；即使中國歷史，也要到六十年代初才開始獨立成科[77]，但近代史很多內容還是甚為敏感。麥當雄在前述的討論會上便說過，他唸中學時只讀到辛亥革命。洛楓認為：「香港歷史不存在於教科書，大眾文化影像成為其中一個歷史載體，而懷舊電影就是追尋自我歷史的做法。」[78] 若把這個論述放於懷舊電視劇作，看來亦相當適當。

　　香港雖然開埠於 1842 年，成為英國殖民地，但中港兩地的華人社會一直往還密切，文化上沒有明顯分界。不過，四九年起，政治因素令香港在文化上與中國大陸漸行漸遠。馬傑偉也曾提出，四九年令香港獨自發展出一套本土文化。這不難理解。這一小片土地，就是自由，華洋文化可以不管左右，不受左右，菁蕪並濟。而且，還有戰後壯大的嬰兒潮，擔當構建香港本土文化的主力。不管其父母早已定居香港抑或是四九年後南下的難民，他們同屬戰後香港的新生代，也就是呂大樂所說的第二代香港人。他們在太平山下的太平地土生土長，佔據了香港人口具影響力的多數。六七暴動後免費電視廣播興起，電視台覷準了香港本地化的趨勢，甫開台已見成績，而高收視又促使電視製作與題

---

[77] 李玉梅，2005：89~90。

[78] 洛楓：〈歷史的記憶與失憶——懷舊電影的內容與形式〉，頁 65。

材加速本地化，相輔相成下，電視文化就成為本土文化的搖籃[79]。就如前述的懷舊討論會上，那幾位與會的第二代香港人，當時已十分強調香港元素。即使他們沒有提及「九七」，但在他們論述中可見，「香港」與「中國」是截然不同的，不能混為一談。無綫的鄧偉雄便強調，當前在港成長的人已佔人口大多數，因此香港人「始終是 MORE INTERESTED IN 香港戰前和戰後的情況而不是中國大陸」[80]。

事實上，無綫出品的三劇，相比於同期同被歸類於「懷舊」的劇作，也是最本土，最香港。

三劇的故事背景都在香港，而且，都沒有關注過四九年。在大陸那是變天的年頭，在香港卻是米字旗庇蔭下的太平歲月。《山》記述的年代最早，由1946年開始，即香港老一輩愛講的「和平後」的日子，以梅劍仙初抵香港與梅妹等受訓說起，然後說出一道燦爛星途。當中，沒有四九年的事，沒有中國大陸的事，澳門和南洋反而涉及更多。《輪》也沒有明言四九年的變化（儘管若非大陸變天，便很難理解為何上海殷商解家會定居香港），卻着墨南洋，記述了文意在新加坡秘密產子。《執》的鬼家庭遭火劫的確實年份未明，但地域限制卻很明顯。香港觀眾看他們粵語片人物般的言行舉止，距離感只是來自覺得老派，不是來自地域差異，沒有令人感到他們不是香港人，跟《網中人》的阿燦表現出來的形象完全是兩回事。鬼家庭展現的是同一社群的異代差別，阿燦展現的是不同社群的同代差別。

三劇所懷的舊，都是香港的故事。中國大陸的元素相當薄弱[81]。

懷舊，是成人之常情，任何時代都會出現。不過，四九年後政權更迭，香港繼而被區隔出來，漸漸走出自己的路。這不是說香港自此不受中國大陸影

---

[79] 馬傑偉，1996：13。
[80] 〈電視懷舊劇集討論會〉，頁67。
[81] 少數篇幅如《山》的雪艷芳來自江門，梅妹在省城（廣州）還有堂兄；《輪》的影霞父則是拋妻棄子逃往大陸，而且杳無音訊。這些有關中國大陸的內容都屬於背景交代，無關劇情發展。

響。絕不是。但香港用上三十多年，由戰後一貧如洗到多番兼容難民潮再發展至 1980 年的和樂昇平，所走過的路，明顯跟中國大陸甚至臺灣都截然不同，這也是無可否認的。不難想像：讓中港臺三地觀眾一起看三劇，縱使輔以最通達、最地道的翻譯字幕，三地觀眾中看得最有共鳴，最能勾起懷舊之情的，想必是香港土生土長或早在香港落地生根的觀眾。無論在 1980 年當日，抑或時至今日，都一樣。三地的文化身份，早已不一樣。

1980 年，因香港自身發展步向成熟而蔚成的懷舊潮，是史無前例的一次，也是香港人漸漸放下過客心態而自我建立起落地生根的文化身份的一次，而且，是出現在九七陰霾還未籠罩、天清氣朗的黃金時間，是很純粹的來自香港人成長的自覺，不受任何意識形態的管束，自由自主，暢所欲言。把三劇並置而觀，《山水有相逢》是回顧式，《輪流傳》近乎史詩式，《執到寶》則以現在式吐露歷史餘韻，都在鋪展看不盡的懷舊點滴，都是香港文化扎根的標記，有意無意間帶引觀眾衍生對「香港人」身份的認同並完成自我建立。論共鳴感，論影響力，論訴說香港的聚焦程度，三劇都是這度懷舊潮的代表作。

香港人，不是一個口號式的身份，亦非單憑一張身份證就能獲得認同的身份，而是自足的、擁有一套自家文化的身份，不能強加，也不用依靠，自然而然地在本土扎根、自立。《山水有相逢》、《輪流傳》、《執到寶》三劇，就是香港文化身份的一則立體、燦爛、意涵深遠的佐證。

## 1980 年之長壽電視節目

　　有兩個誕生於 1980 年的電視節目，一個今天仍然健在，一個在 2018 年才壽終。

　　仍然健在的是港台電視節目《城市論壇》，4 月 13 日起逢星期日下午 5 時在翡翠台直播，前半小時為中學辯論淘汰賽，後半小時則為公開論壇[82]。

　　享壽三十有八的是無綫電視的《體育世界》，9 月 7 日首播，由加盟無綫不足一年、形象健康活躍的林嘉華，搭配 1979 年度的參選港姐陳秀珠聯袂主持[83]。

　　《體育世界》離世，並不表示香港人不喜運動（香港人寧願戴着口罩也要跑步做 gym）；《城市論壇》還可延壽多久，也不能只看節目是否仍在播放，還得視乎節目編輯是否無須自我審查下起題及邀約講者，應邀講者又可會依舊免於恐懼地出席兼暢所欲言。如此說來，《城市論壇》是否健在，自在人心。

---

[82] 《成報》，1980 年 4 月 11 日，版 8。

[83] 《華僑日報》，1980 年 9 月 7 日，第四張頁 3。

4

千秋百樣事

# 甘國亮劇作列表

## 【電視劇】

下列電視劇全部在無綫電視翡翠台播放,除特別註明外,皆由電視廣播有限公司出品。

列表上集合了目前已知有記錄的由甘國亮編導、編劇、監製的劇作;僅擔任行政監製工作的電視劇(例如《小夫妻》)不在此列。

劇作的職演員名單,以 myTV SUPER app 上劇集裏播放的名單為首要根據。可惜在此應用程式上架的劇作不全(可參閱〈後記〉之〈電視文化研究不易〉),故此個別資料會按《香港電視》等各方文字記錄加以補充。

### 歧途[1] (20集)

| 首播日期及時間 | 1972 年 5 月 20 日至 10 月 7 日<br>逢星期六晚上 10:00~10:30 |
|---|---|
| 主演 | 梁天、陳振華、吳殷志、許紹雄、<br>溫燦華、郭民富[2]、鄭子敦、黃宗保等 |
| 甘國亮崗位 | 編劇、演員 |
| 其他主要製作人 | 編導:劉芳剛 |
| 附錄 | 以皇家警察真實檔案改編的犯罪片集。不同故事有不同選角,上述僅列出若干曾參與的演員。仍在訓練班求學的甘國亮為編劇之一。 |

---

[1] 首播日期及時間,見《工商日報》的電視節目表,1972 年 5 月 20 日至 10 月 7 日逢星期六。演員名單綜合自《華僑日報》,1972 年 7 月 15 日,第三張頁 4,及 8 月 12 日,第四張頁 4。職員名單及其他資料綜合自甘國亮:《事過情遷 文字記憶掃描》(香港:源沢流(樣本)創作及電影雙周刊,1998);《電視風雲半世紀》之〈甘國亮(上)〉訪問錄音(香港:香港電台第一台,2014),podcast.rthk.hk/podcast/item_epi.php?pid=486&lang=zh-CN&id=42966。

[2] 即後來改用藝名的郭鋒。

## 夢影[3] （4 集）

| | |
|---|---|
| 首播日期及時間 | 1972 年 10 月 19 日至 11 月 9 日<br>逢星期四晚上 8:00~8:30「電視劇場」 |
| 主演 | 莊文清、蘇杏璇、黃允財 |
| 甘國亮崗位 | 編劇、演員 |
| 附錄 | 原著：瓊瑤《六個夢》之〈夢影殘痕〉 |

## 船[4] （25 集）

| | |
|---|---|
| 首播日期及時間 | 1973 年 10 月 1 日至 11 月 2 日<br>逢星期一至五晚上 7:00~7:30「翡翠劇場」 |
| 主演 | 伍衛國、呂有慧、黃曼梨、張活游、<br>陳琪、黎永強、蘇慧瑜、朱國泰 |
| 甘國亮崗位 | 編劇 |
| 其他主要製作人 | 編導：張之珏<br>助導：羅美林 |
| 附錄 | 原著：瓊瑤《船》 |

---

[3] 首播日期及時間，見《香港電視》第 258~261 期的電視節目表（香港：1972 年 10 月至 11 月）。職演員名單及其他資料綜合自甘國亮：《事過情遷　文字記憶掃描》；《華僑日報》，1972 年 10 月 19 日，第四張頁 2。原著資料來自瓊瑤：《我的故事》（全新增修精裝版），（臺北：春光出版，2018），頁 421。

[4] 首播日期及時間、職演員名單及其他資料，綜合自《香港電視》，第 307~312 期，1973 年 9 月至 10 月；甘國亮：《事過情遷　文字記憶掃描》。

## 朱門怨[5] (25集)

| 首播日期及時間 | 1973 年 12 月 17 日至 1974 年 1 月 18 日<br>逢星期一至五晚上 7:00~7:30「翡翠劇場」 |
|---|---|
| 主演 | 張活游、汪倫、鄭少萍、朱國泰、盧宛茵、劉緯民、<br>吳浣儀、伍衛國、莊文清、程可為、蘇杏璇、許紹雄、<br>陳振華、宋豪輝、鍾叮噹、金興賢 |
| 甘國亮崗位 | 編劇 |
| 其他主要製作人 | 編導：張之珏<br>助導：羅美林 |

## 青春樂[6]

| 首播日期及時間 | 1974 年 3 月 23 日起至 1976 年<br>逢星期六晚上播映 |
|---|---|
| 主演 | 第一至四期訓練班學員 |
| 甘國亮崗位 | 編劇、演員 |
| 其他主要製作人 | 編導：張之珏 |
| 附錄 | 綜藝節目，歌唱、舞蹈、專題介紹、行業訪問、時裝表演、短劇等皆備，啓播時由第一、二期訓練班學員擔綱，節目長達一小時。張之珏為啓播時的編導。<br>映期長達兩年多，直至 1976 年 8 月仍可見其播映消息，因此從劇照可見，繼後的第三、四期學員如黃杏秀、梁碧玲，亦有加入演出。從劇照亦可見甘國亮演出活躍，主持、歌唱、古裝劇、時裝劇俱見其蹤影。他亦積極參與當中的編劇工作，有報道指「每一次的話劇，都出自甘國亮的筆下」[7]。 |

---

5　首播日期及時間、職演員名單及其他資料，綜合自《香港電視》，第 319~323 期，1973 年 12 月至 1974 年 1 月；甘國亮：《事過情遷　文字記憶掃描》。

6　啟播及節目內容資料，見《香港電視》，第 333 期，1974 年 3 月，頁 6。其他資料綜合自《香港電視》第 348、366、369、397、403、407、458 期的電視節目表，1974 年 7 月至 1976 年 8 月逢星期六；甘國亮：《事過情遷　文字記憶掃描》。

7　《工商日報》，1975 年 3 月 3 日，頁 9。

## 太太團[8] (26 集)

| 首播日期及時間 | 1974 年 6 月 25 日至 12 月 24 日<br>逢星期二晚上 8:00~8:30 |
|---|---|
| 主演 | 張活游、黃曼梨、黃宗保、梁舜燕、伍衛國、<br>張寶之、郭鋒、吳浣儀、盧宛茵、夏雨、<br>蘇杏璇、羅國維、程可為、陳振華、鄭少萍 |
| 甘國亮崗位 | 編劇、演員 |
| 其他主要製作人 | 編導：張之珏<br>助導：羅美林 |
| 附錄 | 聯合汽水廠七喜玉泉汽水特約播映 |

## 烏龍劍客[9] (30 集)

| 首播日期 | 1974 年 8 月 5 日至 9 月 13 日<br>逢星期一至五晚上 6:55~7:30「翡翠劇場」 |
|---|---|
| 主演 | 黎永強、何家慧、郭鋒、阮令濤、鄭子敦、黃曼梨 |
| 甘國亮崗位 | 編劇 |
| 其他主要製作人 | 編導：梁天<br>助導：招振強 |

---

8  首播日期、時間及集數，綜合自《香港電視》，第 346 期，1974 年 6 月，頁 41，及《華僑日報》
   的電視節目表，1974 年 7 月 2 日至 12 月 24 日逢星期二。職演員名單及其他資料綜合自《香港電
   視》，第 346 期，頁 22~23 和電視節目表；甘國亮：《事過情遷 文字記憶掃描》。
9  首播日期及時間、職演員名單及其他資料綜合自《香港電視》，第 351~357 期，1974 年 8 月至 9
   月；甘國亮：《事過情遷 文字記憶掃描》。

## 香港風情畫[10] （14集）

| 首集首播日期<br>及時間 | 1974 年 10 月 28 日<br>星期一晚上 8:30~9:30 |
|---|---|
| 附錄 | 《香港風情畫》是全外景拍攝的單元劇系列。下列為甘國亮參與之集數。 |
| **第三集〈開始〉** | |
| 首播日期及時間 | 1974 年 11 月 25 日<br>星期一晚上 9:00~9:30 |
| 主演 | 黃允財、蘇杏璇 |
| 甘國亮崗位 | 編劇 |
| 其他主要製作人 | 助理編導：林德祿<br>編導：王天林<br>監製：鍾景輝 |
| **第七集〈平安夜〉** | |
| 首播日期及時間 | 1974 年 12 月 23 日<br>星期一晚上 9:00~9:30 |
| 主演 | 黃允財、呂有慧、陳培達 |
| 甘國亮崗位 | 編劇 |
| 其他主要製作人 | 助理編導：林德祿<br>編導：王天林<br>監製：鍾景輝 |

---

[10] 《香港風情畫》首集屬於特備節目《翡翠首映》其中一個節目，是片長一小時的單元劇。同年 11 月 18 日起，逢星期一晚上九點至九點半，以半小時單元劇形式播映；1975 年 1 月 2 日播映的第八集起，改為逢星期四晚上八點半至九點播映，片長不變。首播日期及時間，綜合自《香港電視》的電視節目表，第 364、367~371、381、382 期，1974 年 10 月至 1975 年 2 月；《華僑日報》的電視節目表，1974 年 12 月 23 日；《工商晚報》的電視節目表，1975 年 1 月 2 日；《華僑日報》的電視節目表，1975 年 1 月 9 日至 2 月 6 日逢星期一；《華僑日報》，1975 年 1 月 30 日，第二張頁 4。職演員名單、集數及集次，見 myTV SUPER app 上的《香港風情畫》。

| 第十集〈失落〉 | |
|---|---|
| 首播日期及時間 | 1975 年 1 月 16 日<br>星期四晚上 8:30~9:00 |
| 主演 | 黃允財、汪明荃 |
| 甘國亮崗位 | 編劇 |
| 其他主要製作人 | 助理編導：林德祿<br>編導：王天林<br>監製：鍾景輝 |

| 第十一集〈機緣〉 | |
|---|---|
| 首播日期及時間 | 1975 年 1 月 23 日<br>星期四晚上 8:30~9:00 |
| 主演 | 汪明荃、黃允財 |
| 甘國亮崗位 | 編劇、演員 |
| 其他主要製作人 | 助理編導：林德祿、溫燦華<br>編導：王天林<br>監製：鍾景輝 |

| 第十二集〈安老〉 | |
|---|---|
| 首播日期及時間 | 1975 年 1 月 30 日<br>星期四晚上 8:30~9:00 |
| 主演 | 容玉意、鄭少萍、羅國維、張圓圓、蘇杏璇、甘婉霞 |
| 甘國亮崗位 | 編劇 |
| 其他主要製作人 | 助理編導：林德祿、溫燦華<br>編導：王天林<br>監製：鍾景輝 |

| 第十三集〈啟喑〉 | |
|---|---|
| 首播日期及時間 | 1975 年 2 月 6 日<br>星期四晚上 8:30~9:00 |
| 主演 | 朱承彩、苗金鳳、羅國維、黎少芳、莊文清、陳振華 |

| 甘國亮崗位 | 編劇 |
|---|---|
| 其他主要製作人 | 助理編導：林德祿、溫燦華<br>編導：王天林<br>監製：鍾景輝 |

## 兩家人[11] (32集)

| 首播日期及時間 | 1975 年 2 月 27 日至 10 月 2 日<br>逢星期四晚上 8:30~9:00 |
|---|---|
| 主演 | 張活游、黃曼梨、黃蕙芬、程可為、呂有慧、高妙思、金興賢、伍衛國、宋豪輝、溫燦華、李月清、徐意、容玉意 |
| 甘國亮崗位 | 編劇、演員 |
| 其他主要製作人 | 編劇：王晶<br>編導：張之珏、王天林 |
| 附錄 | 可口可樂聯合特約播映 |

## 片斷[12] (25集)

| 首播日期及時間 | 1975 年 9 月 1 日至 10 月 3 日<br>逢星期一至五晚上 6:55~7:30「翡翠劇場」 |
|---|---|
| 主演 | 王偉、陳嘉儀、羅國維、周潤發、潘艷菁、高妙思、蘇杏璇 |
| 甘國亮崗位 | 編劇、演員 |

---

[11] 甘國亮曾向筆者憶述，《兩家人》拍攝途中張之珏追隨鍾景輝跳槽麗的電視，王天林隨即接手拍攝，並安排其子王晶協助，與甘國亮輪流編劇。鍾景輝跳槽麗的之消息，由時任麗的電視董事兼總經理黃錫照於 1975 年 8 月 5 日宣布，而同一則報道亦引述消息指張之珏將追隨鍾景輝跳槽，見《華僑日報》，1975 年 8 月 6 日，第四張頁 1。《兩家人》編導、編劇資料，見《華僑日報》，1975 年 4 月 27 日，第四張頁 4；甘國亮：《事過情遷　文字記憶掃描》。首播日期及時間、主演名單及其他資料，綜合自《華僑日報》，1975 年 2 月 27 日，第五張頁 1；《華僑日報》，1975 年 10 月 2 日，第六張頁 1；《香港電視》的電視節目表，第 397 期，1975 年 6 月。

[12] 首播日期及時間，見《工商日報》的電視節目表，1975 年 9 月 1 日至 10 月 3 日逢星期一至五。職演員名單及其他資料，見 myTV SUPER app 上的《片斷》。

| 其他主要製作人 | 助理編導：單慧珠<br>編導：鄒世孝<br>監製：鍾景輝（3~12）梁淑怡（20~21、23~25） |
|---|---|
| 附錄 | 原著：華嚴《七色橋》 |

## 少年十五二十時 *Teens*[13]（26 集）

| 首播日期及時間 | 1976 年 1 月 2 日至 6 月 25 日<br>逢星期五晚上 8:00~8:30 |
|---|---|
| 主演 | 賈思樂、殷巧兒、李志中、何貴林、苗嘉麗、鄭大衛、鄭麗麗、吳浣儀、黃杏秀 |
| 客串嘉賓 | 鍾玲玲（2）、思維（3）、甘國亮（4）、黃韻詩（6）、狄波拉（7）、蘇杏璇（8）、葉尚華（9）、仙杜拉（10）、周潤發（11）、余安安（12）、黃楚穎（13）、陳嘉儀（14）、羅樂林（15）、卡迪遜（16）、周欣欣（17）、歐陽莎菲（18）、溫柳媚（19）、艾迪（20）、黃淑儀與石堅（21）、張活游（22）、汪明荃（23）、李振輝與林良蕙（24）、李司棋與黃韻詩（25） |
| 甘國亮崗位 | 編導[14]、客串演出 |
| 其他主要製作人 | 助理編導：<br>溫燦華（1~7、9）、溫燦華、陳沛琪（8、10）<br>陳沛琪（12、17~25）、何康喬（14、16）<br>編導：單慧珠（14、16）<br>監製：葉潔馨 |

---

[13] 首播日期及時間，綜合自《香港電視》的電視節目表，第 425、429、430、432、436、438、439、442 期，1975 年 12 月至 1976 年 4 月，以及《工商日報》的電視節目表，1976 年 1 月 9 日至 6 月 25 日逢星期五。劇集英文名稱、集數、職演員名單及其他資料，除特別註明外，見 myTV SUPER app 上的《少年十五二十時》，惟第 11、13、15、26 集未有播放職演員名單。第 1、5 集均沒有客串嘉賓。

[14] 此劇播放的職演員名單中並未列出「編劇」，惟林奕華曾提及此劇主要出自甘國亮手筆，少數劇本由他執筆。有關林奕華對此劇的憶述及評論，見林奕華：〈法式＋美式電視甜品〉，《明報周刊》，第 2427 期，2015 年 5 月 16 日，頁 99。

## 願君珍惜好時光[15] (2集)

| 首播日期及時間 | 1976 年 1 月 31 日及 2 月 1 日<br>星期六及日晚上 9:00~9:30 |
|---|---|
| 主演 | *不詳* |
| 甘國亮崗位 | 編導 |
| 附錄 | 年初一、二播映之賀歲節目。<br>柯達立即自動相機、柯達彩色菲林及柯達彩色沖印特約播映，並指「全部外景由伊士曼彩色電影片攝製」。 |

## 人間世外[16] (13集)

| 首播日期及時間 | 1976 年 3 月 7 日至 4 月 25 日<br>逢星期日晚上 9:30~10:00<br>5 月 4 日至 6 月 1 日<br>逢星期二晚上 10:15~10:45 |
|---|---|
| 〈小兄妹〉主演 | 夏雨、李司棋、盧海鵬、江毅、王偉 |
| 〈彌〉[17] 主演 | 李司棋、黃淑儀 |
| 甘國亮崗位 | 編導、演員 |
| 附錄 | 《人間世外》為單元劇系列，〈小兄妹〉及〈彌〉為其中兩集。GOTV 網站曾把〈小兄妹〉一集上架。該集並無播放職演員名單。而從該集所見，劇集由王偉主持，導覽該集內容。<br>此外，從《香港電視》第 436、439 期的介紹，可見由森森、李振輝主演第二集[18]，另有一集由溫柳媚、王偉、葉尚華主演[19]。 |

---

[15] 劇集資料，見《香港電視》，第 430 期，香港：1976 年 1 月，頁 16，及《華僑日報》，1976 年 1 月 28 日，第四張頁 1。但凡劇集介紹，至少會報道主演人選，唯此劇只見介紹由甘國亮編導，很可能執筆者認為「甘國亮」的叫座力比主演者更強。

[16] 首播日期及時間、集數，見《華僑日報》的電視節目表，1976 年 3 月 7 日至 4 月 25 日逢星期日，及 5 月 4 日至 6 月 1 日逢星期二。甘國亮崗位，見《香港電視》，第 439 期，1976 年 4 月，頁 58~59；甘國亮：《事過情遷　文字記憶掃描》。

[17] 甘國亮主持兼製作之特備節目《螢光幕後》曾播出此集的片段。

[18] 《香港電視》，第 436 期，1976 年 3 月，頁 18~19。

[19] 《香港電視》，第 439 期，1976 年 4 月，頁 58~59。

| 附錄 | 《大特寫》第 27 期的甘國亮訪問中,提及《人間世外》最後一集為〈野渡〉[20];《大特寫》第 30 期,以鄭少秋在《人間世外》之〈寄生〉及《書劍恩仇錄》的表現,推許他為當年的最佳男演員[21]。林奕華憶述《人間世外》,則提及過當中好幾集的內容,包括〈彌〉,甘國亮、鄭少秋主演的一集,張瑪莉、何貴林主演的一集,以及賈思樂、朱江、汪明荃主演的一集[22]。 |

## 光怪陸離[23] (6集)

| 首播日期及時間 | 1976 年 7 月 2 日至 8 月 6 日<br>逢星期五晚上 8:00~8:30 |
| --- | --- |
| 主演 | 黃霑 |
| 甘國亮崗位 | 編劇、編導 |
| 附錄 | 緊接甘國亮另一劇作《少年十五二十時》播映。集集故事不同。第一集尚有黃韻詩和童星謝志禮,以及馬昭慈、張淑儀、余慕蓮、孫明貞參演。 |

---

[20] 馬琪:〈甘國亮說:「我不是西化,只是不傳統。」〉,《大特寫》,第 27 期,1977 年 1 月 20 日,頁 34~35。

[21] 編輯部:〈1977 年大特寫電視獎〉,《大特寫》,第 30 期,1977 年 3 月 25 日,頁 2~5。

[22] 林奕華〈一個係一個唔係——甘國亮的《人間世外》〉,《是《輪流傳》不是《輪流轉》:香港電視劇的流水落花春去也》(香港:三聯書店,2013),頁 169~171。

[23] 首播日期及時間,見《工商日報》的電視節目表,1976 年 7 月 2 日至 8 月 6 日逢星期五。集數及其他資料,見《香港電視》,第 466 期,1976 年 10 月,頁 6;《33 情繫翡翠劇集 2000 紀念本》,頁 22。

## 諸事丁[24]（18集）

| 首播日期及時間 | 1976 年 10 月 8 日至 29 日<br>逢星期五晚上 8:30~9:00<br>1976 年 11 月 2 日至 1977 年 2 月 1 日<br>逢星期二晚上 8:25~8:55 |
|---|---|
| 主演 | 黃韻詩 |
| 甘國亮崗位 | 編導 |
| 附錄 | 單元喜劇，每集故事獨立。黃韻詩飾演的諸事丁為固定角色，每集有不同演員合演，第一集合演者有謝月美、鄺君能、賴水清、關聰、李鵬飛、金興賢、何家慧。 |

## 世界名著之簡愛[25]（1集）

| 首播日期及時間 | 1976 年 11 月 14 日<br>星期日晚上 9:30~11:00 |
|---|---|
| 主演 | 李司棋、石修、溫柳媚、露雲娜、謝月美、黃允財、黃韻詩、鄺君能、梅珍、駱恭、黎雯、鄭大衛、李慧慧 |
| 甘國亮崗位 | 編導 |
| 附錄 | 原著：夏綠蒂勃朗黛（Charlotte Brontë）小說《簡愛》（*Jane Eyre*）。<br>孫泳恩、張文瑛、莊文清、賈思樂、任達華、招振強、何貴林、徐桂香客串演出。<br>無綫改編世界名著系列的第一齣劇集，長達一個半小時，安排在台慶前播映。<br>有報道指此劇採取舞台劇形式，以及賈思樂、石修、莊文清、徐桂香參加舞蹈綵排[26]。 |

---

[24] 見《香港電視》的電視節目表，第 465~482 期，1976 年 9 月至 1977 年 1 月。其他資料，見《香港電視》，第 466 期，頁 6。

[25] 劇集資料，見《香港電視》，第 471 期，1976 年 11 月，頁 16；甘國亮：《事過情遷　文字記憶掃描》。而據林奕華記述，此劇由他編寫，見林奕華：〈甘國亮〉，《娛樂大家　電視篇》，頁 268。

[26] 《成報》，1976 年 11 月 3 日，版 8。

## 世界名劇集之慾望號街車[27] (3集)

| 首播日期及時間 | 1977 年 1 月 29 日、2 月 5、12 日<br>星期六晚上 9:00~10:00 |
| --- | --- |
| 主演 | 蘇杏璇、程可為、石修 |
| 甘國亮崗位 | 編導 |
| 附錄 | 原著：田納西威廉斯（Tennessee Williams）舞台劇《慾望號街車》（*A Streetcar Named Desire*）。<br>無綫在 1977 年開拍一系列世界名著劇集，安排在星期六晚播映，系列名稱為《世界名劇集》，與早前《簡愛》所採用的《世界名著》名稱有別。此劇為甘國亮負責的一齣。 |

## 甜姐兒[28] (1集)

| 首播日期及時間 | 1976 年 11 月 14 日<br>星期日晚上 7:30~8:00 |
| --- | --- |
| 主演 | 林良蕙、劉松仁、莊文清、程可為、謝月美 |
| 甘國亮崗位 | 編導 |
| 其他主要製作人 | 助理編導：陳沛琪、任潔、黎景光<br>編劇：陳韻文<br>監製：葉潔馨 |
| 附錄 | 此乃第一部《甜姐兒》，葉潔馨監製，故事及演員與 1978 年繆騫人版《甜姐兒》完全不同。<br>此劇為夭折劇集。播出一集後出版的《香港電視》第 472 期，仍以女主角林良蕙為封面，但內頁訪問已提及林良蕙將於同年 12 月 1 日返回英國度假。而此集播放後下一個星期日起的同一時段，亦改為重播《睇開啲啦》。 |

---

[27] 首播日期及時間，見《香港電視》的電視節目表，第 482~484 期，1977 年 1、2 月。其他資料綜合自：《華僑日報》，1977 年 1 月 9 日，第二張頁 2；甘國亮：《事過情遷 文字記憶掃描》。

[28] 首播日期及時間，見《香港電視》的電視節目表，第 471 期，1976 年 11 月。其他資料，見《香港電視》，第 472 期，1976 年 11 月，封面及頁 26、85。職演員名單，見 GOTV 網站上的林良蕙版《甜姐兒》。

## 幸福家在太古城<sup>29</sup> (1集)

| 首播日期及時間 | 1977 年 2 月 18 日<br>星期五凌晨 12:15~12:45 |
|---|---|
| 主演 | 賈思樂、蘇杏璇、張活游、歐陽莎菲、盧大偉、<br>黃韻詩、露雲娜、余安安、溫柳媚 |
| 甘國亮崗位 | 編導 |
| 附錄 | 太古城特約播映。<br>賀歲節目，播映時間為剛踏入年初一的凌晨時分。 |

## 淡入淡出<sup>30</sup> (15集)

| 首播日期及時間 | 1977 年 3 月 11 日至 6 月 17 日<br>逢星期五晚上 8:30~9:00 |
|---|---|
| 〈斑點〉<sup>31</sup> 主演 | 林子祥、吳正元 |
| 〈優靈〉上下集<sup>32</sup><br>主演 | 李琳琳、黃淑儀、高妙思、程可為、張美琳、黃元申、<br>張午郎、張武孝、關聰、鄭子敦、羅浩楷 |
| 〈絕緣體〉<sup>33</sup> 主演 | 甘國亮、黃杏秀 |
| 甘國亮崗位 | 編導、演員 |
| 附錄 | 《淡入淡出》為單元劇系列，全菲林拍攝，〈斑點〉、〈優靈〉上<br>下集、〈絕緣體〉為其中四集。 |

---

29 首播日期及時間，見《香港電視》，第 485 期，1977 年 2 月，頁 7，及《華僑日報》的電視節目
　　表，1977 年 2 月 17 日。
30 首播日期及時間、集數，見《香港電視》的電視節目表，第 487~501 期，1977 年 3 月至 6 月。
31 此集為第一集，3 月 11 日播映，見《香港電視》，第 488 期，1977 年 3 月，頁 11。特備節目《螢
　　光幕後》曾播出此集片段。
32 此兩集為第三、四集，3 月 25 日及 4 月 1 日播映，見《香港電視》，第 491 期，1977 年 3 月，頁 30。
33 此集為第六集，4 月 15 日播映，見《香港電視》，第 493 期，1977 年 4 月，頁 30。

| 附錄 | 此外，《大特寫》亦曾評論其中〈游離〉、〈驛站〉兩集，並指〈驛站〉打入伊朗影展決賽[34]。<br>此外，另有蘇杏璇、石修主演的一集[35]，以及盧大偉主演的一集[36]。 |
|---|---|

## 瑪麗關七七[37]（14 集）

| 首播日期及時間 | 1977 年 10 月 2 日至 1978 年 1 月 1 日<br>逢星期日晚上 8:00~8:30 |
|---|---|
| 主演 | 朱玲玲、余安安、李琳琳、汪明荃、林建明、苗金鳳、<br>高妙思、陳嘉儀、程可為、黃韻詩、繆騫人、韓馬利 |
| 甘國亮崗位 | 編劇、編導 |
| 附錄 | 《瑪麗關七七》為偵探懸疑單元劇系列，全菲林拍攝。上述女演員每集加入一位並擔演一集，最後一集齊集眾女角合演。<br>瑪麗關化妝品特約播映。 |

## ICAC 之黑白[38]

| 首播日期及時間 | 1978 年 1 月 24 日<br>星期二晚上 8:00~9:00 |
|---|---|
| 主演 | 鄭裕玲、劉松仁、關聰、繆騫人、張淑儀、鄭麗芳、徐新義、易倩兒 |

---

[34] 舒琪：〈劉松仁『北斗星十三』與甘國亮『淡入淡出』之『游離』〉，《大特寫》，第 33 期，1977 年 5 月 6 日，頁 34~35。當年打入伊朗影展決賽的香港影片還有無線電視出品的譚家明《七女性》之〈苗金鳳〉和嚴浩《北斗星》之〈程可為〉，而獲獎的是香港電台電視部出品的方育平《獅子山下》之〈野孩子〉，見〈1977 是方育平的〉，《大特寫》，第 42 期，1977 年 9 月 23 日，頁 12。

[35] 翟浩然：〈被定型　意難平　人人都愛蘇杏璇〉，《光與影的集體回憶 IV》，頁 155。

[36] 靈點整理：〈訪問甘國亮〉，《大拇指》，第 73 期，1978 年 2 月 15 日，頁 2。

[37] 首播日期及時間、集數，見《香港電視》，第 517~530 期的電視節目表，1977 年 9 月至 12 月。其他資料，見《香港電視》，第 516 期，頁 52，及第 530 期，頁 20；甘國亮：《事過情遷　文字記憶掃描》。

[38] 筆者曾以電郵向廉政專員公署查詢首播日期及時間，對方於 2016 年 2 月 18 日回覆：「年代久遠，抱歉未能確定《黑白》的播出日期，而根據紀錄 1978 年那輯劇集是 1978 年 1 月份開始播放，《黑白》是該輯的第四集」。後來有機會翻閱當年《香港電視》，覓得〈黑白〉之介紹，確證此集為第四集，1 月 24 日播映，與廉署的回覆吻合，資料見《香港電視》，第 533 期，1978 年 1 月，頁 19。職演員名單，見「廉政頻道」網站上的〈黑白〉。

| 甘國亮崗位 | 劇本、演員 |
|---|---|
| 其他主要製作人 | 劇本審閱：金庸<br>副導：黎景光<br>導演：許鞍華<br>監製：許仕仁<br>製片：林寶蓮、紀文鳳 |
| 附錄 | 《ICAC》為廉政專員公署製作的單元劇系列，共七集，甘國亮參與第四集〈黑白〉。 |

## 甜姐兒[39] (13 集)

| 首播日期及時間 | 1978 年 5 月 5 日至 7 月 28 日<br>逢星期五晚上 8:00~8:30 |
|---|---|
| 主演 | 繆騫人、蘇杏璇、華娃、徐育宏、程可為、盧大偉、<br>陳百強、蔡賢聰、何麗莎、游佩玲 |
| 甘國亮崗位 | 編劇（1、2、4、6、8、12、13）<br>編導（1、2、4、5、6、13）<br>監製 |
| 其他主要製作人 | 助理編導：<br>　戚其義、莫兆南（1~6、9）<br>　譚朗昌、唐志松（7、12）<br>　莫兆南、譚朗昌（8）　譚朗昌（10）<br>　莫兆南（11）　戚其義（13）<br>編劇：<br>　林奕華（3、10）　鈴西（5、9、11）<br>　陳翹英（7）<br>劇本審閱：<br>　鄧偉雄（3、5、7、9、10、11）<br>編導：<br>　陳沛琪、甘國亮（1~6）　陳沛琪（9、11）<br>　徐遇安、王璐德（7、12）<br>　陳沛琪、徐遇安（8）　徐遇安（10） |

---

[39] 首播日期及時間，見《香港電視》的電視節目表，第 547~559 期，1978 年 4 月至 7 月。職演員名單，見 myTV SUPER app 上繆騫人版《甜姐兒》。

| 附錄 | 「樂聲特輯」，由樂聲牌家庭電器特約播映。<br>此輯《甜姐兒》跟 1976 年林良蕙版《甜姐兒》的故事並無關係。 |

## 第三類房客 *Guardian Angel* [40] (14 集)

| 首播日期及時間 | 1978 年 8 月 4 日至 11 月 3 日<br>逢星期五晚上 8:00~8:30 |
|---|---|
| 主演 | 黃淑儀、喬宏、馮淬帆、張國強 |
| 甘國亮崗位 | 編劇（9）、編導（5）、監製 |
| 其他主要製作人 | 編劇：<br>  尹懷文（4、7、11）　　岸西（5、8、12~14）<br>  鈴西（10）<br>編導：<br>  陳沛琪（4、9~12）　　王璐德（7）<br>  徐遇安（8、14）　　徐遇安、陳沛琪（13） |
| 附錄 | 「樂聲特輯」，由樂聲牌家庭電器特約播映。<br>緊接甘國亮另一劇作《甜姐兒》播映。 |

## 青春熱潮 *Disco Fever* [41] (8 集)

| 首播日期及時間 | 1978 年 8 月 13 日至 9 月 24 日<br>逢星期日晚上 7:35~8:30<br>1978 年 10 月 1 日及 8 日<br>星期日晚上 8:05~9:00 |
|---|---|
| 主演 | 繆騫人、賈思樂、露雲娜、任達華、曾慶瑜、張國強、陳美玲、<br>黃杏秀、陳百祥、周潤發、查寧、譚詠麟、林子祥 |

[40] 首播日期及時間，見《香港電視》的電視節目表，第 560~569 期及第 571~573 期，1978 年 7 月至 11 月，以及《工商日報》的電視節目表，1978 年 10 月 13 日及 11 月 10 日逢星期五。職演員名單，見 myTV SUPER app 上的《第三類房客》，惟第一至三、六集未有播放職演員名單。

[41] 劇集英文名稱，見《香港電視》，第 564 期，1978 年 8 月，頁 66。首播日期及時間，見《香港電視》的電視節目表，第 562~570 期，1978 年 8 月至 10 月。職演員名單，見 myTV SUPER app 上的《青春熱潮》，其中只有第三、四集註明「劇本」職銜，並相應出現「劇本審閱」。其他集數則無此安排。

| 甘國亮崗位 | 編導（1、8）、監製、客串演出 |
|---|---|
| 其他主要製作人 | 劇本：<br>　葉中嫻（3）　　岸西（4）<br>劇本審閱：<br>　鄧偉雄（3、4）<br>助理編導：<br>　戚其義（1、8）　　黃瑪琪（2、6）<br>　譚朗昌（3、7）　　唐志松（4）　　陳家揚（5）<br>編導：<br>　王璐德（2、6）　　徐遇安（3、7）<br>　陳沛琪（4）　　曾國強（5） |

## 孖生姊妹 *Between the Twins* [42] (10集)

| 首播日期及時間 | 1978 年 11 月 10 日至 1979 年 1 月 19 日<br>逢星期五晚上 8:00~8:30 |
|---|---|
| 主演 | 汪明荃、陳欣健、陳嘉儀、蘇杏璇、陳百祥、程可為 |
| 甘國亮崗位 | 編劇（8）、編導（1、5）、監製、客串演出 |
| 其他主要製作人 | 編劇：<br>　林奕華（1、2、5、6、7、9）<br>劇本審閱：<br>　鄧偉雄（1）<br>助理編導：<br>　戚其義（1、3、5、10）　　黃瑪琪（2、6、8）<br>　唐志松（4、9）　　譚朗昌（7）<br>編導：<br>　王璐德（2、6、8、10）　　徐遇安（3、7）<br>　陳沛琪（4、9） |
| 附錄 | 「樂聲特輯」，由樂聲牌家庭電器特約播映。<br>緊接甘國亮另一劇作《第三類房客》播映。 |

---

[42] 首播日期及時間，見《香港電視》的電視節目表，第 576~584 期，1978 年 11 月至 1979 年 1 月，以及《工商日報》的電視節目表，1978 年 11 月 17 日；此段期間共十一個星期，而現存《孖生姊妹》共十集，未知當中曾否因特別緣故暫停播映一集。職演員名單，見 myTV SUPER app 上的《孖生姊妹》，惟第三、四、十集沒有註明「編劇」。

## 女人三十之通天曉 *I'm a Woman* [43]

| 首播日期及時間 | 1979 年 5 月 9 日<br>星期三晚上 8:00~9:00 |
|---|---|
| 主演 | 沈殿霞、蕭亮、李香琴、鄭有國、劉雅英、繆騫人 |
| 甘國亮崗位 | 編劇、演員 |
| 其他主要製作人 | 助理編導：馮世雄<br>劇本審閱：羅卡<br>編導：吳小雲<br>監製：李沛權 |
| 附錄 | 《女人三十》為單元劇系列，〈通天曉〉乃此系列的第十集。 |

## 難兄難弟 [44] (7 集)

| 首播日期及時間 | 1979 年 7 月 20 日至 8 月 31 日<br>逢星期五晚上 8:30~9:00 |
|---|---|
| 主演 | 馮淬帆、鄭少秋、李香琴、陳嘉儀、葉德嫻 |
| 甘國亮崗位 | 編劇（1）、監製 |
| 其他主要製作人 | 編劇：<br>　鄧永康（2）　王晶（3、4）　陳翹英（5）<br>　何麗全（6、7）<br>劇本審閱：<br>　王晶（2）　鄧偉雄（5）　陳翹英（6、7）<br>助導：<br>　林曼玲（1、2、3、4）　唐志松（5、6、7）<br>編導：<br>　徐遇安 |

---

[43] *I'm a Woman* 是單元劇系列《女人三十》的英文名稱。〈通天曉〉首播日期及時間，見《工商日報》的電視節目表，1979 年 5 月 9 日；另按，《女人三十》第一集首播日期為 3 月 7 日（星期三），即三八婦女節前夕啟播，見《大公報》，1979 年 3 月 7 日，版 6；此後《女人三十》繼續逢星期三晚播出。〈通天曉〉播出數日後，有視評讚賞沈殿霞的演出，亦可佐證此集的首播日期，見《大公報》，1979 年 5 月 12 日，版 6。職演員名單，見 myTV SUPER app 上的《女人三十》之〈通天曉〉。

[44] 首播日期及時間，見《工商日報》的電視節目表，1979 年 7 月 20 日，及《香港電視》的電視節目表，第 611~616 期，1979 年 7 月至 8 月。職演員名單，見 myTV SUPER app 上的《難兄難弟 1979》（myTV SUPER app 上將劇名加上「1979」，相信是為了區別於 1997 年的同名電視劇）。

## 過埠新娘 *Girl with a Suitcase* [45] (7集)

| 首播日期及時間 | 1979 年 7 月 21 日至 9 月 1 日<br>逢星期六晚上 8:30~9:00 |
|---|---|
| 主演 | 鄭裕玲、林子祥、梁小玲、陳百祥、鄭孟霞 |
| 甘國亮崗位 | 編導、監製、演員 |

## 不是冤家不聚頭 *The Couples* [46] (8集)

| 首播日期及時間 | 1979 年 12 月 22 日至 1980 年 2 月 9 日<br>逢星期六晚上 9:00~10:00 |
|---|---|
| 主演 | 汪明荃、馮寶寶、林子祥、石修、陳嘉儀、黃曼梨、<br>鄭孟霞、黃文慧、莊文清、白茵、鄭麗芳 |
| 甘國亮崗位 | 編劇、監製 |
| 其他主要製作人 | 助理編導：戚其義<br>編導：王璐德 |

## 百合花之變[47] (2集)

| 首播日期及時間 | 1980 年 3 月 16 日及 23 日<br>星期日晚上 9:00~9:30 |
|---|---|
| 主演 | 鄭裕玲、白茵、陳美琪 |
| 甘國亮崗位 | 編劇、演員 |
| 其他主要製作人 | 導演：陳沛琪<br>監製：羅孔忠 |
| 附錄 | 香港電台電視部製作 |

---

[45] 首播日期及時間，見《工商晚報》的電視節目表，1979 年 7 月 21 日，及《香港電視》的電視節目表，第 611~616 期，1979 年 7 月至 8 月。myTV SUPER app 上的《過埠新娘》全部集數均沒有播出職演員名單，現參考《過埠新娘》VCD 上所列的演員、編導及監製名單。

[46] 首播日期及時間，見《香港電視》的電視節目表，第 632~640 期，1979 年 12 月至 1980 年 2 月。職演員名單，見 myTV SUPER app 上的《不是冤家不聚頭》，惟第二、四、八集並無播放職演員名單。

[47] 首播日期及時間，見《工商日報》，1980 年 3 月 14 日，頁 9，及《工商晚報》，1980 年 3 月 23 日，頁 6，職演員名單，見香港電台電視部網站上的《百合花》之〈變〉。

## 山水有相逢 *No Biz Like Show Biz* (10集)

| 首播日期及時間 | 1980 年 5 月 12 日至 23 日<br>逢星期一至五晚上 8:00~9:00 |
|---|---|
| 主演 | 李司棋、黃韻詩、陳嘉儀、黃錦燊、賈思樂 |
| 甘國亮崗位 | 編劇、監製、客串演出 |
| 其他主要製作人 | 行政助理：戚其義<br>助理編導：唐志松<br>編導：徐遇安 |
| 附錄 | 請參閱第四章之〈《山水有相逢》記要〉 |

## 輪流傳 *Five Easy Pieces* (28集)

| 首播日期及時間 | 1980 年 8 月 4 日至 9 月 5 日<br>逢星期一至五晚上 7:00~8:00「翡翠劇場」<br>9 月 13 日至 27 日<br>逢星期六晚上 9:00~10:00 |
|---|---|
| 主演 | 李司棋、鄭裕玲、李琳琳、黃韻詩、森森、<br>鄭少秋、林嘉華、黃錦燊、林子祥、石修 |
| 甘國亮崗位 | 編劇（1~13）、監製 |
| 其他主要製作人 | 故事：沈西城<br>編劇：方令正（14~23）　陳連心（24~28）<br>劇本審閱：<br>　陳翹英（1~13）吳昊、陳翹英（14~28）<br>行政助理：戚其義<br>製作統籌：何碧雯<br>編導＋助導：<br>　杜琪峯＋周寶蓮、蒲騰晉、陳應傑（1~7）<br>　徐遇安＋盧堅、王家衛（8~13）<br>　林權＋譚振邦（14~18）<br>　陳鴻佳＋王正中、鞠覺亮（19~23）<br>　霍耀良＋盧庭杰、吳紹雄、葉成康、陳莎莉、王正中、<br>　陳德光、陳應傑（24~25）<br>　霍耀良＋盧庭杰、王正中、陳德光（26~28） |
| 附錄 | 請參閱第四章之〈《輪流傳》記要〉 |

## 執到寶 *Don't Look Now*（15 集）

| 首播日期及時間 | 1980 年 9 月 29 日至 10 月 17 日<br>逢星期一至五晚上 8:00~9:00 |
|---|---|
| 主演 | 劉克宣、馮淬帆、黃韻詩、歐陽珮珊、林子祥、<br>陳琪琪、馮志豐、黎灼灼 |
| 甘國亮崗位 | 編劇、監製、演員 |
| 其他主要製作人 | 行政助理：戚其義<br>編劇：林奕華、王家衛<br>編導：霍耀良、徐遇安 |
| 附錄 | 請參閱第四章之〈《執到寶》記要〉 |

## 無雙譜 *Double Fantasies* [48]（15 集）

| 首播日期及時間 | 1981 年 6 月 8 日至 26 日<br>逢星期一至五晚上 8:30~9:30 |
|---|---|
| 主演 | 李琳琳、姚煒、李司棋、湯鎮業、陳欣健、關聰、<br>劉克宣、張國強、劉兆銘 |
| 甘國亮崗位 | 監製、編劇 |
| 其他主要製作人 | 編導＋助導：<br>　徐遇安＋胡經緯、陳石雄（1、2、9~14）<br>　陳圖安＋陳志華（2、3、14）<br>　戚其義＋譚禮賢（3~6、12、13）<br>　陳圖安、戚其義＋陳志華、譚禮賢（7）<br>　徐遇安、戚其義＋胡經緯、陳石雄、譚禮賢、竇建成（15） |

48 首播日期及時間，見《工商日報》的電視節目表，1981 年 6 月 8 日至 26 日逢星期一至五。職演員名單，見 myTV SUPER app 上的《無雙譜》，惟第八集並無播放職演員名單。

## 神女有心 *Ladies of the House* [49] (10 集)

| | |
|---|---|
| 首播日期及時間 | 1982 年 1 月 11 日至 22 日<br>逢星期一至五晚上 8:30~9:30 |
| 主演 | 李司棋、馮寶寶、楊群、苗僑偉、黃愷欣、仙杜拉、<br>雪梨、周秀蘭、劉江、湘漪 |
| 甘國亮崗位 | 策劃、編劇（1~4、9、10） |
| 其他主要製作人 | 編劇：曾淑娟（4~6、8）<br>行政助理：朱少群<br>編導＋助理編導：<br>　雷家培＋譚彼得（1、2）<br>　梁日明＋王正中（3~5）<br>　葉昭儀＋李美娟、陳一鳴（6、8）<br>　梁材遠＋李翰韜（9）<br>　梁材遠、雷家培、梁日明、葉昭儀＋李翰韜、譚彼得、王正中、<br>　李美娟（10）<br>監製：鄒世孝 |

---

[49] 首播日期及時間，見《工商晚報》的電視節目表，1982 年 1 月 11 日至 22 日逢星期一至五。職演員名單，見 myTV SUPER app 上的《神女有心》，惟第七集並無播放職演員名單。

## 【電影】

### 朱門怨 *Sorrow of The Gentry*

| 公映日期 | 1974 年 7 月 19 日 |
|---|---|
| 主演 | 李菁、井莉、凌雲、汪萍、宗華、岳華、井淼、<br>盧宛茵、吳浣儀、伍衛國、田青、杜平 |
| 甘國亮崗位 | 編劇（合編） |
| 其他主要製作人 | 編劇（合編）、導演：楚原 |
| 出品機構 | 邵氏兄弟（香港）、電視廣播有限公司 |
| 附錄 | 票房紀錄：HK$1,408,039。 |

### 神奇兩女俠 *Wonder Women*

| 公映日期 | 1987 年 10 月 3 日 |
|---|---|
| 主演 | 鄭裕玲、葉童、王敏德 |
| 甘國亮崗位 | 編劇、導演 |
| 其他主要製作人 | 監製：俞錚 |
| 出品機構 | 某一間 |
| 附錄 | 票房紀錄：HK$7,619,506。<br>在臺灣，片名為《胭脂雙響炮》。<br>榮獲提名第七屆（1988 年）香港電影金像獎最佳女主角（鄭裕玲）、最佳編劇（甘國亮）[50]。<br>榮獲提名第二十五屆（1988 年）金馬獎最佳劇情片、最佳原著劇本（甘國亮）[51]。 |

---

[50] 香港電影金像獎官方網頁，www.hkfaa.com/winnerlist07.html，2016 年 3 月 24 日讀取。

[51] 金馬獎官方網頁，www.goldenhorse.org.tw/awards/nw/?serach_type=award&sc=8&search_regist_year=1988&ins=21，2016 年 3 月 24 日讀取。

## 繼續跳舞 *Keep on Dancing*

| 公映日期 | 1988 年 5 月 7 日 |
|---|---|
| 主演 | 繆騫人、吳耀漢、孟海、林建明、黃霑、林憶蓮、馮淬帆、李香琴、新馬師曾、鄧小艾、曾志偉、秦祥林 |
| 甘國亮崗位 | 編劇及監製（合編、聯合監製）、導演（合導） |
| 其他主要製作人 | 統籌：谷薇麗<br>副導演：陳玉明、張承勳<br>導演（合導）：梁普智<br>編劇及監製（合編、聯合監製）：俞琤 |
| 出品機構 | 德寶電影 |
| 附錄 | 票房紀錄：HK$4,145,268。<br>榮獲提名第八屆（1989 年）香港電影金像獎最佳女主角（繆騫人）[52]。 |

## 四面夏娃 *4 Faces of Eve*

| 公映日期 | 1996 年 10 月 31 日 |
|---|---|
| 主演 | 吳君如、邱淑貞、夏萍、林海峰、葛民輝、蘭茜、陳輝虹、莫文蔚、黃偉文 |
| 甘國亮崗位 | 編劇（合編）、導演（合導） |
| 其他主要製作人 | 編劇（合編）：林海峰<br>副導演：蘇子雄、林淑賢<br>導演（合導）：林海峰、葛民輝<br>監製：張叔平、黃耀明 |
| 出品機構 | 亮星製作 |
| 附錄 | 票房紀錄：HK$1,390,745。<br>榮獲提名第十六屆（1997 年）香港電影金像獎最佳女主角（吳君如）、最佳服裝造型設計（陳裕光）[53]。 |

[52] 香港電影金像獎官方網頁，www.hkfaa.com/winnerlist08.html，2016 年 3 月 24 日讀取。
[53] 香港電影金像獎官方網頁，www.hkfaa.com/winnerlist16.html，2016 年 3 月 24 日讀取。

*熱愛島 Passion Island*

| 公映日期 | 2012 年 6 月 1 日 |
|---|---|
| 主演 | 任達華、陳沖、張震、文詠珊、吳鎮宇、宋佳 |
| 甘國亮崗位 | 編劇 |
| 其他主要製作人 | 原創故事：林逢<br>故事創作：林逢、方婷、林子量<br>執行導演：鄭偉明<br>監製：林文慧<br>總監製：林江 |
| 企劃 | 亮劍映畫 |
| 出品機構 | 太陽娛樂集團<br>北京聖視錦麟國際影視文化 |

## 【舞台劇】

*我愛萬人迷 Crazy for her*[54]

| 演出日期 | 2009 年 1 月 1 日至 25 日 |
|---|---|
| 演出地點 | 香港演藝學院 |
| 主演 | 陳寶珠、石修、余安安、李香琴、張國強 |
| 甘國亮崗位 | 編劇、導演（合導）、監製 |
| 其他主要製作人 | 導演（合導）、舞蹈編排：伍宇烈<br>策劃總監：黃淑嫻<br>製作總監：李浩賢 |
| 主辦機構 | 英皇舞台<br>奧美國際娛樂集團 |

---

[54] 《我愛萬人迷》現場錄影 DVD，香港：現代音像，2009 年。

## 《山水有相逢》記要

《山水有相逢》首映日的
全港戲院廣告，1980 年 5
月 12 日《工商日報》。

## 【故事梗概】

　　粵語片紅星梅妹、梅劍仙息影多年後，獲邀復出參演電視劇《雙天鬥至尊》。由初步獲邀、拉鋸終至答允演出期間，勾起二人從影、走紅、爭鋒甚至愛恨交纏的前塵往事。及至二人初進電視圈，適應期間互相扶持，最後笑泯恩仇。

## 【基本資料】

首播日期及時間：1980 年 5 月 12 日至 23 日逢星期一至五晚上 8 時至 9 時[55]

出品機構：電視廣播有限公司

集　　數：10 集

{台前}[56]

| 演員 | 角色 | 演員 | 角色 |
|------|------|------|------|
| 李司棋 | 梅妹 | 黃韻詩 | 梅劍仙 |
| 陳嘉儀 | 雪艷芳 | 黃錦燊 | 靳玉樓 |
| 賈思樂 | 金百步 | 張活游 | 朱老闆 |
| 曾楚霖 | 九叔 | 鄭孟霞 | 祥嫂 |
| 呂有慧 | 願永 | 金興賢 | 願永夫 |
| 陳蓮茜 | 願永童年 | 張家偉 | Bobby 仔 |
| 梁潔芳 | 阿瓊 | 梁愛 | 阮太 |
| 上官玉 | 梅妹雀友 | 李菁薇 | 梅妹雀友 |
| 馮國 | 髮型師二號 | 陳美璇 | 美甲師 |
| 張德蘭 | 紉茵 | 高俊文 | 紉茵男友 |
| 鄭子敦 | 士多老闆 | 黃楚英　韓燕妮 | 雪艷芳茶友 |

---

[55] 《香港電視》的電視節目表，第 653、654 期，1980 年 5 月。

[56] 此劇並無播放角色名稱，僅於片頭播放演員名單，而且有欠齊全。角色名字首先根據《香港電視》第 653 期的劇集介紹所列，其餘則僅從劇中對白聽寫而來，用字未必準確。

| 演員 | 角色 | 演員 | 角色 |
|---|---|---|---|
| 李國麟 | 達仔 | 盧大偉 | 鄭先生（Gilbert） |
| 張英才 | 電視台總監 | 盧國雄 | 電視台公關經理 |
| 程思俊 | 《雙天鬥至尊》導演 | 楊嘉諾 | 《雙天鬥至尊》助導 |
| 廖啓智 | 電視台控制員 /<br>南洋劇院幕後人員 | 周吉 | 阿徐 |
| 馬慶生 | 梅劍仙家派對賓客 /<br>《雙天鬥至尊》演員<br>周俊達 | 李惠梅　潘妙貞<br>法　郎　黎劍雄 | 《雙天鬥至尊》演員 |
| 關灼元 | 馬會記招記者 | 甘國亮 | 電視台報幕員（聲<br>演） / 六哥 |
| 黃敏儀 | 紫紅女 | 楊炎棠 | 施護祖 |
| 陳劍雲 | 粵曲唱腔師傅 | 葉夏利 | 社交舞導師 |
| 江毅 | 粵劇功架師傅 | 陳有后 | 表演術導師 |
| 徐新義 | 影樓攝影師 | 徐修 | 《夜祭珍妃》導演 |
| 何貴林 | 傅少爺 | 黃文慧 | 靳玉樓及傅少爺友人 |
| 龍天生 | 新中央夜總會侍應 | 談泉慶 | 新中央夜總會司儀 |
| 韓麗芬 | 新中央夜總會歌女 | 黎少芳 | 唐玉梨 |
| 梁小玲 | 反派二幫花旦 | 葉萍 | 粵語片甘草演員 |
| 梁碧玲 | 寶芳姐 | 野峯 | 記者 |
| 陳家碧 | 阿桂 | 梁頌恩 | 阿鳳 |
| 梁潔華 | 梅妹前期近身 | 陳麗華 | 梅妹後期近身 |
| 陳玉麟 | 影迷 / 梅妹近身 | 陳安瑩 | 售貨員 / 影迷 |
| 陳勉良 | 阿強（賭場侍應） | 羅國維 | 粵語片製片 |
| 李樹佳 | 電影幕後 | 李青山 | 電影幕後 |
| 魯振順 | 電影幕後 | 林偉健 | 電影幕後 /<br>記者（良叔兒子） |
| 陳百燊 | 電影幕後 /<br>梅妹晚年司機 | 吳麗珠 | 《夜祭珍妃》閒角 |
| 梁侃輝 | 《香城妖姬》<br>男主角（展鵬） /<br>十大明星得獎者 | 曹濟 | 十大明星得獎者 /<br>電視台職員 |

| 演員 | 角色 | 演員 | 角色 |
|---|---|---|---|
| 湯鎮業 | 《夜祭珍妃》首映嘉賓／《香城妖姬》男主角 | 許逸華 | 《新紅樓夢》薛寶釵飾演者 |
| 羅　蘭　劉雅英<br>徐桂香　鍾志強 | 十大明星得獎者 | 張武孝　麥德羅<br>李嘉麗　何壁堅<br>劉天蘭　張慕蓮 | 梅劍仙家派對賓客 |
| 陳志榮 | 大江電台記者 | 石小麟 | 香江電台記者 |
| 鄺佐輝 | 記者 | 莫慶廉 | 記者 |
| 駱應鈞　黎永強 | 梅劍仙賭友 | 黃偉光 | 俱樂部升降機侍應 |

﹛幕後﹜[57]

監製、編劇：甘國亮

編　　導：徐遇安

助理編導：唐志松

行政助理：戚其義

化　　妝：陳文輝

髮　　式：徐錦麟

佈景設計：梁家文　陳占明（5~10）

美術指導：駱敬才

美術主任：梁振強

---

[57] 職演員名單，見 myTV SUPER app 上的《山水有相逢》，惟第八集未有播放職演員名單，只能推斷該集都是同一班底製作。此外，《山》模仿昔日粵語片的做法，將台前幕後名單於每集開首時播放，連個別職銜、名稱也復古起來，計有：腳本（編劇）、大導演（編導）、理事（行政助理），而出品公司亦改稱為「電視廣播影業公司」。

服裝設計：蔡賢聰　徐碧棠

服裝管理：陳韻儀

外景攝影：曾子聰（1、4、5、7）黃達龍（1）趙俊榮（2、6）
　　　　　陳天榮（3、9）高照林（3）李達雄（5）鄭兆強（9）林亞杜（10）

外景剪接：謝華　容永如

外景燈光：徐國偉（1、5、10）霍慈潤（1、2）黃耀楷（1）駱深（2）
　　　　　胡少平（3、9）馮賢（4、7）周枝（5、6）楊浩明（5）
　　　　　張宗炎（6）黃寶文（10）

外景收音：李嘯權（1）石銘泉（1、5、10）唐志遠（2、4、5、6、7）
　　　　　潘啟光（2）黃仲全（3、9）張連登（3、9）

外景聯絡：郭錦明　陳淑燕

劇　　務：施澤（1、4、7）馬澤森（1、5）郭楚賢（1、5）李兆良（2、9）
　　　　　呂子奇（3）余叔達（3）陳栢基（5、6）羅國華（5、6）
　　　　　鍾卓華（10）

鳴　　謝：安東尼潘髮型屋（1）信義中學（1）英京大酒樓（3）京藝珠寶皮
　　　　　草公司（4）大一時裝有限公司（4）陳烘相機公司（5）澳門旅遊
　　　　　娛樂有限公司（6）容龍別墅（7、9）

## 【製作進程】

✧早於 1980 年 2 月 5 日，已有報道指甘國亮正在籌拍《山水有相逢》[58]，並
　指《山》為單元劇[59]。

---

[58] 《大公報》，1980 年 2 月 5 日，版 6。
[59] 多則報道指《山》為單元劇，包括：1980 年 2 月 12 日的《成報》，版 8；同年 2 月 19 日《工商
　日報》，頁 9。

◇2 月 18 日，有報道指黃韻詩已簽約無綫拍《山》[60]。

◇有報道指因中篇劇受歡迎，無綫暫時放棄製作單元劇，而甘國亮表示若節目政策改變，《山》會由 8 集增至 10 集[61]。

◇3 月 7 日，《山》拍造型照[62]，並在 3 月 13 日開始拍廠景[63]。

◇第七集臨盆在即的梅妹，與梅劍仙各自披上皮草在劍仙家裏正面交鋒的經典場口，在 3 月 29 日拍攝[64]。

◇3 月 31 日，有報道指李司棋、黃韻詩學唱粵曲《西廂記》[65]，另有報道指有中樂師參與錄音工作[66]，相信是為戲中戲《俏紅娘三戲張生》的插曲錄音。

## 【幕後軼事】

◇早於 1980 年 4 月初，無綫已開始為《山水有相逢》造勢，讓李司棋登上《香港電視》封面，題為「李司棋話山水有相逢」[67]，看來對此劇相當有信心。

◇4 月 9 日凌晨，李司棋在九龍城國際戲院，拍攝梅妹收山前南下隨片登台時從鞦韆高處摔下的場口，結果真的出現意外，被鞦韆撞倒受傷[68]。

◇李司棋拍攝《山》的同時，也在趕拍另一齣中篇劇《歡樂群英》[69]。其後《山》亦緊貼《歡樂群英》在同一時段播放。

◇5 月 12 日《山》首播當日，麗的電視於同一時段推出新劇《人在江湖》，

---

[60] 《成報》，1980 年 2 月 18 日，版 8。
[61] 《成報》，1980 年 3 月 5 日，版 7。
[62] 《工商日報》，1980 年 3 月 8 日，頁 9；《成報》，同日，版 6。
[63] 《華僑日報》，1980 年 3 月 14 日，第六張頁 2。
[64] 《成報》，1980 年 3 月 30 日，版 12。
[65] 《大公報》，1980 年 4 月 1 日，版 10。
[66] 《成報》，1980 年 4 月 1 日，版 8。
[67] 《香港電視》，第 648 期，1980 年 4 月。
[68] 《成報》，1980 年 4 月 10 日，版 8。
[69] 《華僑日報》，1980 年 3 月 30 日，第四張頁 3。

更有電影卡士陳觀泰助陣[70]。兩齣懷舊劇對陣，雙方都戮力宣傳。無綫除了每晚播出《山》宣傳片達十次之多，又在 5 月 10 日的《K-100》節目訪問甘國亮、李司棋、黃韻詩，並於 5 月 11 日舉辦試映會招待新聞界[71]。此外，還舉辦「山水有相逢」點相遊戲，於 5 月 19 日在《歡樂今宵》內由李司棋、黃韻詩主持抽獎（得獎者可獲贈山水 Hi-Fi！），並讓李司棋、黃韻詩以梅妹、梅劍仙身份接受訪問[72]。

❖ 梅妹、梅劍仙一同受訓出道，螢幕下的李司棋、黃韻詩亦同屬麗的第二期藝員訓練班學員，而一同亮相於《山》的同班同學，還有飾演反派二幫花旦的梁小玲，以及飾演《雙天鬥至尊》監製的盧大偉[73]。另一位天山新人雪艷芳的飾演者陳嘉儀，現實中乃電影電視演員訓練中心第一期（一般稱之為「無綫第一期藝員訓練班」）畢業生，而與她同在劇中亮相的同班同學有《山》的靈魂人物甘國亮，梅妹女兒願永成年後的飾演者呂有慧，以及客串演願永丈夫的金興賢[74]。

❖ 梅妹珠胎暗結，結果誕下女兒願永。其實拍攝當時真正懷孕的是「願永」呂有慧。其時呂懷孕兩個月，並決定拍罷《山》後安胎休養，因而辭演《金粉世家》（後易名《京華春夢》）[75]。

❖ 梅劍仙出道時的「着游水衫」事件，在劇中只是口頭覆述，並無實況畫面。然而在第四集開首，鏡頭溜過晚年梅劍仙家居掛起的舊相架裏，可見到劍仙着游水衫的風姿；在《香港電視》第 653 期，亦有刊登這幀泳裝照[76]。

[70] 《華僑日報》，1980 年 5 月 12 日，第七張頁 2。
[71] 《大公報》，1980 年 5 月 12 日，版 13；《工商日報》，同日，頁 9。
[72] 《香港電視》，第 654 期，頁 32；《香港電視》，第 656 期，頁 37；《華僑日報》，1980 年 5 月 19 日，第七張頁 3。
[73] 翟浩然：〈李司棋星塵啟示錄〉，頁 97；《華僑日報》，1968 年 6 月 30 日，第三張頁 1。
[74] 《第一個十五年　電視廣播有限公司十五週年畫集》，頁 40。
[75] 《華僑日報》，1980 年 4 月 1 日，第七張，頁 2；《成報》，1980 年 4 月 20 日，版 6。
[76] 《香港電視》，第 653 期，頁 16。

✧ 據《香港電視》關於《山》的劇集介紹[77]，梅妹、梅劍仙之所以暱稱「大梅 ／大梅姐」、「細梅／細梅姐」（「梅」讀陰平聲，Mui1），皆因兩人同 姓梅，而梅妹比梅劍仙大一歲；此劇的 DVD 盒面簡介亦然。查劇中梅妹僅 自述此名乃天山公司幫她起的藝名，梅劍仙亦謂其名早年由大澳（即澳門） 戲班中人所起，兩人均無明言本姓梅。

✧ 同樣，《香港電視》關於《山》的劇集介紹中，兩度提及劍仙本來贏得靳玉 樓並結成夫婦，但最終仳離[78]。查劇中劍仙與靳玉樓並無婚約，卻因靳用玻 璃破樽刺傷劍仙而被囚數年，後離港赴美定居。

**林蝶蝶飲 Lysol**
《山》第二集梅妹說天山前新人林蝶蝶為拒於新 戲着游水衫，「要生要死，又話要飲 Lysol」， 啟發了劍仙着游水衫博取拍片機會。查 Lysol 乃 始自 1889 年的消毒劑品牌，1930 年起才以消 毒藥水形式出現於藥房和醫院，用途類似我們熟 悉的滴露或沙威隆，可消毒殺菌之餘當然也可用 作尋死。粵語片《賊王子》（1958）中就有詐飲 Lysol 以死相脅的情節。《山》播出時「Lysol」 一詞早已久違於大眾，但這個品牌其實一直健 在，產品更多元化至各式消毒噴霧、紙巾及家居 清潔劑等。這樽 Lysol 消毒藥水是筆者在美國購 買的，標明是 original scent（就是我們常說的 那股「醫院味」），相信與林蝶蝶當時的產品氣 味差不多，包裝則不可能是這樣的塑膠樽了。及 至 2020 年世紀瘟疫蔓延時，Lysol 產品重臨香 港各大小藥房。香港觀眾此時若再聽到梅妹說及 Lysol，相信反而不會像四十年前的觀眾般感覺 陌生又新奇。

---

[77] 同上。

[78] 同上，頁 17~18。

## 【文化絮語】

✧《山》的揭書式片頭，可參看粵語片《洛神》（1957）與《七彩楊宗保紮
腳穆桂英》（1959）。

✧片尾的「欲知後事如何　請看下回分解」出自傳統章回小説。由於粵語片一
般只分上、下集推出，於是上集片末常見「欲知後事如何　請看下集大結
局」一類的敘述，吸引觀眾繼續入場，例如 1965 年《聖劍風雲》。

✧現實中確曾有一家天山影業公司，推出過兩部古裝片，分別是 1961 年的
《丹鳳屠龍劍》和 1962 年的《扭計新娘》，都是羅艷卿、蘇少棠主演。

✧梅妹、梅劍仙復出的電視劇名為《雙天鬥至尊》，其實這也是一部荷里活電
影的香港片名：1974 年伊利略高（Elliott Gould）主演的《Busting》[79]。

✧晚年梅劍仙在第一集所唱的〈懷舊〉，王粵生撰曲，是芳艷芬的新艷陽劇團
1954 年 4 月 12 日首演的粵劇《萬世流芳張玉喬》，其主題曲〈但願一笑
永流芳〉裏面的反線小曲，也是芳艷芬的植利影片公司同年 3 月 11 日首映
的電影《檳城艷》的插曲。兩首〈懷舊〉由唐滌生分別填上兩闋歌詞[80]。劍
仙唱的是電影版，亦即坊間風行經年的版本。另記：電影《檳城艷》首映
翌日，一齣白燕、張活游主演的電影在港首映，戲名為《山水有相逢》。
世事何其巧合。

✧第一集片末梅妹、梅劍仙站在直立咪高風前演唱粵曲（類似「六一八」賑
災義演[81]），幕後播放的是萬能旦后鄧碧雲夥拍名旦李寶瑩演唱的《江山美

---

[79] 此片也曾在明珠台播放，見《香港電視》，第 483 期，1977 年 2 月，頁 30。

[80] 資料綜合自李少恩：〈音樂、政治生活：從芳劇《萬世流芳張玉喬》到一九五〇年代香港社會〉，
李小良：《芳艷芬《萬世流芳張玉喬》：原劇本及導讀》（香港：三聯書店，2011），頁
168~221，及香港電影資料館香港電影檢索系統。

[81] 1972 年 6 月，香港連日豪雨，終於在 6 月 18 日接連導致觀塘雞寮及港島旭龢道山泥傾瀉慘劇。當
年觸覺敏鋭的無綫電視，迅速於 6 月 24 日（星期六）舉辦「籌款賑災慈善表演大會」，由晚上 8
時演出至翌晨 7 時 40 分，除旗下電視藝員外，更雲集港、台歌影梨園巨星參與義演，造就出這場

人》之〈夢魂會〉[82]。

❖ 梅劍仙由早年受訓期間到晚年指導契外孫女時選唱的《一代天嬌》,實為粵劇巨星紅線女《一代天嬌》中的小曲〈餓馬搖鈴〉一節,是紅線女創造「女腔」之作[83]。然而擅長反串的劍仙並沒有跟隨女姐以子喉唱出,改以平喉演繹。

❖ 雪艷芳受訓時自選學唱的〈程大嫂〉有多個版本,而艷芳姐所唱的是唐滌生與撰曲家胡文森根據粵劇重新撰寫的一首,亦是較為流行的版本[84]。不過艷芳姐當日可能面對不苟言笑的師傅陳劍雲時緊張了點,一唱就唱錯了「美麗動人⋯⋯」,原詞應為:

> 美麗累人程大嫂　被情困貌美誤人⋯⋯

❖ 梅妹《夜祭珍妃》與梅劍仙《香城妖姬》的公映場面,以及梅妹南下登台從高處摔下一幕,皆取景於九龍城福佬村道 18 號的國際戲院(現址為私人住宅大廈成龍居)。國際戲院於 1948 年 3 月 5 日由當年粵語片紅星李綺年剪綵開幕[85],故此梅妹和劍仙在此公映處女作亦很合理。

❖ 第七集靳玉樓遭梅劍仙以利剪刺傷後送院。此送院路程所選取的舊片片段,與 1955 年威廉荷頓(William Holden)、珍妮花鍾絲(Jennifer Jones)

---

讓資深電視迷傳誦經年的「六一八」賑災義演。此盛舉之空前絕後,不僅在於陣容,還在於表演項目,例如新馬師曾與李麗華合演京劇《四郎探母》,任白最後一次公開演唱《帝女花》之〈香夭〉與《李後主》之〈去國歸降〉等。是次籌得善款合共 8,644,814.65 元,另有西灣河舖位一間及新界農地一幅。資料綜合自《香港電視》,第 243、245 期,1972 年 7 月;《華僑日報》之〈新年特刊〉,1973 年 1 月 1 日,頁 4。

82 《江山美人》大碟於 1973 年由風行唱片公司出品(唱片編號:FHLP446),見《香港粵語唱片收藏指南——粵劇粵曲歌壇二十至八十年代》(香港:三聯書店,1998),頁 140。1991 年,風行唱片公司復刻推出 CD,現時市面仍然有售。

83 紅線女曾詳述「女腔」出現的經過,見紅線女(鄺健廉):〈「女腔」的出現〉,《紅線女自傳》(香港:星辰出版社,1986),頁 61~63。

84 有關《程大嫂》各個版本的考證,可參閱李少恩:《唐滌生粵劇選論:芳艷芬首本(1949–1954)》(香港:匯智出版,2017),頁 234~237。

85 黃夏柏:〈李綺年主持國際戲院開幕〉,「戲院誌」網誌,2012 年 11 月 19 日,talkcinema. wordpress.com/2012/11/19/ 李綺年主持國際戲院開幕,2018 年 10 月 2 日讀取。

主演，以香港為背景的荷李活愛情經典《生死戀》（*Love Is a Many-Splendored Thing*）的開首片段雷同。

## 【〈聞雞起舞〉與精神音樂】

《山》的片頭及片尾音樂，乃呂文成作曲的〈聞雞起舞〉。呂文成是粵樂大師，作曲、編曲、演奏、演唱皆能。樂評人黃志華經考證並綜合資深粵樂人馮華及粵語流行曲先驅周聰的講法，推崇呂為「粵語流行曲的拓荒者」[86]。

呂早於二十年代已在上海成名，領先引入西洋樂器伴奏粵曲，並在上海錄成唱片，行銷省港澳滬以至全國。三十年代移居香港後，銳意創作粵樂，並鼓勵不少新進加入創作[87]。及至四十年代，經西化並流行曲化的粵樂發展成為「精神音樂」，盛行於當時的歌樂茶座。馮華指當時的精神音樂，由創作、編曲到現場演奏都相當前衛，加入西方流行的強勁節奏之餘，演出也很「生猛」，「是站着走來走去……互相應對……令人精神振奮，故稱『精神音樂』」。藝評人黎鍵進一步解釋「精神音樂」引入西式夜總會樂隊所用的小提琴、木琴、色士風等，但必須配備爵士鼓，節奏也深受當時爵士樂影響，是爵士樂隊化的「流行粵樂」[88]。而從馮華的憶述看來，昔日在歌樂茶座盛極一時的精神音樂，無疑深得爵士樂的即興神髓。

---

[86] 黃志華：〈呂文成：粵語流行曲的拓荒者〉，《呂文成與粵曲、粵語流行曲》（香港：匯智出版，2012），頁 42。

[87] 魯金：〈呂文成對粵曲歌壇影響深遠〉，《粵曲歌壇話滄桑》（香港：三聯書店，1994），頁 129、137~142。

[88] 馮華還指出：當時粵樂中的「精神音樂」有所謂「四大天王」，即呂文成、尹自重、程岳威與何大傻。
見黎鍵編錄：《香港粵劇口述史》（香港：三聯書店，1993），頁 164。黎鍵亦補充指當時的「四大天王」各司其職：兼奏高（粵）胡、揚琴、木琴的領奏呂文成，專奏小提琴的尹自重，專奏六弦琴（結他）的何大傻及專司爵士鼓的程岳威……
見黎鍵：《香港粵劇敘論》（香港：三聯書店，2010），頁 348。

〈聞雞起舞〉乃精神音樂之名曲，最遲於 1945 年已經面世[89]。其時，梅妹等幾位少女還未考入天山影業公司。

## 【原創粵語流行曲的先聲】

在第三集，三位天山新人在新中央夜總會首次會見新聞界，並且登台獻唱一曲。三位新人就此唱出了原創粵語流行曲的先聲。

夜總會司儀〔談泉慶〕介紹梅妹即將演唱〈女白金龍〉，而幕後播放的實為梁靜主唱的〈月光曲〉；然後雪艷芳上場，幕後播放的是許艷秋主唱的〈明月惹相思〉；到梅劍仙在台上輕歌曼舞，幕後播放的是白英（即鄧白英）主唱的〈銷魂曲〉。三首歌皆收錄於天聲唱片 1960 年出版的 33 轉大碟《雙喜臨門》（唱片編號：WL148）。

此段時期的粵語流行曲，不少來自粵樂古曲或新撰粵曲中的小曲，或為粵語片製作而編寫的插曲，但這三首歌皆不是。三曲之中以〈銷魂曲〉歷史最悠久。據黃志華考證，〈銷魂曲〉乃目前已知最早面世的一首採用 AABA 流行曲式，並標榜為「粵語時代曲」的原創粵語流行曲，由馬國源作曲，周聰作詞，1952 年 8 月 26 日推出（78 轉唱片，編號：49971）。此曲採取森巴節奏，相當西化[90]，與當時盛行的偏重粵曲風格的小曲大異其趣。

〈月光曲〉的背景亦頗堪一記。此曲旋律原是法語歌謠《La Rosalie》，二十世紀上半葉成為紅遍馬來亞的歌謠《Terang Bulan》。1956 年，和聲

---

[89] 1945 年和聲公司透過歌林唱片公司推出的《廣東音樂》（唱片編號：49715），收錄了〈聞雞起舞〉，由呂文成、何大傻、梁以忠、譚沛鋆、高鎔陞、羅傑雄、譚伯葉、邵鐵鴻合奏，見鄭偉滔編：《粵樂遺風：老唱片資料彙編》（香港：香港中文大學出版社，2009），頁 193。直至 1993 年，隨着電影《92 黑玫瑰對黑玫瑰》再度掀起懷舊潮，香港的藝意有限公司推出了三張懷舊 CD 歌集，歌曲選自 1958~1961 年間和聲公司的唱片，而其中的《女人世界・扮靚仔》專輯便收錄了〈聞雞起舞〉，版本與《山》所選用的無異。有可能這個演奏版本，正是前述的 1945 年版本。而這張 CD 目前偶爾仍見售於市面，相信是樂迷僅有購得此版本的〈聞雞起舞〉的機會。

[90] 黃志華：《原創先鋒——粵曲人的流行曲調創作》（香港：三聯書店，2014），頁 62、158~159。

唱片出版《嬌花翠蝶／月光曲》78 轉唱片（唱片編號：80089），由周聰
將《Terang Bulan》譜上粵語歌詞而成為〈月光曲〉[91]。一年後，馬來亞宣
告獨立，亦選中此旋律譜上新詞而成為馬來亞自治政府，以及後來成立的馬
來西亞的國歌《Negaraku》[92]。此外，梅妹獻唱時所顯示的字幕可能有誤，
Muzikland 網誌所載的歌詞看來較為合理，現附記如下：

> 情郎他往　我有心衷訴月光
> 人在哪方　令我天天盼望
> 求月光　願你對我講
> 郎會不會　將我遺忘

〈明月惹相思〉的資料甚少。按黃志華考證，目前只知由新丁作曲，禺山
作詞，最早可見收錄於上述的《雙喜臨門》大碟。此曲並非採用流行曲式，而
是接近傳統粵曲風格的「一段體」[93]。

其實，按《山》第二集字幕所示，故事始於 1946 年 4 月，因此三女受訓
完畢會見新聞界，也應該不會遲於 1948 年，然而此三曲均於五、六十年代才
面世。誠然，《山》非歷史劇，上述資料僅供參考。更重要的是，《山》讓我
們多一個機會接觸到粵語流行曲發展的珍貴篇章，而〈銷魂曲〉、〈明月惹相
思〉均屬五、六十年代眾多原創粵語時代曲之例，其重要性，正如黃志華所
言：完全否定「在〈啼笑因緣〉和〈鬼馬雙星〉之前的粵語流行曲並無原創作
品」的主流說法[94]。

---

[91] Muzikland：〈周聰/呂紅/梁靜–嬌花翠蝶/月光曲〉，2007 年 8 月 10 日，Muzikland 網誌，2018 年
10 月 2 日讀取。
[92] TAPIR：〈從琅琅上口的流行金曲到國族典範的象徵——馬來西亞國歌〉，2017 年 8 月 31 日，
「故事：寫給所有人的歷史」網站，2018 年 10 月 2 日讀取。
[93] 黃志華：《原創先鋒——粵曲人的流行曲調創作》，頁 92、286。
[94] 同上，頁 92。

【《山水有相逢》戲中戲備忘】

穿插劇中，戲名及片段俱備。

| 主角及戲名 | 梅妹、梅劍仙《新紅樓夢》 |
|---|---|
| 片種 | 時裝文藝悲劇（古典小說現代版） |
| 延伸觀影 | 《大觀園》上集（又名《石頭記》）及<br>《大觀園》下集（又名《林黛玉魂歸離恨天》） |
| 公映日期 | 1954 年 8 月 4 日及 9 月 9 日 |
| 片種 | *同上* |
| 導演 | 莫康時 |
| 主演 | 芳艷芬、新馬師曾、梁醒波、鳳凰女、蘇少棠 |
| 延伸筆記 | 早於 1952 年，岳楓已在香港自編自導國語片《新紅樓夢》，將《紅樓夢》改編為時裝文藝片，而且卡士非常強勁：李麗華、嚴俊、歐陽莎菲、羅蘭、王元龍、龔秋霞、平凡、陳琦、陳娟娟、劉戀等，可惜目前未有機會欣賞得到。<br>1954 年莫康時導演的粵語版，片名有異，且分成上下兩集，但同樣是穿起時裝改為現代版的《紅樓夢》，故事、人物名稱與關係不變，卡士亦同樣強勁，雲集粵劇界花旦王、文武生王、丑生王。二梅版的《新紅樓夢》片段太短，只見「林妹妹」等人物名稱不變，也同樣塑造了一個善妒的薛寶釵〔許逸華〕。 |

| 主角及戲名 | 梅妹、梅劍仙《三看御妹劉金定》 |
|---|---|
| 片種 | 粵劇戲曲 |
| 延伸觀影 | 《三看御妹劉金定》 |
| 公映日期 | 1962 年 4 月 18 日 |
| 片種 | 越劇戲曲 |
| 導演 | 李萍倩 |
| 主演 | 夏夢、丁賽君、李嬙、馮琳 |

| | 梅妹雀友阮太〔梁愛〕竹戰時要求稍後停戰，為了看電視上罕見重播的二梅版《三看御妹劉金定》，認為這才是原裝正版，而電視台較常重播的寶珠、芳芳版本是後來重拍而已。<br>查陳寶珠、蕭芳芳確實在 1967 年拍過劉金定的故事，片名為《玉郎三戲女將軍》。此片敦請了寶珠姐的養父母——著名男旦陳非儂及名伶宮粉紅——擔任藝術指導，即使仍是黑白製作也不算含糊。但相較早於 1962 年彩色攝製的越劇戲曲片《三看御妹劉金定》，製作規模高下立見。 |
|延伸筆記| 這齣越劇名片由絕艷的長城大公主夏夢演劉金定，男主角封加進同樣由女演員反串，反串者為越劇名伶丁賽君。<br>兩片故事結構、場口大致相同。我們從梅妹家中電視上看到二梅版的片段，應為封加進佯裝大夫應診，「第二看」劉金定。越劇版與寶珠芳芳版於此段俱以紗簾隔開二人，由劉金定伸手至隔鄰讓封加進這個冒牌大夫把脈，有別於二梅版以屏風相隔。想深一層，若需診脈，以紗簾相隔會比較方便合適。<br>越劇版中，非越劇科班出身的夏夢需他人幕後代唱。而二梅版亦借助於阮兆輝、李寶瑩，在幕後播放了二人合唱的《三看御妹》[95]。 |

| 主角及戲名 | 梅妹《夜祭珍妃》 |
|---|---|
| 片種 | 歷史粵劇戲曲 |
| 延伸觀影 | 《光緒皇夜祭珍妃》 |
| 公映日期 | 1952 年 9 月 11 日 |
| 片種 | *同上* |
| 導演 | 劉芳 |
| 主演 | 梁無相、余麗珍、林妹妹、半日安 |
| 延伸筆記 | 光緒皇是 1952 年的熱門電影題材，短短兩個月內就有珠璣導演，新馬師曾、鄭碧影、譚蘭卿、劉克宣主演的《光緒皇傳》（8 月 14 日公映）；顧文宗、陳皮導演，新馬師曾、羅艷卿主演的《光緒皇嘆五更》（9 月 6 日公映）；劉芳導演，梁無相、余麗珍、林妹妹主演的《光緒皇夜祭珍妃》（9 月 11 日公映）；馮志剛 |

---

[95] 《三看御妹》大碟，1972 年天聲唱片出品，唱片編號 TSLP2078，見《香港粵語唱片收藏指南——粵劇粵曲歌壇二十至八十年代》，頁 139。目前天聲唱片已推出復刻 CD。

| | |
|---|---|
| 延伸筆記 | 導演,新馬師曾、鄭碧影主演的《生包公夜審真假光緒皇》（9月25日公映）。其中《光緒皇夜祭珍妃》乃大鳳凰劇團的同名戲寶,是原著李少芸針對新馬師曾製作《光緒皇傳》而拍,李更為此向新馬興訟[96]。<br><br>筆者在香港電影資料館看過《光緒皇傳》（片長92分鐘）及《光緒皇夜祭珍妃》（片長80分鐘）,論製作,《光緒皇傳》顯然優勝。但這兩片的版本很可能俱非原來足本。除了片長因素外,其中《光緒皇傳》在戲末忽然加插一小節片段,乃一位西裝筆挺的男士,從台下觀眾席後方門口進場,然後走到較前位置坐下,一派準備欣賞台上表演的模樣。此小節彷彿揭示,我們看了近90分鐘的新馬仔配細碧姐的戲,原是舞台上的表演。但是,台下片段僅此一節,再無其他呼應,令人不禁懷疑是否尚有散佚段落。<br><br>梅妹拍攝《夜祭珍妃》時遭前輩唐玉梨〔黎少芳〕戲弄。該場口玉梨姐一身村婦打扮,應是演出慈禧離宮逃避八國聯軍前處死珍妃之情節。在《光緒皇傳》,慈禧〔譚蘭卿〕逃難前未作村婦打扮,而處死珍妃亦交由李蓮英〔劉克宣〕在後院執行,兩位女角不再同場亮相。《光緒皇夜祭珍妃》反而有類近梅妹《夜祭珍妃》的處理:村婦打扮的慈禧〔林妹妹〕與珍妃〔余麗珍〕同場對戲,分別在於初登銀幕的梅妹要苦苦哀求前輩玉梨姐,而當時得令的余麗珍卻嚴詞痛斥由戰前一線退居至二線反派的林妹妹,以快觀眾之心。有說「戲子無情」,其實觀眾往往比戲子更無情。 |

| 主角及戲名 | 梅劍仙《香城妖姬》 |
|---|---|
| 片種 | 艷情文藝悲劇 |
| 延伸觀影 | 《玉碎花殘》 |
| 公映日期 | 1953年7月11日 |
| 片種 | 文藝悲劇 |
| 導演 | 林川 |
| 主演 | 白燕、梅綺、張活游、張瑛 |

[96] 《香港影片大全　第三卷（一九五〇──一九五二）》（香港:香港電影資料館,2000）,頁470、486、487、495。

| 延伸筆記 | 1950 年有國語間諜片《一代妖姬》，李萍倩導演，白光、嚴俊、黃河主演，講述軍閥割據年代的革命黨故事。1952 年也有粵語時裝喜劇《傻俠妖姬》，畢虎導演，梁醒波、秦小梨主演，講述妖姬秦小梨欲以美色騙財。兩片皆跟《香城妖姬》的故事相距甚遠。<br>反而《玉碎花殘》梅綺橫刀奪愛和結局「碌落樓梯嘔血死」（梅妹語）並死前懺悔的情節，頗似《香城妖姬》。<br>梅劍仙在頭上綁起毛巾，躺臥浴缸來個泡泡浴的香艷戲份，固然令人想起瑪麗蓮夢露在《七年之癢》（*The Seven Year Itch*，1955）的演出，而外號「小野貓」的國語片女星鍾情，在成名作《桃花江》（1956）亦有類似演出，而且在白雲似的泡泡中伸出性感美腿輕唱〈我睡在雲霧裏〉。鍾情比劍仙幸運，得到姚莉幫忙幕後代唱，終憑《桃花江》一舉成名，《桃花江》更掀起國語歌唱片熱潮；劍仙同樣性感演出更親自獻唱，可惜處女作《香城妖姬》飽受批評，令她半紅不黑了好幾年。<br>此外，這首由劍仙性感獻唱的插曲，調寄自雲雲的名曲〈上花轎〉，由姚敏作曲，元庸作詞[97]。這是粵語片經常採用的曲調。後來尹光的〈雪姑七友〉同樣調寄此曲。 |
|---|---|

| 主角及戲名 | 雪艷芳《艷陽長照牡丹紅》 |
|---|---|
| 片種 | 袍甲戲曲 |
| 延伸觀影 | 《艷陽長照牡丹紅》 |
| 公映日期 | 1955 年 1 月 23 日 |
| 片種 | 時裝歌唱 |
| 導演 | 周詩祿 |
| 主演 | 芳艷芬、張瑛、吳丹鳳、林蛟、馮應湘 |

---

[97] 雲雲《上花轎》收錄於上海百代唱片公司編號 35903 唱片，出版年份不詳，很可能是 1951~52 年間，見〈雲雲~上花轎〉，「聽。上海滋味」部落格，2007 年 11 月 19 日，blog.sina.com.tw/listen2me/article.php?entryid=574420，2019 年 5 月 7 日讀取。

| | |
|---|---|
| 延伸筆記 | 《艷陽長照牡丹紅》原是芳艷芬的新艷陽劇團的粵劇劇目，乃唐滌生編撰的舞台喜劇[98]，後來由盧雨岐改編成時裝電影喜劇，1955 年初公映。內容講述舉止粗野的賣花女蛻變成優雅的大家閨秀，未知創作上是否受到蕭伯納歌劇《賣花女》（*Pygmalion*），或其 1938 年改編的同名黑白電影[99] 的影響。芳艷芬這個在銀幕上脫胎換骨的賣花女，卻肯定比《窈窕淑女》（*My Fair Lady*）的柯德莉夏萍早了接近十年。<br>雪艷芳首部擔正的電影《艷陽長照牡丹紅》，內容不得而知，只見她一身大戲袍甲上陣，英姿颯爽，完全不是芳艷芬的電影版那回事。 |

| 主角及戲名 | 梅妹、梅劍仙《俏紅娘三戲張生》 |
|---|---|
| 片種 | 文藝戲曲 |
| 延伸觀影 | 《紅娘》 |
| 公映日期 | 1958 |
| 片種 | *同上* |
| 導演 | 龍圖 |
| 主演 | 芳艷芬、羅劍郎、羅艷卿、半日安、劉克宣 |
| 延伸筆記 | 梅劍仙接演《俏紅娘三戲張生》崔鶯鶯一角時面露不悅，幾十年後向姪兒阿金憶述時依然有氣，皆因認為《西廂記》裏紅娘才是擔戲的女主角。<br>事實上，個別改編《西廂記》故事的電影，在片名上已反映出紅娘為主軸，例如這齣芳艷芬擔演的文藝戲曲片《紅娘》，還有 1952 年白雪仙、新馬師曾主演的時裝歌唱片《生紅娘三戲張君瑞》。劍仙一聽朱老闆開此新片，垂涎紅娘一角亦屬人之常情。<br>不過，這並非必然的。1956 年吳回導演的文藝戲曲片《西廂記》，紅線女演的崔鶯鶯，分量就不比梅綺演的紅娘遜色。 |

---

[98] 何詠思、黃文約：《銀壇吐艷：芳艷芬的電影》（香港：WINGS Workshop，2010），頁 290。
[99] 香港上映年份為 1939 年，李斯梨侯活（Leslie Howard）、雲迪希拉（Wendy Hiller）主演。

| 主角及戲名 | 梅劍仙、梅妹《新白金龍》 |
|---|---|
| 片種 | 時裝歌唱 |
| 延伸觀影 | 《新白金龍》 |
| 公映日期 | 1947 年 9 月 27 日 |
| 片種 | *同上* |
| 導演 | 楊工良 |
| 主演 | 薛覺先、鄭孟霞、林妹妹、劉克宣、伊秋水 |
| 延伸筆記 | 《白金龍》乃粵劇萬能泰斗薛覺先於 1929 年轟動一時的西裝粵劇。1933 年,《白金龍》搬上銀幕,湯曉丹導演,薛覺先編劇兼夥拍唐雪卿主演;1937 年,薛與高梨痕合導電影版續集《續白金龍》,薛、唐聯同林妹妹、黃曼梨合演;1947 年,楊工良導演重拍《白金龍》而成為《新白金龍》,薛則改與鄭孟霞搭檔[100]。<br>「白金龍」可謂粵語片的一塊閃亮招牌。託其鴻福而衍生的,還有1951 年薛覺先聯同吳楚帆、張活游、白燕、紅線女主演的時裝片《紅白金龍》(上下集),1953 年芳艷芬、何非凡主演的《女白金龍》,1954 年新馬師曾、鄧碧雲主演改編重拍的《新白金龍》,1956 年梁無相、鄭碧影、李雁主演的《真假白金龍》,1961 年馮寶寶、鳳凰女、林家聲主演的古裝片《小俠白金龍》。<br>梅劍仙也託白金龍的鴻福而大翻身。按她憶述的電影戲匭,確實類同薛版《新白金龍》,同樣是酒店少東談情說愛。造型方面,薛在《新白金龍》並沒如梅劍仙那般穿起白西裝(只穿過白色酒店侍應制服),反而翻查資料可見薛在《續白金龍》曾穿起白色燕尾服。(有關梅劍仙的白西裝,留待後述《人望高處》續談)<br>薛版《新白金龍》承襲西裝粵劇的風格,儘管佈景、服飾、人物生活方式等皆非常西化,但主角唱起歌來,還是沿用粵曲風格的小曲。 |

[100] 吳君玉:〈薛覺先戲影經典《白金龍》〉、〈《續白金龍》的情場、商場、洋場〉,《尋存與啟迪:香港早期聲影遺珍》,2015 年,頁 29~33、44~45。

| 延伸筆記 | 二梅版《新白金龍》更為「摩登」，兩人在豪宅樓梯合唱的插曲已屬於流行曲調，是調寄自 1956 年的國語時代曲〈花前對唱〉[101]，由姚敏作曲，秦冠作詞，董佩佩、黃河合唱。<br>聽說董佩佩命途坎坷；梅劍仙儘管一生大起大落，終歸有個風光的轉型機會，也算無憾。 |
|---|---|

《董佩佩之歌》，出品年份不詳。筆者藏品。

---

[101] 〈董佩佩之歌金嗓子主題曲 (CPA103)〉，Muzikland 網誌，2008 年 2 月 14 日，2018 年 10 月 15 日讀取。

| 主角及戲名 | 梅劍仙《風流竹織鴨》 |
|---|---|
| 片種 | 西洋古裝歌唱 |
| 延伸觀影 | 《賊王子》 |
| 公映日期 | 1958 年 1 月 15 日 |
| 片種 | *同上* |
| 導演 | 陸邦 |
| 主演 | 何非凡、梅綺、林蛟、歐陽儉 |
| 延伸筆記 | 新馬師曾、吳君麗、胡楓主演的《多情竹織鴨》（1959）是時裝歌唱片。梅劍仙在《風流竹織鴨》的阿拉伯女郎造型，反而酷似《賊王子》的梅綺，而劍仙這齣戲亦記錄了當時採用阿拉伯或西洋背景的粵語片特有片種，例如《駙馬艷史》（1958）。另外，她周旋於賓客中載歌載舞，芳艷芬在《月媚花嬌》（1952）都有類似表演；她所唱的小曲，曲調名為《西班牙進行曲》，最早可能出現於 1947 年馬師曾、紅線女合唱的〈新璇宮艷史〉[102]。而現今觀眾最熟悉的版本，相信是陳寶珠在《彩色青春》（1967）的插曲〈勸君惜光陰〉[103]，亦即後來張可頤、宣萱在電視劇《難兄難弟》（1997）裏重唱的插曲。 |

穿插劇中，僅提及戲名但沒拍片段。

| 主角及戲名 | 梅妹《慾海葬情花》 |
|---|---|
| 片種 | 苦情戲（文藝悲劇） |
| 延伸介紹 | 《慾海葬情花》（*Go Naked In The World*） |
| 香港公映年份 | 1961 |
| 片種 | *同上* |

---

[102] 黃志華：〈陳寶珠《彩色青春》插曲《莫負青春》與《西班牙進行曲》〉，2013 年 4 月 25 日，「黃志華」網誌，blog.chinaunix.net/uid-20375883-id-3619405.html，2016 年 6 月 25 日讀取。

[103] 《陳寶珠蕭芳芳彩色青春畫冊》（香港：紅梅出版公司，1960 年代），頁 24。

| 導演 | Ranald MacDougall、Charles Walters |
|---|---|
| 主演 | 珍娜羅璐寶烈吉妲（Gina Lollobrigida）、安東尼法蘭蘇沙（Anthony Franciosa）、喧尼斯鮑寧（Ernest Borgnine） |
| 延伸筆記 | 還未有機會完整欣賞這齣荷里活電影，但從宣傳片及影片介紹可見，應是薄命艷妓苦戀富家公子的故事，完全切合朱老闆口中所講的「苦情戲」。<br>這樣的戲碼，若由剛拍罷處女作《夜祭珍妃》的新人梅妹，擔演號稱「天下第一美人」的珍娜羅璐寶烈吉妲的艷妓角色（會被男主角以鈔票擲面羞辱的），可能會演不出所以然來。不過，若由《山》劇中正值全盛期的李司棋來演，就令人萬分期待。像司棋這樣優秀的演員，只恨無綫沒有為她創造更多的發揮機會。 |

| 主角及戲名 | 梅妹《爛賭二賣老婆》 |
|---|---|
| 片種 | 沒有提及 |
| 延伸觀影 | 《爛賭二當老婆》 |
| 片種 | 民初喜劇 |
| 公映日期 | 1964 年 12 月 2 日 |
| 導演 | 黃堯 |
| 主演 | 新馬師曾、鄧碧雲、鄧寄塵、高魯泉 |
| 延伸筆記 | 《爛賭二當老婆》是典型新馬仔配鄧寄塵的喜劇，也就是說，他倆天衣無縫的唱和主宰了整齣戲，而女主角的作用，就如周星馳、吳孟達電影裏的張敏一樣。強如鄧碧雲，在自己出品的《爛賭二當老婆》也難以突圍（未知是否為了專注製作）。相信梅妹在《爛賭二賣老婆》的戲份也好不了多少，故此她提起要拍此片時亦無精打采，純粹為搵食。<br>但《爛賭二當老婆》其實相當可觀。那不止於新馬仔、鄧寄塵再加上高魯泉的精采示範（高魯泉夥拍朱由高寫酒席菜單一節尤其妙趣）。它無意中記下了好些廣東民間風俗，包括紅白二事、賭場，甚至瘋瘋病者的景況。有時候，通俗電影的記錄比所謂正史還要可靠，至少老實，有話直說，不必顧慮是否政治正確。 |

| 主角及戲名 | 梅劍仙《佛前燈照狀元紅》 |
|---|---|
| 片種 | *沒有提及* |
| 延伸觀影 | 《佛前燈照狀元紅》 |
| 公映日期 | 1953 年 12 月 27 日 |
| 導演 | 周詩祿 |
| 片種 | 時裝歌唱文藝 |
| 主演 | 鳳凰女、新馬師曾、梁醒波、姜中平 |
| 延伸筆記 | 《佛前燈照狀元紅》本是新馬師曾與芳艷芬 1953 年 4 月公演的粵劇[104]，同年年底公映的電影版改編成時裝劇，女主角改由鳳凰女擔任。<br>故事講述側室鳳凰女含辛茹苦獨力撫養二子：對正室所出的長子過於善待，變成驕縱，結果長子成年後是姜中平；對己出的次子刻苦教導，終於次子成才，卻是新馬仔。由最年長的慈善伶王演最年幼的角色，委實玩味十足。而其中一幕說到不肖的姜中平召妓，應召的竟是繼母鳳凰女，也令觀眾比劇中人更震撼。<br>姑勿論情節如何，擅演奸角的女姐演苦命側室，毫不違和，情意真切。梅劍仙本來生、旦兼擅，但天山影業邀請她拍此片之時（適值朱老闆去世）她正當呼風喚雨，還執意要轉型演旦角，所以她應該不會接演新馬的角色，而側室一角由頭擔到尾，相信有這樣的戲份與角色發揮潛力，當紅的劍仙會看得上眼，始終會度期接演的。 |

| 主角及戲名 | 雪艷芳《女黑俠黃鶯》 |
|---|---|
| 片種 | *沒有提及* |
| 延伸觀影 | 《女飛俠黃鶯》（又名《秘密三女探》） |
| 公映日期 | 1960 年 9 月 21 日 |
| 導演 | 任彭年 |
| 片種 | 奇情偵探 |
| 主演 | 于素秋、鄔麗珠、任燕、李璇、石堅 |

---

104 〈舞台編年目錄〉，《芳艷芬傳及其戲曲藝術》（香港：獲益出版事業，1998），頁 288。

| | |
|---|---|
| 延伸筆記 | 雪艷芳儘管一身女黑俠造型出現於化妝間，卻無力制止梅劍仙刺傷靳玉樓，這固然非因劍仙所取笑的「奶奶咁嘅身形」。女俠打扮的女星，有多少真箇身手不凡？<br><br>同樣扮演過女黑俠／黃鶯的女星中，相信具北派底子的于素秋，身手會勝過邵氏南國訓練班新人歐嘉慧（1961 年《女飛俠黃鶯》）和仙鶴港聯新人雪妮（1966 年《女黑俠木蘭花》），以及天山訓練班出身的雪艷芳。<br><br>「黃鶯」與「木蘭花」源出於兩部不同的通俗小說，但搬上銀幕之後女主角的打扮大同小異。于素秋多次演繹的黃鶯，本就沒有「黑俠」稱號，故此她以各式緊身毛衣／上衫配黑色 skinny 三個骨褲，亦屬合理。艷芳姐盤起頭髮全黑緊身衣的造型，其實比較近似歐嘉慧版[105]，以及雪妮演繹的女黑俠木蘭花。不過當時艷芳姐是成名已久隨時準備收山的大明星，論演技論氣場（或論新鮮感論靈活度）都不宜跟青春的後起之秀歐嘉慧、雪妮相提並論。借助于素秋想像艷芳姐的「黃鶯」風采，她應該比較高興。 |

| 主角及戲名 | 梅劍仙《999 離奇三兇手》 |
|---|---|
| 片種 | *沒有提及* |
| 延伸觀影 | 《999 離奇三兇手》 |
| 公映日期 | 1965 年 9 月 22 日 |
| 片種 | 偵探懸疑 |
| 導演 | 黃鶴聲 |
| 主演 | 余麗珍、于素秋、曹達華、林鳳、馮寶寶、李香琴 |
| 延伸筆記 | 梅劍仙面對愛情事業皆失意，沉迷酒精，看着纏滿紗布的右手，迷迷糊糊地說自己就是《999 離奇三兇手》的兇手。<br><br>《999 離奇三兇手》的離奇，就在於余麗珍、于素秋、林鳳三位都說自己是殺死李香琴的兇手，然後靠曹達華的「機智」破案。這個「機智」要動用引號，因為時至今日回頭看，實在令人失笑。但從另一角度看，當年的觀眾（社會）何其單純可愛。其實自 999 這個報警熱線所衍生的「999」字頭電影，有哪一齣今天看來仍覺得佈局精奇？梅劍仙復出主演電視劇《雙天鬥至尊》，持槍指向眾媳婦 |

---

[105] 見電影《女飛俠黃鶯》特刊封面，香港電影資料館藏品（編號：PR2263X）。

| 延伸筆記 | 時念出自己擅改的對白：「呢枝係手槍嚟嘅。」未嘗不是把這份昔日的純真帶到當下越發複雜的社會（不留情面地說她追不上時代亦無不可）。<br>單純善良的粵語片世界裏，道德高地通常預留給主角。銀幕上一向宅心仁厚的「朱伯伯」張活游，走到 1966 年也曾變身神秘首領（如《黑玫瑰與黑玫瑰》）和黑幫老大（如《殘花淚》）。劍仙自言自語說自己就是兇手，可能深知自己正走向銀色旅途的末路。 |
|---|---|

| 主角及戲名 | 雪艷芳《朱買臣分妻》 |
|---|---|
| 片種 | *沒有提及* |
| 延伸介紹 | 《朱買臣衣錦榮歸》 |
| 公映日期 | 1956 年 4 月 6 日 |
| 片種 | 古裝歌唱 |
| 導演 | 黃鶴聲 |
| 主演 | 新馬師曾、鳳凰女、賽珍珠 |
| 延伸筆記 | 這就是「覆水難收」的故事。鳳凰女演朱妻這個嫌貧愛富的角色，相信綽綽有餘，但對雪艷芳來說似乎氣質不太對（很可惜我們只能從艷芳姐銀幕下的言行推想她的戲路），不過艷芳姐早已是一線花旦，可以憑經驗與演技扭轉乾坤亦未可料。<br>可惜的是現在無法看到新馬與女姐這場交鋒，不過可想像得到，朱買臣及其妻兩角猶如為二人度身訂造。期待將來有機會可以看得到。 |

| 主角及戲名 | 梅妹《柳絮隨風》 |
|---|---|
| 片種 | *沒有提及* |
| 延伸觀影 | 《秋風殘葉》 |
| 公映日期 | 1960 年 6 月 23 日 |
| 片種 | 時裝文藝 |
| 導演 | 楚原 |
| 主演 | 謝賢、嘉玲、江雪、胡楓 |

| 延伸筆記 | 梅妹向記者說《柳絮隨風》是她的息影作時，沒有透露這齣電影的內容。「柳絮隨風」固然教資深粵曲迷耳際響起〈紅燭淚〉：「身如柳絮隨風擺……」只是顧名思片種，《柳絮隨風》片名看來不太像會唱粵曲小調的古裝或民初片，反而教人聯想到光藝留下的一系列都市文藝片，例如《秋風殘葉》。<br>《秋風殘葉》掛頭牌的女主角是走紅多年的嘉玲，謝賢在片中愛的本來也是嘉玲，但結果陪他走出低谷並修成正果的是後起的江雪，故事的主軸其實一直都在江雪。如果行將息影的梅妹真的接演《秋風殘葉》嘉玲的角色，玲瓏如她者不會不察覺時移世易的苗頭。但即使這個頭牌有點名不副實，終究是頭牌，這樣鳴金收兵，也足夠她在「十大明星頒獎典禮」宣示一番。 |
|---|---|

| 主角及戲名 | 梅妹、梅劍仙《時來運到》 |
|---|---|
| 片種 | 沒有提及 |
| 延伸觀影 | 《時來運到》 |
| 公映日期 | 1952 年 4 月 17 日 |
| 片種 | 時裝愛情喜劇 |
| 導演 | 吳回 |
| 主演 | 吳楚帆、張瑛、白雪仙、周坤玲、盧敦、伊秋水 |
| 延伸筆記 | 這齣《時來運到》是時裝喜劇，主線是反對盲婚的吳楚帆與白雪仙相戀，然後發現對方正是原本盲婚的對象；相愛的張瑛與周坤玲各自被人逼婚，可是逼婚對象竟然就是所愛的對方。<br>所以，這個片名改得好。時來運到時，盲婚、逼婚這些粵語片常見的悲劇緣由，全部都可以錯有錯着。梅妹、梅劍仙戀愛夠自由了，又如何？運氣不好，遇人不淑，再自由最終都是作繭自縛。 |

穿插劇中，有片段卻沒提及戲名。

| 主角及戲匭 | 秋生及其孿生妹妹〔梅劍仙兼飾〕周旋於環珠〔梅妹〕和露薇〔雪艷芳〕之間，造成惹人誤會的四角戀愛。 |
|---|---|
| 片種 | 時裝愛情喜劇 |
| 延伸觀影 | 《人望高處》 |
| 公映日期 | 1954 年 2 月 17 日 |
| 片種 | 同上 |
| 導演 | 莫康時 |
| 主演 | 梁無相、周坤玲、鄭碧影 |
| 延伸筆記 | 論戲匭，梅劍仙、梅妹、雪艷芳擔演的這齣戲，跟梁無相另一齣電影《真假白金龍》（1956）較為相近，可惜目前未有機會完整看到，無法延伸觀影。在 YouTube 上有節錄自無綫翡翠台播放的約一分鐘《真假白金龍》外景片段，相信無綫的倉庫裏應有此片。但據此絕無僅有的片段所見，梁無相一身白西裝的造型，恰巧跟梅劍仙在其大熱翻身作《新白金龍》的造型雷同。<br>《人望高處》可一窺粵語片女演員分飾孿生兄妹／姊弟的錯摸戲，女裝演出的梁無相其實扮相俏麗，演繹亦男亦女的角色甚具說服力，只不過梁無相並不熱衷於演女角。梅劍仙在不可一世的巔峰期無視她的反串戲「煞食」，刻意改戲路演女角，卻成為她事業走下坡的主因。 |

| 主角及戲匭 | 師兄〔梅劍仙〕師妹〔梅妹〕在山洞內合力使出「九指連環雙鳳飛」擊退猿人，卻又遭遇機關陷阱。 |
|---|---|
| 片種 | 神怪武俠 |
| 延伸觀影 | 《如來神掌》系列 |
| 公映年份 | 始自 1964 年 |
| 片種 | 同上 |
| 導演 | 凌雲 |
| 主演 | 曹達華、于素秋、林鳳、關海山、檸檬、容玉意 |

| | |
|---|---|
| 延伸筆記 | 神怪武俠片是粵語片中的大類，多產的梅妹、梅劍仙不可能不參與其中。<br>《如來神掌》系列是此大類的代表作，低成本趕拍下逼出大量趣怪創意，例如擺個出掌招式，掌心就會激發火焰、兵器、暗器一類圖像，甚至一堆放射式虛線（1964 年《如來神掌下集大結局》），象徵內功比試；對手也不限於人類，百獸（1965 年《如來神掌怒碎萬劍門》）、酷似恐龍的神龍（1964 年《如來神掌四集大結局》）、機械人（1964 年《如來神掌下集大結局》）都出現過；機關也層出不窮，地牢裏牆壁放射無形暗器，令人懷疑 Tom Cruise 在《職業特攻隊》的演出參考過曹達華。<br>曹達華、于素秋組合往往教人想起「師兄、師妹」的情侶關係（筆者小時候甚至以為于素秋的老公是曹達華）。查實他倆在武俠片中不一定是師兄妹，例如《如來神掌》系列裏就不是，《火燒紅蓮寺》（1963）、《聖劍風雲》（1965）也不是，情侶關係倒是十不離九。 |

| | |
|---|---|
| 主角及戲齣 | 正宮娘娘〔梅妹〕營救被斬人頭的東宮娘娘〔梅劍仙〕，聯手向西宮娘娘及昏君報仇。 |
| 片種 | 神怪宮闈 |
| 延伸觀影 | 《無頭東宮生太子》（上、下集） |
| 公映日期 | 1957 年 9 月 18、26 日 |
| 片種 | 同上 |
| 導演 | 龍圖 |
| 主演 | 余麗珍、羅劍郎、鳳凰女、半日安、劉克宣 |
| 延伸筆記 | 看見梅妹、梅劍仙接連厲聲控訴西宮：「你累到我哋賣人頭！」「咬臍生太子！」相信最易令人腦海裏浮起一個片名——《無頭東宮生太子》。它能夠在余麗珍及其夫李少芸所製作的同類作品中最受傳誦，應該不單單因為最早面世[106]。這個片名簡明易記，奇情兼有畫面，簡直看片名就如看了預告片。 |

---

[106] 陳曉婷：《藝術旦后余麗珍》（香港：文化工房，2015），頁 277。

| | |
|---|---|
| 延伸筆記 | 《無頭東宮生太子》的西宮鳳凰女，確實像二梅版的西宮梁小玲那樣，一身鳳冠霞帔，被白衣厲鬼造型的東宮余麗珍／二梅，拿着孝棒在宮中追擊。<br>不過此片中余麗珍沒有賣人頭。她在《黎腳十三妹金殿賣人頭》（1960）裏，賣的是奸官的人頭；在《無頭女賣頭尋夫》（1961）裏，她賣的是攣生妹妹的人頭。她的人頭在此片中也沒有遭受囚禁。她是在《飛頭公主雷電鬥飛龍》（1960）裏，才被困在透明樽身的酒壺裏，以及在空中飄浮。<br>人頭被放在檯面上的是吳君麗。她在《金殿審人頭》（1959），以還魂的案上人頭姿態出庭作證，逼使奸妃鳳凰女（也是她）畫押招認惡行。<br>咬臍產子的也是吳君麗。她在唐滌生名劇《白兔會》（1959）裏，屈身柴房咬臍誕下「咬臍郎」。不過咬臍郎僅屬一介平民，並非太子，不必回朝爭奪皇位。<br>二梅版這段宮闈復仇戲實在太出色，令人印象太深刻，容易混淆記憶，以為大麗姐在《無頭東宮生太子》又賣人頭又咬臍生太子，其實沒有。 |

| | |
|---|---|
| 主角及戲匭 | 家嫂〔梅劍仙〕向奶奶哭訴遭表姑娘和舅少誣陷殺子。 |
| 片種 | 民初倫理 |
| 延伸觀影 | 《鴛鴦江遺恨》 |
| 公映日期 | 1960 年 2 月 7 日 |
| 片種 | 同上 |
| 導演 | 黃岱 |
| 主演 | 吳君麗、胡楓、羅劍郎、鳳凰女、李香琴、譚蘭卿 |
| 延伸筆記 | 粵語片裏的表妹不一定可憐，像李香琴這種「表姑娘」，在《秋葉盟》裏會使奸計來欺凌表嫂吳君麗。《鴛鴦江遺恨》更精釆，大少奶李香琴夥同表姑娘鳳凰女，兩大粵語片壞女人合力「煽惑」奶奶譚蘭卿出手欺凌二少奶吳君麗，使沒有富強外家撐腰的麗姐，連二少奶位置也坐不穩。<br>經常為人新抱的白燕，同樣屢受欺凌。在《吸血婦》（1962）裏，她就被誤會（繼而被誣陷）吸吮兒子的血，無論如何悲哭否認都難以洗脫謀害親兒的罪名，像劍仙演的家嫂一樣百辭莫辯。 |

| 延伸筆記 | 經常為人新抱的白燕，同樣屢受欺凌。在《吸血婦》（1962）裏，她就被誤會（繼而被誣陷）吸吮兒子的血，無論如何悲哭否認都難以洗脫謀害親兒的罪名，像劍仙演的家嫂一樣百辭莫辯。<br>其實，當時飽受情傷的劍仙，以瘦削身軀撐起民初的大家庭少婦服，一派命薄如紙的模樣，像極《家》（1953）的黃曼梨與小燕飛，看來的確很好欺負。然而，儘管白燕身段富泰，吳君麗亦玲瓏有致，但她們都是專業的苦情新抱。廣大生活艱難的新抱那一殼殼深感共鳴的眼淚，就靠兩位名旦幫忙抒發出來。 |
|---|---|

| 主角及戲齣 | 大家姐〔梅劍仙〕指派身份敗露的黑野貓〔寶芳姐〕趕快混入哈啦哈啦舞會，參加玉女舞后比賽。 |
|---|---|
| 片種 | 時裝特務 |
| 延伸觀影 | 《黑玫瑰與黑玫瑰》 |
| 公映日期 | 1966 年 4 月 6 日 |
| 片種 | *同上* |
| 導演 | 楚原 |
| 主演 | 南紅、謝賢、陳寶珠、張活游、黎雯 |
| 延伸筆記 | 蕭芳芳也曾像寶芳姐那樣，在《甜甜蜜蜜的姑娘》（1967）裏競逐哈啦哈啦舞后，但她並無其他身份，也無人指派。在這裏芳芳姐是切切實實的舞者。<br>真正的黑野貓是陳寶珠。在《女賊黑野貓》（1966）與《黑野貓霸海揚威》（1967），她都忙於劫富濟貧。<br>在寶珠、芳芳各領風騷的六十年代下旬，這類土產特務片相當盛行，使她們經常以女俠、臥底探員身份出現，例如可以是黑天鵝（寶珠在 1967 年主演的《女金剛大戰獨眼龍》），也可以是蝙蝠女（芳芳同年也主演了《玉面女殺星》）。其實也不限於她倆，丁瑩也曾是金蝴蝶（1966 年《真假金蝴蝶》），南紅亦連續三年擔任過黑玫瑰（1965 年《黑玫瑰》、1966 年《黑玫瑰與黑玫瑰》、1967 年《紅花俠盜》）。<br>「黑玫瑰」系列中，首兩部尚有仍未叱咤風雲的寶珠姐演南紅的妹妹，負責俏皮戲碼，眉姐依然穩住女一陣腳。梅劍仙同樣搭檔後起之秀寶芳姐，卻風光不再，致使在容龍別墅拍外景時碰見衣錦還鄉的息影宿敵梅妹，倍感欷歔。 |

| | |
|---|---|
| 延伸筆記 | 這裏的延伸觀影選了《黑玫瑰與黑玫瑰》，除了同樣是時裝特務片，同樣留下一線女星交棒的光景之外，也因為有「奶媽」的出現。<br>「奶媽」在粵語片裏一向地位微妙。寶芳姐的黑野貓身份遭奶媽「忍唔住口」洩露，有可能是劇情轉捩點。《黑玫瑰與黑玫瑰》的奶媽黎雯同樣重要，但重要性不在於劇情，而在於她竟然身手不凡，跳躍翻騰無難度（當然有替身幫忙），而且即使就擒依然嘴硬，不肯洩露「小姐」黑玫瑰的行蹤，絕不會糊塗地「忍唔住口」，一新觀眾對「奶媽」的印象。<br>令人耳目一新的其實還有梅劍仙，哪怕退居二線，仍使出沉穩演技力壓當頭起（這就是爭氣！）。梅劍仙沉着的大家姐風範，令人想起《遙遠的路》（1967）的鄧碧雲。鬼馬的萬能旦后這回變身不苟言笑的律師姑媽，在一貫苦情的吳君麗與艷麗時髦的林鳳面前，摒棄華衣脂粉，用氣場來演戲。大碧姐這份壓場感，延續到緊接《山水有相逢》推出的《京華春夢》。而細梅姐此番跨刀演出，無論眼神、聲線都彷彿與大碧姐遙相呼應，只是在髮型上沒有返璞歸真，時尚地攏起趨時的 bouffant 頭。 |

未有穿插劇中，僅拍片段。

| 主角及戲齣 | 梅妹、梅劍仙合唱《檳城艷》 |
|---|---|
| 片種 | 南洋歌唱 |
| 延伸觀影 | 《檳城艷》 |
| 公映日期 | 1954 年 3 月 11 日 |
| 片種 | 同上 |
| 導演 | 李鐵 |
| 主演 | 芳艷芬、羅劍郎、李月清、石堅、鄭碧影 |
| 延伸筆記 | 這齣由芳艷芬創辦的植利電影公司的創業作，留下了〈檳城艷〉和〈懷舊〉兩首傳世經典廣東歌。可惜目前看到的電影《檳城艷》版本似有不全。在電影開首，三位性感女郎隨着〈檳城艷〉旋律翩然起舞，音韻未罷忽見飾演紅歌女的芳姐身穿旗袍款擺進場，卻未見登台獻唱（兩者之間不銜接，顯然殘缺）。未知芳姐可有像二梅那樣，搖動沙槌欣然唱出〈檳城艷〉。 |

| 延伸筆記 | 想看當紅花旦搖動沙槌登台獻唱主題曲的風姿，可參看《青青河邊草》（1966）吳君麗的示範。只可惜這裏麗姐穿的也是旗袍，而非二梅身上絢麗的異國娘惹服。 |
| --- | --- |

<br>

| 主角及戲匭 | 丫鬟嬌妹〔梅妹〕遭雷雨驚醒，赫然發現衣領敞開，少爺二官〔梅劍仙〕則整理領帶結（暗示二人一夕風流），然後安慰嬌妹說會好好對待她。 |
| --- | --- |
| 片種 | 民初文藝悲劇 |
| 延伸觀影 | 《詩禮傳家》 |
| 公映日期 | 1965 年 11 月 10 日 |
| 片種 | 同上 |
| 導演 | 珠璣 |
| 主演 | 胡楓、吳楚帆、林鳳、丁皓、歐嘉慧、文蘭、李香琴、關海山 |
| 延伸筆記 | 這齣卡士強勁的彩色製作，劇情與巴金原著的《家》甚有「共鳴」，不過比《家》多了一段婢女遭污辱的情節。愛上二少爺的文蘭，慘遭不肖的三叔關海山姦污，羞憤投水自盡（自盡遭遇近似《家》的鳴鳳）。好玩的是影片中受辱後衣衫不整的文蘭快將乍醒之時，竟收錄了疑似導演指示攝影師將鏡頭推前以及叫文蘭做甦醒表情的說話。要搜尋粵語片製作粗疏的罪證，這裏有。<br>片中文蘭沒有嬌妹〔梅妹〕的運氣，失貞後可獲對方答應負責任。但即使可以名正言順嫁作人婦也不一定幸福，像《秋葉盟》（1964）的吳君麗，遭林蛟「米已成炊」後嫁給他，就成為她半生悲苦的開始。 |

<br>

| 主角及戲匭 | 青衣旦梅妹與文武生梅劍仙大演掬水髮與車身功架。 |
| --- | --- |
| 片種 | 袍甲戲曲 |
| 延伸觀影 | 《十年割肉養金龍》 |
| 公映日期 | 1961 年 3 月 1 日 |
| 片種 | 同上 |
| 導演 | 珠璣 |

| 主演 | 余麗珍、任劍輝、梁醒波、林家聲 |
|---|---|
| 延伸筆記 | 二梅在這段折子戲裏盡展功架，但她倆再努力，都不會及得上余麗珍與任劍輝。<br>在《十年割肉養金龍》開首，任姐接軍令要立即離家，深愛他的大麗姐不忍分離。一個陷於家國兩難全，一個悲憤難捨，於是一個大演車身，一個跪步走圓台同時掬水髮。<br>這樣凌厲的一分鐘功架，到底要花上多少年苦功才做得到？ |

| 主角及戲匭 | 家姐〔梅妹〕掌摑妹妹芬〔梅劍仙〕後，二人相擁而哭，冰釋爭奪俊明表哥愛情的前嫌。 |
|---|---|
| 片種 | 時裝倫理 |
| 延伸觀影 | 《情劫姊妹花》 |
| 公映日期 | 1953 年 4 月 14 日 |
| 片種 | 同上 |
| 導演 | 秦劍 |
| 主演 | 張瑛、梅綺、小燕飛、馮應湘 |
| 延伸筆記 | 戲路縱橫的梅綺，要她演為親情自我犧牲的偉大家姐，本來一樣可以手到拿來（可參看 1957 年的《黛綠年華》）。但在《玉碎花殘》的對手是白燕，在《情劫姊妹花》的對手是小燕飛，在《愛》（1955）的對手是紅線女，她們都擅演苦情青衣戲。難道還要她們與梅綺試鏡切磋一番，看誰比較放得下身段演活野蠻任性兼壞心眼的妹妹？不若這些妹妹通通由戲路亦正亦邪的梅綺一手包辦好了，反正都已經亦正亦邪了。<br>資深觀眾看着一路走來的梅妹（其實也就是李司棋），也會覺得她理所當然要演偉大的家姐。梅劍仙反正一開始又「着游水衫」又出浴展美腿，自甘墮落無疑順理成章。<br>但劍仙是心有不甘的。<br>她向姪兒阿金想當年時，曾埋怨未紅時經常演「得唔到表哥嘅表妹」。這樣「亦正亦邪」的表妹，按慣例最終都不會得到俊明表哥的。昔日粵語片確有不少表妹痴戀表哥而不果，例如《檳城艷》（1954）的鄭碧影、《山盟海誓》（1961）的江雪、《青青河邊草》（1966）的林鳳。這些表妹即使沒有壞心眼，但結果都熬不成 |

| 延伸筆記 | 正宮，還要像劍仙那樣，忍痛說出「愛情不能勉強」的大道理[107]，幫忙成全情敵與表哥共諧連理方能罷休。這樣的角色連番落在心眼窄的劍仙身上，難怪她一直意難平。 |
|---|---|

| 主角及戲匭 | 梅妹、梅劍仙穿起袍甲在城門前對陣。 |
|---|---|
| 片種 | 袍甲戲曲 |
| 延伸觀影 | 《金鳳斬蛟龍》 |
| 公映日期 | 1961 年 8 月 23 日 |
| 片種 | *同上* |
| 導演 | 黃鶴聲 |
| 主演 | 余麗珍、任劍輝、梁醒波、靚次伯、半日安 |
| 延伸筆記 | 余麗珍、任劍輝兩夫婦各有彪炳戰功，卻遭奸人離間，最終引發二人穿起華麗閃亮的大袍大甲，在城門前對打一番。<br>最後當然奸計遭揭破，夫妻重修舊好。<br>結局不重要。這齣同樣由余麗珍、李少芸夫婦的麗士影業攝製的作品，造就生旦對陣大演功架，才是主菜。所以二梅重新演繹，不發一言用心對陣，是恰當的。 |

| 主角及戲匭 | 梅妹感人浮於事欲跳崖輕生，幸獲梅劍仙勸阻。 |
|---|---|
| 片種 | 時裝寫實 |
| 延伸觀影 | 《金蘭姊妹》 |
| 公映日期 | 1954 年 11 月 4 日 |
| 片種 | *同上* |
| 導演 | 吳回 |
| 主演 | 紫羅蓮、小燕飛、黃曼梨、梅綺、容小意 |

---

[107] 表妹鄭碧影的對白是：「姨媽，到呢個時候，我唔講我都要講嘞。婚姻係唔可以強逼嘅。」表妹江雪的對白是：「我雖然係愛表哥，但係我知道愛情係唔可以強逼嘅。愛情係唔可以施捨，唔可以勉強。」表妹林鳳的對白是：「我依家先至知道愛情係唔可以勉強嘅。」

| 延伸筆記 | 要看女性互相扶持的勵志寫實片，《金蘭姊妹》是必看之選。《金蘭姊妹》簡直是當年現實版的女性復仇者聯盟，而 big boss 大奸角，就是萬惡的社會。戲中最驚喜的是素向賢慧端莊的小燕飛這回好食懶飛，結果遭騙財騙色而痛不欲生，幸得讀過書最具識見的好姊妹紫羅蓮，與劍仙看法一致，勸勉好姊妹：「開講都話蟲蟻尚且貪生。」輕生念頭就此打消。<br>小燕飛的輕生念頭不過是口頭說說而已。跟梅妹一樣走到崖邊準備付諸行動的，有國語片《雨夜歌聲》（1950）裏的白光。離開農村在大城市走過紙醉金迷的一回後她山窮水盡，正要投海自盡之際，獲昔日結伴進城的藍領好姊妹藍鶯鶯（及其藍領男友）及時在崖邊勸止，就如劍仙所做的那樣。<br>也難怪她們會生無可戀。白光是暴富後暴貧，梅妹則是到工廠區謀生時處處碰壁，就算難得地發現招聘告示也要在她面前撕走，這樣淒慘，怎也要響起幽幽的〈沉思曲〉才應景[108]，就如《花都綺夢》（1955）裏潦倒的白雪仙在雨夜街頭蹣跚流連的時候。<br>余麗珍在《冷秋薇》（1963）中，一如梅妹那樣在工廠區謀生時處處碰壁，亦同樣在她面前撕走招聘告示，但以堅毅見稱的大麗姐豈會輕言尋死。而她的守得雲開見月明，不知救活了多少女性心靈。 |
|---|---|

| 主角及戲甌 | 御史大人〔梅劍仙〕雪下刑場救犯婦〔梅妹〕。 |
|---|---|
| 片種 | 文藝戲曲 |
| 延伸觀影 | 《六月雪》 |
| 公映日期 | 1959 年 3 月 25 日 |
| 片種 | 同上 |
| 導演 | 李鐵 |
| 主演 | 芳艷芬、任劍輝、半日安、劉克宣 |

[108] 《沉思曲》（*Méditation*）是馬斯奈（Jules Massenet）1894 年面世的歌劇《泰伊思》（*Thais*）中的間奏曲（interlude），版本無數，包括 David Nadien 在 1963 年推出的小提琴獨奏名盤《Humoresque》中的演奏。也許當年不少粵語片製作人都拿着這張《Humoresque》配盡喜怒哀樂，但至少 1955 年的《花都綺夢》不可能在此列。《沉思曲》原意只是沉思，不帶哀思，不過落在粵語片世界裏就彷彿變為哀思的象徵。到底是粵語片世界濫用了《沉思曲》，抑或只是後來拿粵語片開玩笑的創作濫用了《沉思曲》？相信值得研究與慎思。

| | |
|---|---|
| 延伸筆記 | 就算梅妹沒有唱出:「張驢兒鑄下奇冤案。」一見她穿起女死囚裝束雪下鳴冤,誰都馬上想起芳艷芬的名劇《六月雪》。<br><br>這齣由唐滌生改編的新艷陽劇團力作,1959 年搬上銀幕,原班人馬演出,精采絕倫。從電影上看,梅妹、梅劍仙所表演的段落,出現於公堂會審的場景內。然而,翻查《六月雪》粵劇劇本[109],這個段落的場景卻在室外的刑場。換句話說,二梅在刑場大雪紛飛下演繹,反而忠於原裝舞台上的粵劇。<br><br>場景之外,二梅在重新表演名劇時,亦在幕後播放芳艷芬、任劍輝的歌聲,相當忠於原作。二人既然「唔係八和嗰瓣」(梅妹語),直接播放殿堂級名伶的演繹,不失為明智之舉。 |

<hr>

[109] 此段落出現在第六場,見 Siu Leung Li、Frederick Lau、Wing Chung Ng、Grace S. Y Yee、Alice Chow、Heather Diamond 合編:《香港粵劇選 芳艷芬卷》(香港:Infolink Publishing Ltd,2014)所收錄的《六月雪》中文劇本,頁 647。

## 1980 年之一夜成名

上世紀七、八十年代的一夜成名，不少誕生於香港小姐競選。但在1980 年，一夜成名的不是獲選冠亞季軍的戴月娥、陳鳳芝、黃靜，而是當晚歌舞表演的女主角張天愛。

《山水有相逢》熱播期間，港姐競選同步如火如荼，並且在劇集播畢一個星期後的周末（5 月 31 日）舉行決賽。當晚一場模仿西方王子公主式童話（卻強調用上全廣東話唱詞[110]）的大型歌舞，兩度易角。首先是原本擔演反派的羅文因趕不及在 5 月 25 日返港綵排，改由陳欣健替代[111]，然後在表演前兩天，女主角蕭芳芳以身體不適為由臨陣辭演，無綫隨即改邀模特兒張天愛頂替[112]。其時普羅觀眾對張天愛一無所知，媒介都不忘提及她是當時名流、市政局議員張有興的幼女。但決賽表演後，張天愛憑出眾的優雅氣質與幼承芭蕾訓練的流麗舞姿（還多得周小君甜美的幕後歌聲之助），配搭風華正茂的鄭少秋飾演的王子，鋒芒畢露。一夜間，張天愛之名比乃父張有興更響。

這年的港姐確實有欠運氣。台上風頭被張天愛所蓋，台下還有擔任評判的趙世光夫人——邵氏美艷親王何莉莉（也就是羨煞《執到寶》莎莉的那位）。台上的當選者儘管艷壓落選的群芳，卻壓不住台下四射的艷光。

---

[110] 須知道及至七十年代中期，杜麗莎、露雲娜、溫拿等歌手及樂隊仍可以憑英文歌紅極一時橫掃金唱片，香港樂壇氣象相當國際化。但不出數年，漸漸地不唱廣東歌就不紅，越唱廣東歌越紅，例如林子祥。因此 1980 年這場港姐歌舞，無綫順應趨勢以全廣東歌亮相，以及安排年前港姐歌舞主角杜麗莎退居二線諧角，其實都深具香港本土化的象徵意義。

[111] 據報當紅的羅文對於被臨陣易角表示不介意，見《工商日報》，1980 年 5 月 27 日，頁 9。不過，疼愛羅文的歌迷相當不滿，認為偶像不過遲了一天返港而已，為何不等他返港才綵排呢？於是一眾替偶像不值的歌迷到電視台抗議，見《工商日報》，1980 年 5 月 29 日，頁 9。

[112] 《大公報》，1980 年 5 月 30 日，版 10。及後《香港電視》第 657 期亦報道當晚歌舞表演幕後花絮及對張天愛詳加介紹，包括當晚司儀黃霑撰文：〈黃霑向你們致敬〉，《香港電視》第 657 期，1980 年 6 月，頁 12。

## 《輪流傳》記要

《輪流傳》首映日的
全港戲院廣告，1980
年 8 月 4 日《工商日
報》。

## 【故事梗概】

五十年代末五個中學女生，分別來自富裕的上海南來家庭、中上層文職家庭、殷實小商戶家庭、新興廣播業藝員家庭，還有一個因家道中落，早已輟學出外謀生。她們性格、命運迥異，而剛踏入複雜的成人世界，便發覺每一步都踏之不易，都不由己……

## 【基本資料】

首播日期及時間：

　　1980 年 8 月 4 日至 9 月 5 日逢星期一至五晚上 7 時至 8 時「翡翠劇場」；

　　9 月 13 日至 27 日逢星期六晚上 9 時至 10 時[113]

出品機構：電視廣播有限公司

集數：28 集（*85 集*）[114]

---

[113] 《香港電視》的電視節目表，第 665~673 期，1980 年 7 月至 9 月。

[114] 早在 6 月 6 日，即開拍之前，多份報章均報道《輪流傳》將拍 85 集，見《大公報》，版 10；《工商日報》，頁 9；《成報》，版 8。

{台前}[115]

| 演員 | 角色 | 演員 | 角色 |
|---|---|---|---|
| 李司棋 | 解文意 | 鄭少秋 | 盧正 |
| 關海山 | 解元忠 | 黃曼 | 解元忠太太（衛從容） |
| 方如 | 奶奶 | 蘇杏璇 | 方認枝 |
| 沈之達 | 老周 | 凌禮文 | 花王 |
| 甘露 | 方媽 | 羅麗娟 | 群姐 |
| 李菁薇 | 彩姐 | 秦煌 | 肥牛 |
| 陳麗雲 | 新聞報道員 | 孫季卿 | 盧正街坊 |
| 黃一飛 | 咕喱館醫生 | 何貴林 | 解文風[116] |
| 鄭裕玲 | 黃影霞 | 林嘉華 | 姜兆熙 |
| 鄭孟霞 | 盧母 | 李香琴 | 黃影霞母 |
| 何碧笙 | 黃照霞 | 馮志豐 | 黃普光 |
| 佩雲 | 白姑娘 | 徐國強 | 阿煥 |
| 梁愛 | 何師奶 | 徐廣林 | 何先生 |
| 張英才 | 顏世昌 | 金雷 | 翁滿 |
| 李成昌 | 翁滿司機 | 楊盼盼 | 帶位員 |
| 韋以茵 | 阿梅 | 陳家碧 | 嫦姐 |
| 羅偉平 | 男侍應 | 陳安瑩 | 女侍應 |
| 梁潔華 | 阿華 | 馬慶生 | 譚哥 |
| 談泉慶 | 威哥 | 羅青浩 | 威哥手下 |
| 鍾志強 | 榮哥 | 鄭麗芳 | 珍姐 |
| 黎樂玲 | 女侍應 | 何顯銳 | 襄理 |

[115] 此列表以《輪流傳》特刊所列資料為本，再按五位女主角的五線故事略作歸類，未能歸類或與五人關係相若的角色則放在末端。部分角色名字僅從對白聽寫而來，用字未必準確。此外，個別角色的用字並不統一，例如「黃影霞」也曾寫成「黃映霞」。雖然「黃映霞」此名似與其妹名字「黃照霞」較為配合，但由於「黃影霞」出現次數較多，因而取之。

[116] 尚未在劇集出現，僅解家成員的對白中提及此角，並在《輪流傳》特刊得知應由何貴林飾演。

| 演員 | 角色 | 演員 | 角色 |
|---|---|---|---|
| 游佩玲 | 胡美蘭 | 劉兆銘 | 顏家二少 |
| 莫紉蘭 | 顏家姑奶奶 | 白茵 | 顏家二少奶 |
| 曾慶瑜 | 顏家三少奶 | 黃敏儀 | 顏家二小姐 |
| 梁麗嬋 | Emma | 陳潔靈 | （第二十三集起鄭裕玲的幕後代唱） |
| 李琳琳 | 翟粵生 | 黃錦燊 | 林森 |
| 譚炳文 | 翟聲 | 南紅 | 娉婷 |
| 葉德嫻 | 梁美瓊 | 黃愷欣 | 阿鳳 |
| 程思俊 | Jimmy | 湯鎮業 | 男同事 |
| 蔡國慶 | 金先生 | | |
| 黃韻詩 | 陳婉嫻 | 林子祥 | 解樹仁 |
| 陳有后 | 陳奉襄 | 黃曼梨 | 陳太太 |
| 白文彪 | 解元禮 | 上官玉 | 解元禮太太（麥倩雲） |
| 梅蘭 | 阿帶 | 葉萍 | 元禮家傭人 |
| 森森 | 王穎兒 | 石修 | 尚躍室 |
| 羅國維 | 王福裕 | 羅蘭 | 王太太 |
| 陳百強 | 王啓聰 | 金興賢 | 顏世滔 |
| 郭鋒 | 麥基 | 羅浩楷 | 莫軒利 |
| 李樹佳　連炎輝　魯振順 | 飛仔 | 白蘭 | 柳姐 |
| 劉雅麗 | Doreen Fung | 莊文清 | Sarah |
| 韓麗芬 | 港大師姐 | 寇鴻萍 | 港大師姐 |
| 劉少君 | 港大同學 | 何麗莎 | 張少韻 |
| 何壁堅 | 電台負責人 | 廓佐輝 | 商台職員 |
| 梁潔芳 | 林老師 | 莫翠珍 | 周主任 |
| 蕭少玲　林丹鳳　陳安瑩　文潔雲　陳玉麟　曾玉霞　胡美儀　梁潔華　許逸華　李惠梅 | 女同學 | 駱恭 | 校長 |

｛幕後｝[117]

監　　製：甘國亮

劇本審閱：陳翹英（1~13）吳昊、陳翹英（14~28）　〔陳翹英〕[118]

助理編訂：郭麗君

編劇＋編導＋助理編導：

　　甘國亮＋杜琪峯＋周寶蓮、蒲騰晉、陳應傑（1~7）

　　金確涼[119]＋徐遇安＋盧堅、王家衛（8~13）

　　方令正＋林權＋譚振邦（14~18）

　　方令正＋陳鴻佳＋王正中、鞠覺亮（19~23）

　　陳連心＋霍耀良＋盧庭杰、吳紹雄、葉成康、陳莎莉、王正中、陳德光、

　　陳應杰（24~25）

　　陳連心＋霍耀良＋盧庭杰、王正中、陳德光（26~28）

　　〔編劇：杜良媞、陳方、譚嬋、李茜、方令正〕

　　〔編導：杜琪峯、霍耀良、伍潤泉、林權、賴建國、徐遇安、陳鴻楷〕[120]

　　〔助理編導：周寶蓮、盧庭杰、譚振邦、梁正、鞠覺亮、王家衛、蒲騰晉〕

故　　事：沈西城

行政助理：戚其義

製作統籌：何碧雯

資料搜集：陳耀坤　吳錦興　林秀霞　伍永光　葉瑞昌

---

[117] 職員名單，見 myTV SUPER app 上的《輪流傳》，惟第十、十八集末有播放完整職演員名單，或可推斷為同一人員。

[118] 〔〕號內斜體字為《輪流傳》特刊所列資料；倘有差異，謹此附記。

[119] 即甘國亮本人；可參閱本章之【《輪流傳》停播懸案】。

[120] 這個出現在《輪流傳》特刊的編導陣容，在《香港電視》第 662 期亦同樣刊載，1980 年 7 月出版，頁 46。

片頭設計：杜琪峯

化　　妝：陳文輝

助理化妝：林培明

髮　　式：徐錦麟　明綺嫻

美術主任：梁振強　〔梁振強、廖家善〕

美術指導：駱敬才

服裝統籌：劉寶珍（1~3）　蔡賢聰、吳少卿（4~28）　〔劉寶珍、吳少卿〕

服裝管理：關美莉

服裝助理：莫嘉慧

佈景設計：蘇定姬　梁家文　麥兆燊　陳占明

佈景資料：歐陽俊、陳鑽開（1~7）歐陽俊（8~17）歐陽俊、孔慶堂（19~28）

外景攝影：曾子聰、林亞杜、陳堯洪、趙俊榮（1~3）曾子聰、林亞杜、陳堯洪、黃達龍（4~7）董四光、黃達龍、陶永華（8）董四光、趙俊榮、陶永華（9）董四光、陶永華（11）趙俊榮、董四光（12、13）黃達龍（14~17）董四光、林亞杜、黃達龍（19~23）黃達龍、董四光、陶永華、曾子聰、林亞杜、陳堯洪（24~28）

外景剪接：鄒瑞源（1~7、14~17）謝華（8、9、11~13）柯振興（19~23）謝華、容永如（24~28）

外景燈光：馮賢（1~3）馮賢、周枝（4~7）蔡發、馮賢、周枝（8）蔡發（9、11）蔡發、呂星文、黃耀楷（12~13）周枝、蔡發、黃耀楷（14~17）蔡發、呂星文、徐國煒（19~23）馮賢、周枝、徐國煒、呂星文、蔡發、黃耀楷（24~28）

外景錄音：蘇國輝、潘啟光、李嘯權、唐志遠（1~3）蘇國輝、潘啟光、李嘯權、唐志遠、區英偉（4~7）黃福林、唐志遠（8~13）區英偉（14~17）陳偉雄、黃福林、唐志遠（19~23）區英偉、唐志遠、李嘯權、黃福林、陳偉雄（24~28）

外景聯絡：郭錦明、李偉濂、陳少萍

外景劇務：吳漢文、梁錦泉、馮瑞麟、俞文龍、呂子奇、方學倫、施澤、李兆良、梁錦洪、倪先立（1~7）梁錦泉、呂子奇（8）俞文龍、馮瑞麟（9）馬澤森、梁錦洪（10）吳漢文、施澤（11）李文正、陳栢基（12、13）馮瑞麟、馮欽成、呂子奇、李兆良（14~17）倪先立、吳漢文、馮瑞麟、馮欽成、呂子奇、郭楚賢、梁錦洪、梁錦泉、馬澤森（19~23）倪先立、陳栢基、梁錦泉、郭楚賢、梁錦洪、馮瑞麟、吳漢文、呂子奇、馬澤森、成大業（24~28）

主　題　曲：〈輪流傳〉，顧嘉煇作曲，黃霑作詞，鄭少秋主唱，娛樂唱片有限公司出品

鳴　　謝：星島報業有限公司（1、4~28）文匯報有限公司（1、4~28）通利琴行（1~7、13、25）華南三育書院（1~2、4~7、9）寶翠園業主委員會（1）政府新聞處（2、4）陳烘相機公司（2、4、5、24~26）陳潔靈幕後代唱（3、23）東方台業主委員會（1）星光實業有限公司（4、24、25）中華製漆有限公司（4、24、25）香港淘化大同有限公司（4、24、25）鱷魚恤製衣廠有限公司（4、24、25）和興白花油藥廠有限公司（4、24、25）九龍三育中學（5、6）大家好藥行（5）大興堂涼茶（5）東方冬泳會（5）陳永泰書店（5）美麗華照相（5）香港童軍總會（6、7、20）路德會協同中學（6、7、23）星晨旅遊有限公司（8~12、14~28）隨園小館（8）龍珠島發展有限公司（9）新華狗店（9）冠南華裇

裙禮服公司（13）澳門旅遊娛樂有限公司（14~18）寶昇炮竹廠
（15）得雲茶樓（20）仁人酒樓（22、23）蘇浙公學（22）大一
時裝有限公司（24、25）陳翹攝影集（24）淺水灣酒店（26）

## 【製作進程】

✧3 月 7 日，有報道指側聞翡翠劇場在播出李添勝監製的新劇（即後來的《親情》）之後，下一輪將由甘國亮負責，男主角為即將加盟無綫的林嘉華[121]。

✧3 月 15 日至 4 月 13 日，陸續有報道指甘國亮的翡翠劇場新劇要創新猷。綜合來看，主要是劇集內容將有別於過往着重煽情；製作方式亦有創新，就是導演自己選擇編劇搭檔，負責一個星期的劇情[122]。事實上，這兩項大致上都能達成。此劇確實摒棄了慣見的刺激官能的恩怨情仇，着重刻劃人性與時代變遷，也許亦因此而深得雅好戲劇的電視迷歡心，卻未為當時「電視撈飯」的普羅大眾所喜。在製作上，觀乎上述的幕後名單，確實以「編導＋編劇＋助理編導」為組合。而以第二十八集完結，剛好讓五位編導主理的集數都有面世機會。

✧有關甘國亮翡翠劇場新劇的卡士，上述三月份的報道中除了林嘉華，還有鄭少秋以及尚未播放的《山水有相逢》的原班人馬。後來，甘國亮透露曾邀請汪明荃演黃影霞一角[123]。

✧4 月 28 日，多份報章報道甘國亮透露新劇的消息，除了卡士多了謝賢、林子祥、鄭裕玲、馮寶寶及報界普遍估計的鍾玲玲之外，亦有提及劇集內容，當中《大公報》的報道相當貼近真實情況：「以香港二十多年前（一九五五

[121]《成報》，1980 年 3 月 7 日，版 8。
[122]《大公報》，1980 年 3 月 15 日，版 6；《成報》，同日，版 6；《華僑日報》，1980 年，同日，第七張頁 2；《大公報》，1980 年 3 月 27 日，版 10；《大公報》，1980 年 4 月 13 日，版 6。而《香港電視》的甘國亮訪問中，亦有相類說法，見第 662 期，1980 年 7 月，頁 46。
[123]翟浩然：〈商業鬥爭犧牲品　《輪流傳》腰斬內幕〉，頁 88。

142

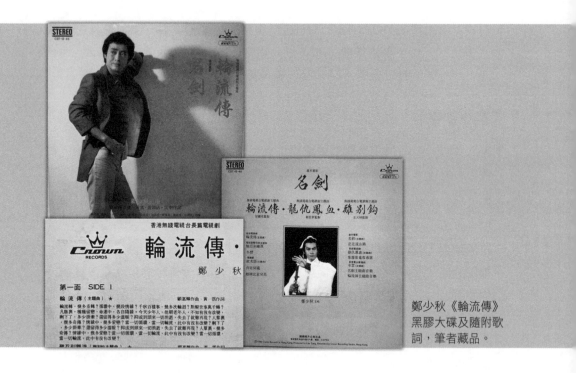

鄭少秋《輪流傳》
黑膠大碟及隨附歌
詞，筆者藏品。

至一九八零年）的變遷為題材，通過五個剛從中學畢業的女學生，描繪她們
受時代變遷的影響，去表達香港環境制度的變遷。」[124]

✧6 月 5 日，無綫公佈新劇定名《輪流傳》，共 85 集，五個女主角按筆劃序
為李司棋、李琳琳、黃韻詩、鄭裕玲、鍾玲玲，而男主角石修、林子祥、林
嘉華、黃錦燊、鄭少秋亦已確定[125]。

✧6 月 27 日晚，剛誕下麟兒的森森從美國返抵香港，並於翌日假慶相逢酒樓
會見記者[126]。報道中指她將會參演長劇，卻還沒説明是《輪流傳》。6 月

---

[124] 《大公報》，1980 年 4 月 28 日，版 10；《工商日報》，同日，頁 9；《成報》，同日，版 8。
[125] 《大公報》，1980 年 6 月 6 日，版 10；《工商日報》，同日，頁 9；《成報》，同日，版 8。
[126] 《華僑日報》，1980 年 6 月 29 日，第四張頁 2。慶相逢酒樓是當年招待記者的常見選址，位於何
文田窩打老道 86 號，年來多番易幟依然是酒樓，直至最近終隨歲月老去轉型為老人院。

30 日，森森已經正式為《輪流傳》開工，瓜代辭演的鍾玲玲，到荔枝角海灘拍外景[127]。據甘國亮憶述鍾玲玲辭演的原因：「她無法適應這種生活……她知道自己遲早會『冧』，不如趁早（請辭），但也拍了頭五集有多。」[128]

✧7 月 21 日，編導林權率領鄭少秋、李司棋，連同外景隊及隨隊出發的沈殿霞，前赴菲律賓拍攝外景[129]。

## 【幕後軼事】

✧《輪流傳》英文片名為 *Five Easy Pieces*，1972 年另有荷里活電影 *Five Easy Pieces*，港譯《天涯浪子》，積尼高遜（Jack Nicholson）、嘉蓮白烈（Karen Black）主演。

✧《輪流傳》劇集收視未符一般翡翠劇場劇集之理想，主題曲的流行程度卻不遑多讓，更昂然入選 1980 年度香港電台「第三屆十大中文金曲」[130] 及商業電台「中文歌曲擂台獎」[131]，成為鄭少秋的金曲之一，傳唱至今。

✧坊間一直有說杜琪峯拍了首五集《輪流傳》，但從上述資料所見，第六、七集編導仍是杜琪峯。

✧五位女主角中，鄭裕玲是唯一一位連演兩齣翡翠劇場長劇，上一齣是《親情》；李琳琳則是在《輪流傳》初段，同時擔任兩線劇的女主角，下一線（即晚上八至九）劇集是《仁者無敵》。

✧據李司棋憶述，陳百強原本飾演她那長大成人並淪為舞男的兒子，但劇集開

---

[127] 《工商日報》，1980 年 7 月 1 日，頁 9。

[128] 翟浩然：〈商業鬥爭犧牲品　《輪流傳》腰斬內幕〉，頁 88。

[129] 《大公報》，1980 年 7 月 21 日，版 10；《工商日報》，同日，頁 9；《香港電視》，第 667 期，1980 年 8 月，頁 41。

[130] 《香港粵語唱片收藏指南——粵語流行曲 50's–80's》，頁 408。

[131] 鄭少秋 Adam Cheng 網站〈簡介：獎項〉網頁：www.adamcheng.hk/component/content/article/2-profile/34-awards-2，2019 年 5 月 6 日讀取。

拍後改為飾演森森的弟弟[132]。

✧ 文意躲在新加坡產子，而她挺着肚子到咕喱館找盧正，目的地也是新加坡的唐人街牛車水，但其實當日外景組取景之地為菲律賓。

✧ 戲中工展會場景在清水灣邵氏影城搭建，內設有伊人恤、鱷魚恤、中華漆廠、白花油、淘化大同、嘉頓糖果、邵氏影城及香港電台等攤位[133]。查麗的電視《人在江湖》亦在同月於灣仔隧道口旁搭景拍攝工展會及馬敏兒當選工展小姐等情節[134]，不過無綫聲言「在貨比貨的情況下，看誰有魄力，有辦法，把昔日的工展會表現得更出色。」[135]

✧ 文意把三劇串起微妙的牽繫。文意的兒子起名盧願永，《山水有相逢》梅妹的女兒也叫願永，本應姓靳，但梅妹後來改嫁姓盧，未知這位願永小姐可有隨之改姓盧。（姓「勞」也説不定，因為未見相關文字記錄）。文意躲在新加坡期間閒來無事，做了一件藍色花花孕婦裙，而這襲裙子後來在《執到寶》給阿琴穿上拍全家福以及在家中橫行。

✧ 9月8日（星期一），麗的電視在中環街頭派發一份名為《今日號外》的免費報紙[136]，標題為「大地恩情撼低輪流傳」，內文各篇章副題包括：「十二年來首次破招牌 香港電視史一段佳話」、「昔日翡翠無敵手 今番輪到麗的威」、「輪流傳何其悲慘下場 甘國亮死得唔眼閉 無綫姦殺了佢才華」，還一併把昔日佳績鋪陳出來：「鱷魚淚闖關得手 天蠶變挫單元劇」。

---

[132] 翟浩然：〈李司棋星塵啟示錄〉，頁 96。

[133] 《香港電視》，第 667 期，頁 33~36。

[134] 《工商晚報》，1980 年 6 月 8 日，頁 4；《成報》，1980 年 6 月 19 日，版 8。

[135] 《香港電視》，第 665 期，頁 13。

[136] 《華僑日報》，1980 年 9 月 9 日，第七張頁 2。

**何曼玲 VS 黃影霞**

影霞當選工展小姐的第十七屆工展會，現實中於 1959 年 12 月 4 日起在尖沙咀舉行（故此粵生和林森乘搭前往統一碼頭的巴士應該搭錯車），而工展小姐選舉結果則於 1960 年 1 月 4 日揭曉，代表淘化大同的何曼玲小姐以 63,363 票當選，比代表星光實業的亞軍李海倫小姐多出接近二萬票，相信比影霞贏得漂亮。但願何曼玲小姐也活得比影霞遂心如意。工展會開幕報道，1959 年 12 月 4 日《工商日報》；第十七屆工展小姐賽果報道，1960 年 1 月 4 日《工商日報》。

## 【《香港電視》裏的《輪流傳》】

✧《輪流傳》多位主角，合共登上四期《香港電視》封面，分別是在劇集首播前出版的、第 665 期的李司棋與黃韻詩，第 666 期的李琳琳、森森、鄭裕玲，第 669 期的李司棋與鄭少秋，而第 671 期則由鄭裕玲獨佔封面。

李司棋、黃韻詩封面的一期，封面題為：李司棋、黃韻詩又拍檔嘞！

內文特寫標題則為：山水有相逢‧世界「輪流傳」 李司棋、黃韻詩又嚟「癲」過！

顯然想借助《山水有相逢》的餘威。可是，亦可能導致觀眾產生錯誤期望（就如 1990 年電影《阿飛正傳》午夜場的觀眾滿以為正要看一齣懷舊版的《旺角卡門》）。

✧ 《輪流傳》遭抽調約一星期後出版的第 671 期《香港電視》，有關《輪流傳》的內容卻未及抽掉，封面依然是以黃影霞造型亮相的鄭裕玲，標題是無關痛癢的「阿玲時時陪住你！」內文介紹她在《輪流傳》的演出。此外，還有解太太黃曼的專訪，以及第三十一至三十五集的劇情介紹。

✧ 綜合第 670、671 兩期《香港電視》所介紹的《輪流傳》第二十九至三十五集的劇情，重點概有：

■ 影霞察覺世昌與姑姐行動古怪，追蹤下發現世昌育有智障兒子強仔，匿居於別墅；

■ 盧正往顏家向影霞報丁母憂，惹顏家眾嬸母竊竊私語；

■ 世昌願與影霞註冊，但不願一起搬出顏家，而深感不容於顏家的影霞決心離開世昌；

■ 穎兒拒絕世滔求愛，與躍室感情卻未穩固，躍室亦與穎兒家人不合；

■ 粵生決意離開廣告公司，不理父母反對，執意往澳門任賭場荷官；

■ 婉嫻懷孕，其母則受銀行擠提影響，後該銀行獲同業支持而平息危機；

■ 文意突然回港，先赴大陸見奶奶與兒子願永，後與穎兒、婉嫻往澳門旅遊兼探望粵生，影霞則為婉嫻不顧腹大便便奔波力邀所感動，應邀同行；

■ 影霞透過白姑娘通知盧正，使盧正找到文意，但文意仍隱瞞願永去向；

■ 影霞藉朋友介紹，獲電影公司取錄並搬入宿舍受訓，躍室則為該公司編劇。

✧ 《輪流傳》幕後人員銳意革新當時長劇慣見的形式，現節錄《香港電視》第 666 期劇本編訂陳翹英的專訪[137]，或可讓我們加深了解：

---

[137] 《香港電視》，第 666 期，1980 年 8 月，頁 35~37。

在構思這個長劇時，甘國亮與我們有了一個默契，就是不根據傳統的長篇形式，因為向來，傳統長篇時裝電視劇所描寫的多數是幾個家庭之間的衝突鬥爭……

以創新的形式出現，偏重在人與社會之間的組合……

（為什麼要用女人來描寫這廿年來香港社會變遷？）女性通常比男性對周圍的轉變更敏感、更具觀察力，以她們不同的感受，更能烘托出時代的變遷……

這齣劇集結局……只是表達出人生活着，就不停地改變，社會也就不停改變，今天你急切要做的事，明天你也許會意興闌珊，同樣你今天不屑一顧的，可能就是你明日生命最大的目標，輪流轉也就是這個意思。

✧《輪流傳》的實感，資料搜集功不可沒，現節錄《香港電視》第 664 期裏資料搜集陳耀坤的專訪內容[138]，讓我們一窺幕後人員在不符比例的緊迫籌備時間裏所花的心血：

搜集五六十年代的香港資料，我們分為活資料及死資料兩方面進行。所謂「活」資料是與多位在當時從事某一行業的人士，作詳細的傾談。『輪流傳』劇中人有五十年代的女招待、模特兒、記者、工展小姐等人物都是我們訪問的對象……

從訪問對象裏，我們知道了五十年代及六十年代的酒樓女招待的術語，及她們怎樣分下欄。訪問她們時，編劇在旁留心傾聽……捕捉她們的神態語氣、韻味……

此外，五六十年代報紙的經營方式與……當時的記者工作方式也不同現在，從當時做記者人士的口中，掌握了許多資料將其中的訊息融匯到『輪流傳』李司棋所辦報紙裏去。

由於資料是活的，是由人口述的，其中難免有些偏差，所以，獲得這些資料之後，還要做重複核對的工作，以求準確。

---

138 《香港電視》，第 664 期，1980 年 7 月，頁 50、51。

死資料，就是參考所有有關的書籍、影片、紀錄片、剪報及圖表等⋯⋯
⋯⋯第一是把香港五十年代到今天所發生過的各類大事，製訂一個年曆
表；第二是從訪問當時從事不同行業及不同階層的香港市民以搜集資
料；第三是從一些社會學分析的書籍及圖片，歸納出這段期間香港社會
的一切事物，例如：服裝、市民生活、風月場所、娛樂事業、交通、風
俗及習慣、思想及一般中下階層市民生活形式及習慣等；至於第四是從
一些以香港作背景的舊電影中，搜集了市民的生活細節。最後，是從舊
書攤裏找出一些當時的流行小說、書籍，串連起來，作為構思及編劇的
參考。

困難方面是必定的，例如當年的工展小姐、白花油小姐到現在還未找到
她們。原因是她們大部份都去了外國，沒有留下任何綫索，我們變通的
方式是只好找有關人士訪問。此外，認真地來說，早期資料比五十年代
後期資料更加容易找，因為早期資料有歷史書籍記載，而五十年代後的
資料沒有歷史書籍記載，追踪起來是艱難的。

監製甘國亮對『輪流傳』這個劇裏的每一件新聞，都不要杜撰，而要真
實發生過的，還有，這個劇裏講及一九五七年十二月十日的世界新聞
時，為了配合真實的情況，我們還從英國訂購了當日的『國際大事』影
片而來，配合在『輪流傳』裏播映，使畫面更加生動、有真實感。

## 【《輪流傳》停播懸案】

1980 年 9 月 5 日（星期五）晚上七時，無綫電視在播映港台電視節目《奉告》途中，突然插入一則特別報告，由何守信宣佈：

> 各位朋友，向各位報告一個好消息，由下周開始將推出一批新節目。
> 《上海灘續集》下週一起改在晚上七時零五分播映。八時正將推出全新製作《新 CID》，《輪流傳》由十三日起逢星期六晚上九時播映。

上述宣佈播出後，麗的電視立刻插播特別報告，由新聞報道員伍國任宣讀：

> 風水輪流轉，《大地恩情》以狂風掃落葉姿態將對方連根拔起。[139]

《輪流傳》停播（或俗稱「腰斬」）是香港電視史上的大事，其實亦是一樁懸案，而且看來永遠不會水落石出。至少，筆者不相信掌握最多資料的無綫，會願意全面交代來龍去脈。當日無綫權力核心、被外界稱為「鑽石三角」的執行董事羅仲炳、總經理陳慶祥、助理總經理林賜祥，雖然承認這是他們三人的共同決定[140]，但到底當時兩台的收視數據與走勢，何以基於這些資料而得出如此決定，以及為何連拍好的集數都要塵封，其實不曾交代。

當年不會做，數十年後的今天更不會做。

筆者甚至對無綫保存資料的態度與成果，甚有疑慮（當然無綫以公開真相來駁斥，是最好不過）。

當日相關人士：《輪流傳》的監製甘國亮，故事沈西城，以及時任無綫製作部經理劉天賜[141]都曾經憶述此事。然而無論誰的說話，都可以被視為一面之詞，更何況，他們三位當日都不在權力核心（雖然劉很可能是最接近權力

---

[139] 《大公報》，1980 年 9 月 6 日，版 10。其實《上海灘續集》僅餘五集待播。再下一個星期的翡翠劇場時段，便播放臨危受命趕拍的《千王之王》。

[140] 《大公報》，1980 年 9 月 21 日，版 10；《成報》，同日，版 8；《華僑日報》，同日，第二張頁 4。

[141] 劉天賜職銜，見《香港電視》，第 667 期，1980 年 8 月，頁 33。

核心亦即最接近真相的一位[142]）。可是，位處權力核心的「鑽石三角」，林賜祥早已離世，羅仲炳、陳慶祥二人亦久違於大眾視線，未必還有動機驅使他們想把事情説個明白。再者，一個商營傳媒的商業決定，有必要向公眾交代真相嗎？也似乎真的沒必要。不過，當這些年來社會流傳着紛紜眾説，或隱惡，或以偏概全，有意無意間基於不當陳述或誤解而導致對當事人不公道，這樣，也值得讓大眾聽聽公道説話吧。

只可惜，公道説話從來難求。倒不如讓身在局外的電視迷，嘗試梳理一下早已公開的表面證據，看看可有更立體的看法。

## 收視台柱「翡翠劇場」

《輪流傳》是無綫在 1980 年推出的第三齣翡翠劇場電視劇[143]。

翡翠劇場始自 1973 年。它的前身是「一三五劇場」，逢星期一、三、五晚上七時至七時半播放的半小時連續劇（即每星期播放三集），例如李司棋主演的《春暉》[144]。當時無綫其他的自製劇集，都是每星期播放一集，每集半小時，包括甘國亮首次參與編劇的《歧途》，以及他自編自演的《夢影》[145]。

1973 年 3 月 19 日，翡翠劇場誕生，首齣劇集為同樣由李司棋主演的《煙雨濛濛》[146]，播映時間為星期一至五晚上七時至七時半。從此，翡翠劇場

---

[142] 劉天賜曾指自己是當時三個決策人之一，其他二人為林賜祥和羅仲炳，見劉天賜：〈由《輪流傳》到《執到寶》〉，原刊《明報月刊》，2014 年 2 月，後收於《往事煙花——香港影視的光輝歲月》（香港：大山文化，2015），頁 147~148。

[143] 可參閱〈附錄〉之〈翡翠劇場劇集列表〉。

[144] 《春暉》，馮淬帆編導，李司棋、黃曼梨、蘇杏璇、金興賢、羅國維、陳舜、程可為、梁立人主演，1972 年 12 月 11 日首播，見《香港電視》，第 265 期，1972 年 12 月。

[145] 與「一三五劇場」同期的自製劇集，計有：「電視劇場」，逢星期四晚上八時至八時半播放的半小時連續劇（即每星期僅播一集），例如《夢影》；逢星期五晚上八時至八時半播映的半小時長篇電視劇，例如梁偉民編導，殷巧兒、馮淬帆主演的《向日葵》，見《香港電視》，第 243 期，1972 年 7 月；逢星期六晚上十時至十時半播映的半小時劇集，例如《歧途》。有關《歧途》與《夢影》的資料，可參閱第四章之〈甘國亮劇作列表〉。

[146] 《煙雨濛濛》改編自瓊瑤同名小説，梁天執導，李司棋、鄭少秋、黃曼梨、鄭子敦主演，見《香港

培養了香港觀眾一連五晚追看劇集的習慣，也成為無綫平日黃金時間的台柱。

翡翠劇場有兩個里程碑，同樣樹立於 1976 年。首先是 6 月 28 日推出長達 90 集的《書劍恩仇錄》，開啟了長劇稱霸的時代；緊接《書劍恩仇錄》於同年 11 月 1 日首播的《狂潮》，將每集延長至一小時，即星期一至五晚上七時至八時播出[147]，播足 129 集。

翡翠劇場的收視並非次次考第一[148]，在《狂潮》之前甚至曾跌出十大[149]，但通常都名列前茅，尤其在 1977 年的《家變》之後。1977 年的九月份收視報告，《家變》觀眾人數突破 2,000,000[150]，而同年十一月的觀眾人數更升達 2,480,000，成為收視之冠（同期麗的收視冠軍節目的觀眾人數為 644,000，佳視的則為 173,000）[151]。此後，翡翠劇場的劇集無論口碑優劣，收視一直不衰。1980 年初的《風雲》，承接《網中人》餘威，觀眾人數高達 3,254,000，獨佔收視鰲頭[152]。緊接推出的《親情》穩守第一，同期晚上八至九播映的中篇劇《山水有相逢》則排名第三[153]。

《風雲》、《親情》當年的口碑不佳，何以收視依然高企？

查 1980 年無綫、麗的兩台的黃金時間節目排陣[154]，翡翠劇場《風雲》、《親情》前半集的對手主要是重播劇集《沈勝衣》、《浣花洗劍錄》或港台電視節目（到六月底更開始重播荷李活舊片），後半集的對手則是新聞報道。晚

---

電視》，第 279 期，1973 年 3 月。
[147]《香港電視》，第 469 期，1976 年 10 月，頁 8。
[148]無綫所公佈的電視節目收視，乃根據「國際市場研究所及雅達信有限公司」進行的電視觀眾調查數字所得。本文所述的收視報告除特別註明外，所列的收視報告俱由這兩家機構負責。
[149]據《香港電視》第 436 期（1976 年 3 月）所列當年一月份的收視報告，「翡翠劇場」排名十六，觀眾人數 1,339,000，而收視冠軍《雙星報喜》則為 1,942,000。翻查電視節目表，當月翡翠劇場播映的是李司棋主演的《春殘》，以及殷巧兒主演的《楊貴妃》。
[150]《香港電視》，第 522 期，1977 年 11 月，頁 15。
[151]《工商日報》，1977 年 12 月 23 日，頁 9。
[152]《成報》，1980 年 4 月 21 日，版 11。
[153]《大公報》，1980 年 5 月 30 日，版 10。
[154]可參閱〈附錄〉之〈1980 年星期一至五兩台黃金時間排陣〉。

上八至九的《山水有相逢》，則要與同日推出的新劇《人在江湖》正面交鋒。

## 《輪流傳》收視不振

及至 8 月 4 日，《輪流傳》上陣。麗的稍作變陣，將新聞報道調前至六點半，與無綫新聞直接對壘，而負責應付《輪》首四星期的，是兒童節目《醒目仔時間》。

在翡翠劇場多年來收視長勝的背景下，人才濟濟的《輪流傳》播放至八月底，整整二十集對付《醒目仔時間》，收視依然不濟。

到底有多不濟？目前還沒發現這四個星期收視報告的報道。要知道無綫一向積極地公佈的收視，都是佳績；若然成績不佳，何必公佈？（當然亦沒有責任或義務公佈。）回顧當年八月的報章及《香港電視》，未發現無綫公佈過收視報告，卻見八月底主角鄭少秋[155]、林嘉華[156]、鄭裕玲[157]及幕後高層劉天賜[158]，相繼被記者問及《輪》收視何以未如理想。

## 《大地恩情》第一集的吸引力

9 月 1 日，麗的《大地恩情》首部曲〈家在珠江〉播映第一集。

相信你看過這一集的話，不管喜歡與否，也難以否認這是相當易看、易消化的電視劇，尤其是相對於力求創新的《輪流傳》而言。

出場人物雖然眾多，但個個性格鮮明，忠奸分明，關係交代清晰，選角入型入格而且表現出色（要挑剔的話岳華、劉志榮、梁淑莊都稍嫌超齡，但超齡問題同樣出現在《輪流傳》），老戲骨如張瑛、李月清、吳回、良鳴固然好得

[155] 《華僑日報》，1980 年 8 月 22 日，第八張頁 2。
[156] 《華僑日報》副刊〈彩色華僑〉第 204 期，1980 年 8 月 24 日，頁 12。
[157] 《工商日報》，1980 年 8 月 31 日，版 9。
[158] 《成報》，1980 年 8 月 26 日，版 8。

沒話説，相對年輕的岳華、劉志榮、余安安、蔡瓊輝、梁淑莊以至童星汪偉都恰如其分。

或者你會詬病這樣的貧窮農村戲有如粵語長片：貧農受富戶欺壓、勢利父親選婿嫌貧愛富、不肖子侄累及全家……但粵語長片哪有這樣的製作規模：整條牛家村外景搭建出來，實感強烈，而且故事鋪排爽快俐落。最後一節的暴雨缺堤戲更屬重本製作，拍出了電視劇少見的磅礴氣勢與劇力，引人入勝。

況且，《大地恩情》不用拉走很多觀眾。只要觀眾之中有比較守舊（或受不了未婚的中學畢業生李司棋為司機鄭少秋暗結珠胎），或喜歡傳統戲劇，公餘時間不想再動腦筋，又願意放棄慣性轉一轉台看看的，十個裏面多了一兩個，就夠了。

所以，説是「狂風掃落葉」、「連根拔起」，未免言重，況且《千王之王》一上場就收回失地[159]；説是催生抽調《輪流傳》的決定，則不無道理。應付《醒目仔時間》尚且未見壓倒勝利，應付開局漂亮的《大地恩情》，難道反而有取勝把握？

## 彼此的收視與生意

9月2日，即首播翌日，麗的聲稱首集《大地恩情》收視率高達45.7%，並隨即在停車場祝捷[160]，麗的高層蕭若元更表示收到消息，無綫將腰斬《輪流傳》[161]。雖然蕭若元不時語出驚人，例如曾揚言邀請東尼寇蒂斯參演《血淚中華》[162]（即後來的《大地恩情》），但這次，所言非虛。

兩台對於收視率其實時有爭議[163]。這45.7%收視率有多準確？就算當日

---

[159] 蕭若元後來承認「千帆並舉」並未取得理想成績，見《工商日報》，1980年9月30日，版9。
[160]《工商日報》，1980年9月3日，版9。
[161]《大公報》，1980年9月3日，版10。
[162]《成報》，1980年3月17日，版6。
[163] 據報無綫曾致函電檢處要求徹查麗的公佈的收視率，見《明報》，1980年9月11日，版20。而

**火線上的全版廣告**
兩台相爭之時，動輒在各家中文報章大灑全版甚至頭版廣告費。麗的既自詡「狂風掃落葉」，沒理由不趁機一壯聲威。這就是麗的在《輪流傳》調播後首個星期一所刊登的全版廣告，當中所述的「暴力血腥」，顯然是為了標籤對手推上火線的《上海灘續集》、《新 C.I.D.》和《千王之王》。1980 年 9 月 8 日《工商日報》。

都難分真與假。但正如今日的潮語所謂「身體最誠實」，我們看見的實際行動是：即使《大地恩情》還未播放第五集，即使《輪》如多年後甘國亮所指被斬時收視達 46 點（現在看來是個多麼可觀的數字）[164]，無綫還是鐵了心，要把《輪》調離七至八的黃金戰線。

另一項實際行動是：9 月 18 日，無綫在多份中文報章刊登頭版廣告宣告收視率[165]，以壯聲勢。晚上七至八《上海灘續集》結局篇的五集，對撼第六至十集氣勢如虹的《大地恩情》，結果取得 78% 的收視。78% 也值得放在頭版廣告宣傳？羅仲炳在 9 月 20 日回應記者提問時表示，在他心目中的理想收視

---

麗的接獲電檢處查詢對外公佈的收視率根據何在，回覆那是基於自設的電話調查，分五組工作人員，以十五分鐘內打出 150 個電話作統計，見《成報》，1980 年 9 月 16 日，版 8。
[164] 翟浩然：〈商業鬥爭犧牲品　《輪流傳》腰斬內幕〉，頁 85。
[165] 至少包括《大公報》、《工商日報》、《明報》、《華僑日報》。

率，應該是「超過百分之八十」的[166]。

收視率不只是一個數字，更是生意指標（無疑也是高層的工作表現指標）。蕭若元在發放《輪》腰斬消息的同時，便指出「為了爭奪八一年以億元計廣告費，『無綫』不會為了保留一個長劇而放棄一大筆廣告收入的」[167]。這與甘國亮多年後指出，由於無綫長年收視固定，「惡到賣埋半年後的光陰」的說法並無衝突。

不過，面對收視與生意壓力，拿着收視率爭取八一年廣告費的，不會只是無綫高層的事，麗的何嘗不用爭取？兩台在九月份激烈交鋒並高唱漂亮收視率的背後，彼此都在爭取來年廣告額，據報八一年將有三億五千萬元投入麗的及無綫兩家電視台[168]。會如何分配投入？當然還看今朝收視。

所以，在金錢面前，其實彼此彼此。

## 劇本、拍攝進度之虛實

英年早逝的《輪流傳》原本陽壽未盡。但縱使放棄治療，也肯定不止享壽28 集。

在無綫宣佈抽調決定的一刻，正要播出《輪》第二十五集。若說當時僅有 3 集存貨供下一個星期播放，太不合情理。無綫官方刊物《香港電視》第 670 期，已刊載了《輪》第二十六至三十集劇情，而抽調《輪》之後發行的第 671 期，或許來不及改版，繼續刊載《輪》第三十一至三十五集的劇情。甘國亮後來在 1982 年的特備節目《螢光幕後》中節錄的《輪》片段，見到五位女主角結伴乘船赴澳門，以及文意與私生子重逢等情節，都與上述所刊載的第三十四集劇情吻合。《輪》主角李琳琳、鄭少秋事後亦不約而同地說[169]，估計已拍了

---

[166] 《成報》，1980 年 9 月 21 日，版 8。
[167] 《大公報》，1980 年 9 月 3 日，版 10。
[168] 《成報》，1980 年 9 月 3 日，版 8。
[169] 李琳琳的說法，見《明報》，1980 年 9 月 12 日，版 16。鄭少秋的說法，見《大公報》，1980 年

40 集。

　　近年，劉天賜與沈西城相繼提出《輪》的劇本進度問題。沈西城撰文指出，《輪》即使編劇團隊精英雲集，但「甘先生直指頭五集劇本寫不出他原意，要自己操刀重寫」[170]。甘國亮確實也曾指出：「第二集的編劇李茜寫得好用心，但不似我的東西，我將她的劇本改到七彩……我要控制整件事，不可能放任每個人想講他自己喜歡講的東西。」[171] 事實上，《輪》首十三集的編劇為甘國亮，而甘也曾在 Facebook 個人網頁上刊登了一張相片，清楚顯示一份份《輪》的劇本，包括第十二集劇本，編劇為「甘國亮」；第三十四集劇本，編劇為「杜良媞」；第四十七集劇本，編劇為「李茜」[172]。劉天賜曾撰文指「檢視已收妥改好的劇本」，發現「存貨供拍的劇本原來少之又少！」[173] 設若他的記憶沒錯，那他與決策層很可能認為在檢視劇本當日，已播映至二十多集，拍也拍了四十集，劇本存貨至少達四十七集，還是「少之又少」。（題外話：有可能把仍然在世的劇本足本面世嗎？）

　　不過，劇集由籌備到拍攝初期進度確實不理想[174]，而且並非純然出於劇本，至少不能忽略鍾玲玲參演五集後辭演的影響。美國產子後趕返香港接替鍾玲玲的森森，6 月 30 日才正式開工[175]，包括重拍鍾的戲份。到了 7 月 9 日，另有報道指鄭裕玲剛拍畢《親情》，還未接到《輪》的通告[176]。但不足一個月後，即《輪》首播當天，鄭裕玲已經拍到當選工展小姐的一幕[177]，那就是第二十五集（即宣佈調播當晚的一集）。你不得不驚歎、讚歎當日台前幕後人員傾

9 月 18 日，版 10。

[170] 沈西城：〈《輪流傳》緣何不傳？〉，《蘋果日報》，2017 年 4 月 2 日。

[171] 翟浩然：〈商業鬥爭犧牲品　《輪流傳》腰斬內幕〉，頁 88。

[172] 甘國亮 Facebook 個人專頁（2018 年 10 月 8 日及 20 日），2018 年 10 月 30 日讀取。

[173] 劉天賜：〈由《輪流傳》到《執到寶》〉，頁 147~153。

[174] 李司棋曾憶述《輪流傳》拍攝過程不順利，見翟浩然：〈李司棋星塵啟示錄〉，頁 97。

[175] 《工商日報》，1980 年 7 月 1 日，頁 9。

[176] 《大公報》，1980 年 7 月 9 日，版 10。

[177] 《大公報》，1980 年 8 月 5 日，版 10；《工商日報》，同日，頁 9。

盡全力追趕進度，卻拍得那麼從容有致。

　　每個喜歡《輪流傳》的觀眾，都會冀盼那些尚未播放的內容，擁有像電影《春光乍洩》裏關淑怡被刪片段的福分，終可重見天日。假如《輪》停止拍攝前，已經大概拍到第四十集的內容，那麼由第二十六集起計逢星期六播放一集，按道理還可讓觀眾收看多十數個星期至差不多 1980 年底。

　　須知道，每集都是台前幕後眾人的心血。

　　可惜，事實是：9 月 17 日，鄭少秋還對記者表示，至今尚未有人交代已經停拍的《輪》將如何處理[178]；9 月 19 日，便有報章刊登甘國亮開拍《執到寶》的消息[179]。同日，甘國亮見記者，透露「聽說無綫再播兩星期」[180]，而結果就是在 9 月 20 日及 27 日兩晚，播畢最後面世的兩集《輪流傳》，一派「除之而後快」的狠勁。

## 如果你是無綫的「鑽石三角」……

　　「鑽石三角」之一的林賜祥，曾就抽調《輪流傳》一事回應記者，表示放棄較弱節目，替上有實力的劇集，是取勝的戰略[181]。

　　怎樣才是「有實力」？

　　假設《輪流傳》煽情也好胡鬧也好，總之拍得很爛，比早前的《風雲》、《親情》口碑還要差，但收視率達 90% 以上。它算是「有實力」嗎？

　　當《輪》仍在籌備階段，甘國亮曾表示，希望能讓多些編導有機會去嘗試搞長劇，因為翡翠劇場佔優勢，不論誰去搞，都一定有觀眾，這正好讓編導們

---

[178] 當時鄭少秋還說無綫的處事手法使他感到心寒，見《明報》，1980 年 9 月 18 日，頁 22；同日《大公報》亦有相類報道，見版 10。

[179] 至少包括《大公報》，1980 年 9 月 19 日，版 10；《工商日報》，同日，頁 9；《明報》，同日，版 12。

[180] 《成報》，1980 年 9 月 18 日，版 8。

[181] 《工商日報》，1980 年 9 月 17 日，版 9。

去歷練一下。不同人選去搞長劇，就有不同的風格，便不會像現在一樣，幾部長劇都是煽情的手法[182]。

及至《輪》播出後收視未如理想，劉天賜仍然強調無綫在該段時間尚據優勢，因此，無綫暫時仍會讓旗下監製或編導盡量發揮創作，希望從多方面去了解觀眾視覺口味[183]。

仗着觀眾「慣性」看無綫翡翠劇場兼對手只是《醒目仔時間》這樣的優勢作新嘗試，合情合理。只不過，翡翠劇場收視中的「慣性」，未如想像中那麼牢不可破。

如果你當年手執無綫生殺大權，你會怎麼想？

《輪流傳》從籌備起一直強調要創新，不要翡翠劇場一貫的煽情。但凡創新都需要付出代價[184]，亦意味着有風險，優勢也有可能守不住。只不過，收了廣告商非常可觀的廣告費，一旦交不出非常可觀的觀眾人數，怎麼交代？

資深導演兼受命趕拍《千王之王》的監製王天林[185]，被問及無綫抽調《輪》會否有失面子時回答，有觀眾就有面，冇觀眾就冇面，電視就是這樣現實[186]。鄭少秋也說，很喜歡《輪》，可是電視台方面以在商言商的態度，又似

---

[182] 《大公報》，1980 年 3 月 27 日，版 10。

[183] 《成報》，1980 年 8 月 26 日，版 8。

[184] 據劉天賜憶述：主要因為甘國亮想創新，過去拍過的情節（罐頭劇情）一概不要，過去常用的場景和氣氛設置也不採用……這些香港懷舊歷史實景一一重現，不過需付出的是花耗大量人力物力財力的代價。假如收視情況良好，公司也樂於多投放資源，可惜《輪流傳》收視不如理想，公司便有戒心了：究竟這是不是一個「無底深潭」？什麼時候才「見底」？收視不如理想，可以忍受多少時間？再需多久才回復「霸主」地位？……簡單來說，即不知何時「可以止血」！
見劉天賜：〈甘國亮創意不凡〉，《明報月刊》，2016 年 1 月號，頁 104~105。所以，說到底，都是收視問題。

[185] 早在同年五月，已有消息指籌備開拍《千王之王》，見《大公報》，1980 年 5 月 16 日，版 10；及至八月下旬《千王之王》便要開拍，見《工商日報》，1980 年 8 月 21 日，頁 9。據王天林兒子王晶後來憶述，當日臨危受命的天林叔其實年事漸高，只負責「壓住班大卡士」，實際執行拍攝的是他和天林叔徒弟杜琪峯，見王晶：〈電視圈一場特大風暴〉，《少年王晶闖江湖》（香港：明報周刊，2011），頁 17~20。

[186] 《大公報》，1980 年 9 月 12 日，版 14。

乎不能不向現實低頭[187]。

但假設把《輪流傳》放在晚一點的時段,例如九至十(而不是七至八這個一般市民剛收工回家以電視撈飯的時段),或者逢週末晚上播放,對風格雅淡細膩的《輪》而言,會不會得到更好的反應?畢竟都拍了 40 集的內容。抑或,哪管它好不好看,收視不好就要撤退?這樣除之而後快,是純粹出於數據分析、廣告商壓力,還是多少出於長勝多年後首遭挫折面子擱不下此等心理因素?

一家商營電視台,以收視率定生死,看來很合理。問題是,香港人似乎都很認同(甚至服從)這樣現實的價值觀。

「創新」是很動人的詞語,很多人都喜歡把它掛在嘴邊。但創新會成功,也會失敗。香港人喜歡成功的創新,沒有雅量、勇氣(甚至撥備)接受失敗的創新。而且,成敗如何衡量?就憑收視率一類僅反映當下成績的量化數據?品牌價值、文化影響力一類的長遠利益,可在考慮之列?

甘國亮在《輪流傳》抽調後接受《香港電視》訪問後說[188]:

> 如果大家都不願花時間去製造或接受突破的機會,那麼,將來電視創作的領域也愈來愈窄了⋯⋯

很可惜,不幸言中。

而且,不限於電視創作。

香港人,捨不得花時間,更捨不得兼看不起失敗。更可悲的是,香港人往往不覺得是弊端。

《輪流傳》停播,難以究竟,也令人惋惜。不過,讓我們反思到甚麼,其實比惋惜更重要。

---

[187] 《成報》,1980 年 9 月 18 日,版 8。
[188] 《香港電視》,第 673 期,1980 年 9 月,頁 10。

## 1980 年之高崗槍擊案

《山水有相逢》首映日有粵語影壇眾星閃耀增輝；本已星光熠熠的《輪流傳》，首映當晚起卻被同台人氣綠葉高崗的愁雲掩蓋光芒。

8 月 4 日晚上接近凌晨時分，無綫電視藝員高崗（原名蘇潭生）駕車至西貢普通道時，疑與三十二歲休班探員鄭沛錕發生爭執，結果高崗被鄭開槍擊斃，終年三十六歲[189]。

邵氏武師出身的高崗，加盟無綫後由次要奸角（如在《強人》、《倚天屠龍記》）演到討好的忠厚要角（與陳齊頌合演《奮鬥》、《女人三十》、《名劍風流》、《發現灣》等儼然成為人氣螢幕情侶），知名度與觀眾緣與日俱增。從案發後無綫職藝員的強烈反應，亦可見高崗在圈中人緣甚佳。周潤發、劉丹、郭鋒等眾多知名藝員四出奔走，為其遺屬籌款兼呼籲公正調查[190]，無綫電視總經理陳慶祥亦致函警務處長要求徹查[191]，而無綫、麗的管理層更放下門戶之見，方便旗下職藝員參與。

警方在案發一天後將案件列為襲警案[192]，令輿論更譁然。學聯、葉錫恩議員成立的香港公義促進會以及不同報章社論相繼提出質疑[193]，包括何以列為「襲警」、休班警員應否佩槍、警員槍械使用指引等。

8 月 12 日高崗出殯，萬人空巷，被認為是繼李小龍之後最轟動的喪禮。靈堂上高懸「沉冤待雪」，無綫停廠並備車接送員工致祭，更有報道指舉殯的紅磡世界殯儀館只收棺木錢，其餘開支免費，以表同情。然而，即使殯儀館與西貢槍擊地點路祭現場均水洩不通，卻有報道指為怕

---

[189] 《成報》，1980 年 8 月 6 日，版 4。
[190] 《成報》，1980 年 8 月 6 日，版 8。
[191] 《明報》，1980 年 8 月 7 日，版 16。
[192] 《成報》，1980 年 8 月 6 日，版 4。
[193] 香港專上學生聯會聲明可見於《明報》，1980 年 8 月 8 日，版 4。香港公義促進會聲明及《大公

引起群情衝動，未見警員駐守，只由殯儀館職員維持秩序，及後群眾太多，始見一隊女警到場維持秩序[194]。

一個二線電視藝員之死轟動如巨星殞落，今天看來依然令人驚訝。電視當日的影響力、威望是如此不容小覷。

至於案件及後的發展，要知道不管在任何時代，即使法治清明，法庭也不一定能還原真相，沉冤未必可雪，公義未必可顯。因此，看得見的公道是多麼的重要，亦因此，《六月雪》故事永遠動人與慰藉人心。（按：案發當日正值農曆六月）

報》相關社論可見於《大公報》，1980 年 8 月 12 日，版 4。
[194]《工商日報》，1980 年 8 月 13 日，頁 8；《華僑日報》，同日，第三張頁 1。

## 《執到寶》記要

《執到寶》首映日的全港戲院廣告，1980年 9 月 29 日《工商日報》。

## 【故事梗概】

　　資深消防員余可年老退休，須與幼子遷出宿舍，於是租下將於半年後拆卸的唐樓單位以緩急；長子與媳婦的居屋尚未交樓，主動遷入同住；次女與丈夫意見不合，亦執意返外家與老父同住。一家人由是在此將逝的空間團圓。豈料單位還住着數十年前遭火劫的一家四口亡魂：老爺、填房、小少爺與年輕女傭。一家忽然同堂自然同住難，四隻鬼又時而搗蛋時而主持公道，令余家怪事、趣事連篇，最終竟令晚輩醒覺要珍惜身邊的一寶，可伯終可老懷安慰。

## 【基本資料】

首播日期及時間：

　　1980 年 9 月 29 日至 10 月 17 日逢星期一至五晚上八時至九時[195]

出品機構：電視廣播有限公司

集　　數：15 集[196]

{台前}[197]

| 演員 | 角色 | 演員 | 角色 |
|------|------|------|------|
| 劉克宣 | 余可 | 馮淬帆 | 阿哥 |
| 黃韻詩 | 阿琴（崔有琴） | 歐陽珮珊 | 阿麗（余麗人） |
| 林子祥 | 阿超 | 甘國亮 | 阿仔 |
| 陳琪琪 | 李莎莉 | 馮志豐 | 聰仔 |
| 黎灼灼 | 狗仔媽 | 鄭少秋 | 黃泉 |

[195] 《香港電視》的電視節目表，第 673~675 期，1980 年 9 月至 10 月。
[196] 按當時的《香港電視》與報章記載《執到寶》應有 15 集，但現時 myTV SUPER 上的《執到寶》只有 14 集。可參閱下述的〈集數之謎〉。而由於集數成疑，此章節不另記述有關集次的資料。
[197] 此劇並無播放角色名單，角色名字大多從對白聽寫而來，用字未必準確。

| 演員 | 角色 | 演員 | 角色 |
|---|---|---|---|
| 鄭少萍 | 琴母 | 韋以茵 | 柴妹 |
| 陳有后 | 琴父 | 葉萍 | 琴雀友 |
| 白文彪 | 姜太公 | 李菁薇 | 姑婆屋鄰居 |
| 阮兆輝 | 搶槓 | 沈殿霞 | 搶槓妻 |
| 李香琴 | 柴姑娘 | 李潔瑩 | 準租客 |
| 徐育宏 | 周實德 | 陳東 | 古成 |
| 何貴林 | 廣告片導演 | 梁頌恩 | 廣告片女主角 |
| 曹濟 | 生果舖老闆 | 焦雄　陳家碧 | 生果舖顧客 |
| 徐威信 | 茶樓樓面 | 羅麗娟 | 趙師奶 |
| 蔡國慶 | 消防幫辦 | 元寶 | 持械匪徒 |
| 陳國權　梁潔芳<br>馬慶生　李青山<br>黎壁光　吳博君 | 警察 | 魯振順　梁潔華<br>許逸華　王靜儀 | 銀行職員 |

{ 幕後 }[198]

監　　製：甘國亮

編　　劇：甘國亮　林奕華　王家衛

編　　導：霍耀良　徐遇安

助理編導：盧庭杰　陳德光　樊國華　鞠覺亮

行政助理：戚其義

資料搜集：陸家雍　周美亮

化　　妝：陳文輝

---

[198] 現時 myTV SUPER 上的《執到寶》只有第一、二集播放完整的職員名單，現據此紀錄並參照 DVD
版本所列名單。編劇名單根據翟浩然：〈甘國亮細說《執到寶》〉，《光與影的集體回憶 VIII》
（香港：明報周刊，2018），頁 196。

髪　　式：徐錦麟　明綺嫻

美術指導：駱敬才

美術主任：梁振強

佈景設計：梁家文

服裝統籌：蔡賢聰

服裝管理：陳韻儀

服裝助理：徐碧棠

電子外勤攝影組：

　　黃有龍　黃仲全　余宏添　鍾煉德

外勤燈光組：張家齊　彭孟里

外景聯絡：梁美賢

劇　　務：呂子奇　成大業　吳漢文
　　　　　郭楚賢　梁錦泉　李兆良

音響效果：吳國華　姜新才　梁羽平
　　　　　關劍鴻

鳴　　謝：西豪茶樓　永亨銀行有限公司

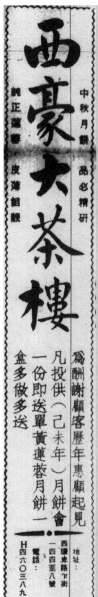

1978 年 9 月 3 日
《華僑日報》。

## 【製作進程】

10 月 2 日出版的《香港電視》第 674 期，記述了《執到寶》的開拍進程。將之與當日報章報道拼合來看，原來會得出有趣的對照。

| 日期 | 《香港電視》第 674 期記載 | 報章報道 |
|---|---|---|
| 9 月 19 日 | 凌晨四時十五分，無綫節目製作部確定開拍《執到寶》。卡士有新加盟的劉克宣、黎灼灼、陳琪琪，加上馮淬帆、林子祥、黃韻詩，並由歐陽珮珊替代需產後調養的狄波拉。無綫亦因原有錄影廠趕拍多個中篇劇，不敷應用，於是租用清水灣片場準備拍攝。 | 多份報章刊載消息，指無綫委派甘國亮開拍《執到寶》，卡士有剛拉攏跳槽無綫的劉克宣，加上林子祥、黃韻詩、黃曼梨、陳琪琪、馮淬帆及一位神秘女星，估計是剛誕下麟兒霆鋒的狄波拉[199]。 |
| 9 月 20 日 | 編劇兼監製甘國亮召開工作會議，向編導、演員及工作人員解釋故事大綱及角色性格，而劇本已完成第一、二集。至下午四時，經歷《輪流傳》調播事件的甘國亮，與新加盟的劉克宣、陳琪琪一同會見記者。 | 有多份報章報道甘國亮在 9 月 19 日會見記者。甘透露《執到寶》是早已籌備的單元劇，故事成形還在《輪流傳》之前，並且否認狄波拉參演，表示不會如此殘忍地要求正在坐月的狄波拉馬上拍戲[200]。其後，另有消息指懷孕多月的馮寶寶，本亦獲邀演《執到寶》的一位初孕少婦，但她以健康理由辭演[201]。<br>（至於選中歐陽珮珊頂替，後來有報道指是馮淬帆向公司推薦，而歐陽珮珊亦因馮的情面才答應接演[202]。） |

| 日期 | 《香港電視》第 674 期記載 | 報章報道 |
|---|---|---|
| 9 月 21 日 | 戲中戰前落成的鬼屋佈景大致完成,參演藝員亦齊集拍攝造型照。 | 多份報章報道 9 月 21 日《執到寶》拍造型照,準備翌日正式開拍,據報出席演員有歐陽珮珊、陳琪琪、黃韻詩、黃曼梨、林子祥、劉克宣、馮淬帆及甘國亮[203]。而在第 673 期《香港電視》一則介紹《執到寶》故事的甘國亮署名文章裏,亦有提及黃曼梨參演[204]。 |
| 9 月 22 日 | 劇組齊集電車總站拍攝第一天外景。 | |
| 9 月 23 日(中秋節) | 劇組先在灣仔拍攝救火外景,然後往九龍拍攝銀行實景。 | 有消息指黎灼灼將會繼劉克宣後跳槽無綫,參演《執到寶》[205]。《成報》披露無綫將提前推出《執到寶》,緊接《新 C.I.D.》在晚上八至九時段播映,而原定推出的《雙葉‧蝴蝶》則押後緊接《執到寶》。甘國亮指《執到寶》昨日(9 月 22 日)才開始第一天外景,翌日方為首天廠景[206]。 |
| 9 月 24 日 | 清水灣片廠正式舉行開鏡儀式,繼而投入錄影。 | |
| 9 月 25 日至 28 日 | 甘國亮一邊拍攝兼參演,一邊寫劇本。 | 多份報章於 9 月 25 日報道開拍多日的《執到寶》,於 9 月 24 日假清水灣片廠舉行開鏡儀式[207]。 |
| 10 月 16 日 | | 《執到寶》煞科[208](10 月 17 日則播出大結局)。 |

---

[203] 《成報》,1980 年 9 月 22 日,版 8;《華僑日報》,同日,第八張頁 2。

[204] 《香港電視》,第 673 期,1980 年 9 月 25 日,頁 12~13。此文亦提及編導陣容有霍耀良、吳小雲、徐遇安,助導陣容有戚其義、盧庭杰、何碧雯、王家衛、鞠覺亮,結果與後來劇集所播放及 DVD 版本的職演員名單有異。

[205] 《大公報》,1980 年 9 月 23 日,版 10。

[206] 《成報》,1980 年 9 月 23 日,版 8。

[207] 《大公報》,1980 年 9 月 25 日,版 10;《成報》,同日,版 8;《明報》,同日,版 16。

[208] 《大公報》,1980 年 10 月 18 日,版 10。

## 【幕後軼事】

✧由於無綫一下子同時開拍多齣劇集，錄影廠不敷應用，於是特別為《執到寶》租用清水灣片廠搭景拍攝[209]。

✧10月3日，有報道指無綫有見《執到寶》反應理想，安排紅星客串以壯聲勢[210]，結果臨時加入客串的是鄭少秋、沈殿霞與阮兆輝。

✧懶惰的阿琴常常遭鬼女傭上身，勤做家務。原來黃韻詩在開鏡當日也曾梳起孖辮以一身女傭打扮亮相，不過這個造型沒有在劇中出現過[211]。

✧武師元寶拍攝外景時，表演鬼上身後的原地跳及翻筋斗動作，不慎頸骨撞地受傷[212]。

---

### 1980年之大大公司槍戰

《執到寶》裏阿麗知悉大大公司槍戰傷及的兩名護衛員，原來就是阿超的同事，嚇得漏夜哭着跑回外家。

其實劇集播映期間，旺角大大百貨公司真的發生械劫槍戰。

10月5日星期日晚上八時許，旺角彌敦道760號大大百貨（即今日聯合廣場所在）正值人流高峰之際，三名悍匪持刀鳴槍械劫正在押解的一百一十萬現款。混亂中警匪雙方鳴槍四響，兩名護衛員、一名匪徒及一名顧客受傷[213]。

阿麗的擔憂着實不無道理。要家庭幸福，看來還是要聽老婆話。

---

[209] 〈執到寶日誌〉，《香港電視》，第 674 期，1980 年 10 月。
[210] 《成報》，1980 年 10 月 3 日，版 8。
[211] 《香港電視》，第 674 期，頁 11。
[212] 《成報》，1980 年 10 月 18 日，版 8。
[213] 《明報》，1980 年 10 月 6 日，版 2。

## 【集數之謎】

現時 myTV Super 上的《執到寶》共 14 集，每集片長相若（大概四十多分鐘），符合一般一小時劇集的幅度（連四節廣告時間即足夠六十分鐘）。但《執》明明是逢星期一至五播映，播足三星期，不是理應合共 15 集嗎？

查 10 月 2 日播出的《執到寶》第四集，只播了四十五分鐘（晚上八時零五分開始，八時四十五分結束，相信連廣告時間計），接着提早播映《歡樂今宵》。無綫初時解釋是當晚《歡樂今宵》要播映的節目太多，於是向《執到寶》借用時間。及後無綫總經理陳慶祥表示，他同意這一集提前十五分鐘結束，是為了在劇情高潮時完結，吸引觀眾下一集追看，亦為了以更多時間宣傳《歡樂今宵》的「倫敦之夜」[214] 云云。

現時 myTV Super 上的《執到寶》可有剪輯過？不如看看另一樁「靈異」事件：一般劇集完結前都會顯示無綫電視商標及「電視廣播有限公司」字樣，並且加上 © 版權符號及以羅馬數字顯示製作年份。第一、二集及結局一集的羅馬數字是 MCMLXXX，即 1980，但第三集至第十三集均明顯是硬生生附加的定格畫面，畫面上的羅馬數字是 MCMLXXXVII，即 1987，那年宣叔早已仙逝，甘國亮也正要離開無綫。而翻查那一年的電視節目表，亦不見曾經重播《執到寶》[215]。

---

[214]《大公報》，1980 年 10 月 4 日，版 14；1980 年 10 月 5 日，版 10。
[215]《華僑日報》〈彩色華僑〉之每週節目表，1987 年逢星期日。

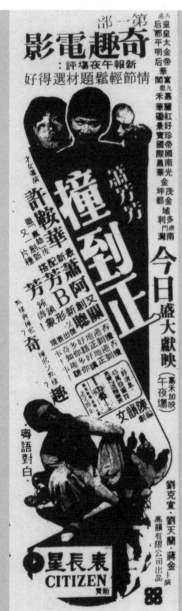

《撞到正》首映日的全港戲院廣告，1980 年 5 月 22 日《工商日報》。

## 【劉克宣演藝簡歷】

劉克宣（1910 年 10 月 2 日～1983 年 1 月 24 日），廣西人，十多歲便加入廣州八和會館「粵劇演員養成所」，成為第一屆畢業生，曾在名伶馬師曾領導的太平劇團擔任第二武生，此後參演逾七十齣粵劇，包括《刁蠻公主戇駙馬》、《苦鳳鶯憐》、《審死官》等名劇。1935 年從影，直至 1970 年，演出逾五百部電影，當中絕大部分為奸角，是香港有數的傑出反派演員，名作包括《花街慈母》（1950）、《臥薪嘗膽》（1955）、《兒心碎母心》（1958）等。《六渡何仙姑》（1950）為首次執導作品，畢生共導六部電影。1970 年起息影數年，至 1978 年復出參演其子劉志榮投資的電影《發財埋便》，1979

年演出麗的電視劇《新變色龍》，開始改演正派角色。1980 年在許鞍華名作
《撞到正》登場後，擔正演出無綫經典電視劇《執到寶》，造就傳奇佳話。此
後繼續演出多齣電影及電視劇。直至 1983 年，因心臟病發溘然長逝，遺作為
尚未完成的無綫電視劇《天降財神》[216]。

## 【劉克宣牽繫的兩齣電影】

　　1980 年是劉克宣演藝生涯最風光的一年。他先在上半年參演了由蕭芳芳
投資兼主演，影壇新銳許鞍華執導的電影《撞到正》，飾演天生陰陽眼的戲班
老倌「生鬼釘」，擺脫昔日窮凶極惡的奸角形象，一新觀眾耳目。而在《撞到
正》上映前夕，宣叔更連同蕭芳芳、鍾鎮濤、鄭孟霞等劇中演員，參加商業二
台主辦的「超級巨星慈善籃球賽」，與年輕世代打成一片，活躍非常[217]。

　　一直有人認為《執到寶》的靈感來自《撞到正》。儘管《撞到正》裏確
實同樣有劉克宣，同樣有奇幻的鬼上身情節，同樣鍾情老香港的民俗趣味，但
《撞到正》着重善惡因果而且風格奇詭炫麗，《執到寶》卻心繫家庭（尤其是
老人）與時代變遷，幽默而溫煦，是截然不同的佳作。説到創作靈感，甘國亮
當年曾提及《執到寶》本是《輪流傳》之前已經籌備的單元劇[218]；當年亦有專
欄文章引述傳聞，指曾有麗的宣傳部人員貪圖免房租，住進灣仔一家待拆的舊
酒店，結果怪事頻生……[219]

　　沒有《撞到正》，一樣可以有《執到寶》；沒有劉克宣，卻不會有《執到
寶》。

　　《輪流傳》忽然調播、停播，催生了《執到寶》。甘國亮有見電影《撞

[216]撮要自余慕雲撰寫的劉克宣介紹，見第十屆香港國際電影節所出版的《粵語文藝片回顧　1950–
　　1969》（香港：市政局，1997），頁 97；另參考《香港電視》的劉克宣專訪，第 675 期，頁 10。
[217]《工商日報》，1980 年 5 月 15 日，頁 9。
[218]《成報》，1980 年 9 月 20 日，版 8。而《香港電視》亦有一篇署名甘國亮的文章，提及這是來自
　　友人舅公的故事，見甘國亮：〈我‧執到寶〉，《香港電視》，第 673 期，1980 年 9 月，頁 13。
[219]《工商晚報》，1980 年 10 月 4 日，頁 2。

到正》中的劉克宣，觀眾十分受落，亦有意讓這位在粵語片年代被定型為奸角的演員擁有新的藝術生命。另一邊廂，宣叔適逢即將約滿麗的，於是把握難得的擔正機會，毅然應邀跳槽無綫擔此大旗，結果匆匆在不足一個月時間趕拍之下，拍出他的從影代表作，成就一代經典[220]。

《執到寶》大受歡迎，搬上銀幕看來順理成章。這個消息由劇集播畢到宣叔去世前時有所聞，宣叔本人亦顯得甚有興致[221]，更有報道指無綫願意將劇集版權免費贈予宣叔[222]。及至 1983 年，宣叔忽然撒手人寰，其子劉志榮表示這個戲純屬為宣叔而拍，因此，亦無謂再拍[223]。

## 【變相主題曲：《苦鳳鶯憐》之〈廟遇〉】

《執到寶》沒有主題曲，卻人人記得「我，姓啊啊啊余」響徹全劇。

劇中可伯也提及過，那就是《苦鳳鶯憐》之〈廟遇〉，或稱〈廟遇訴情〉。

1924 年，年僅二十四歲的馬師曾，參演廣州人壽年劇團新戲《苦鳳鶯憐》，並且由原本獲派的姦夫閒角，爭取到一晚機會演出要角——義丐余俠魂。馬師曾把握機會，自撰〈廟遇〉唱詞，還以廣州西關觀音大巷小販叫賣檸檬時沙啞卻咬字清晰的聲音為靈感，自創「檸檬喉」，結果此新穎唱腔一唱而紅，欲罷不能。這種獨特唱腔，從此成為飲譽省港澳數十年的「馬腔」，亦因余俠魂的乞丐身份而稱之為「乞兒腔」[224]。馬師曾隨之平步天王路，而〈廟

---

[220] 有關劉克宣參演《執到寶》的幕後過程，可參閱翟浩然：〈商業鬥爭犧牲品　《輪流傳》腰斬內幕〉，頁 88~89，及翟浩然：〈甘國亮細説《執到寶》〉，頁 192~205；亦可參閱劉克宣媳婦梁淑莊的憶述，見翟浩然：〈劉志榮梁淑莊鐵血効忠〉，《光與影的集體回憶 V》（香港：明報周刊，2015），頁 27~28。

[221] 可參閱例子如《華僑日報》，1981 年 1 月 13 日，第六張頁 2；《工商日報》，1982 年 11 月 30 日，頁 9。

[222] 《工商日報》，1982 年 8 月 21 日，頁 9。

[223] 《工商日報》，1983 年 2 月 22 日，頁 9。

[224] 馬鼎昌：《馬師曾與紅線女》（上冊）（香港：三聯書店（香港），2016），頁 29。

遇〉亦往往被稱為〈余俠魂訴情〉[225]。

多經典的流行音樂，始終會在大眾記憶中褪色。然而誰會想到，〈廟遇〉面世逾半世紀，馬師曾辭世十六年後，一齣電視劇讓此經典名曲重生，而領唱人物，就是 1941 年電影《苦鳳鶯憐》[226] 的參演者，亦是馬師曾「太平劇團」的第二武生，劉克宣。此後，市面上推出收錄此曲的復刻唱片，也不忘標記着「《執到寶》」或「我個老豆姓……余……」，以資樂迷識認[227]。

**三個人的執到寶**
林子祥這張在 1980 年下旬推出的《一個人》大碟，除了收錄大熱的〈在水中央〉，還有一首由他作曲，鄭國江填詞的〈執到寶〉，並且邀得劉克宣與歐陽珮珊拍攝 MV，不過此曲並非劇集歌曲，在劇集裏是聽不到的。林子祥《一個人》黑膠大碟，筆者藏品。

---

[225] 關於這段戲的各方述說，曾出現〈廟遇〉、〈廟遇訴情〉、〈余俠魂訴情〉等名稱。現根據可伯（即劉克宣）的親述，以及《紅線女演出劇本選集》（廣州：廣州出版社，1998）第 21 頁所載，稱此段戲為〈廟遇〉。

[226] 此片因戰事延至 1947 年才公映，見《馬師曾與紅線女》（上冊），頁 70。

[227] 例如香港百利唱片 1992 年推出的《粵劇丑生名曲選——余俠魂訴情》。

## 【《執到寶》曲目備忘】

| | 劇中人演繹 | 原曲資料 |
|---|---|---|
| 可伯及鬼老爺皆唱的粵曲 | 「我，姓啊啊啊余……」 | 馬師曾《苦鳳鶯憐》之〈廟遇〉，馬師曾撰詞，1924 年廣州人壽年劇團首演劇目。 |
| 可伯所唱的粵曲 | 「悲來偷偷暗中偷自憐，我是個可憐人，可憐……」 | 馬師曾、譚蘭卿《怕聽銷魂曲》，馬師曾撰詞，1934 年香港太平劇團首演劇目[228]。 |
| | 「人何能萬歲，做完又託生，老天最弄人……」 | 馬師曾、譚蘭卿《摩登女招夫》，最遲於 1939 年面世[229]。 |
| 鬼老爺所唱的粵曲 | 阿琴念白：「先王御賜黃金鐗……」 | 馬師曾、上海妹《刁蠻公主戇駙馬》，1933 年香港太平劇團首演劇目[230]。 |
| | 阿哥唱：「快快跪到我跟前……」 | |

**延伸筆記：《刁蠻公主戇駙馬》**

　　面世八十多年的《刁蠻公主戇駙馬》，歷久彌新，版本無數。夥拍馬師曾首演刁蠻公主的，很可能是男花旦李豔秋或袁是我[231]。現時一闋在網上流傳的《刁蠻公主戇駙馬》錄音，由 1933 年秋天才加入太平劇團的名旦上海妹[232]，與馬師曾搭檔演繹，最遲於 1951 年面世[233]，相信是現存最早期的版本。而在 1943 年 7 月，馬師曾帶領的勝利劇團在廣東肇慶開鑼，並為新進正印花旦紅線女改編了《刁蠻公主戇駙馬》，以切合她的聲綫唱腔[234]。從此，此劇成為馬紅其中一齣名劇。但馬紅 1948 年主演的電影《刁蠻宮主》卻是時裝馴悍喜劇，沒有將原裝粵劇搬上銀幕。搬上銀幕的任務結果在 1957 年由任劍輝、白雪仙完成，造就出賞心悅目的改編名片《宮主刁蠻駙馬驕》。

　　及至 1980 年 6 月，紅線女為「省港紅伶大會串」再踏香港舞台，聯袂梁醒波重演《刁蠻公主戇駙馬》。《執到寶》的鬼老爺身為大戲迷，又豪爽大方，當年想必也曾不惜腰間錢欣賞過兩位大老倌全盛期的風采。但即使數十年後他倆再奏出寶刀，一代名角的壓場光芒依然不減。女姐精細俐落的唱腔功架，波叔的老練火候與只此一家的幽默感，帶動全場，相信鬼老爺看見也不禁用官話高呼：「好！」據說這是波叔最後一次踏台板演出，彌足珍貴。

| 劇中人演繹 | | 原曲資料 |
|---|---|---|
| 鬼老爺所唱的粵曲 | 阿琴念白：「你也看見半邊明月……」 | 馬師曾《搜書院》之〈步月抒懷〉，楊子靜、莫汝誠、林仙根編劇，1956 年廣州首演。 |
| 鬼女傭所唱的粵曲 | 阿琴唱：「我是個寒門嘅弱女……」 | 紅線女、李飛龍《搜書院》之〈初遇訴情〉，楊子靜、莫汝誠、林仙根編劇，1956 年廣州首演。 |

**延伸筆記：《搜書院》**

　　馬師曾、紅線女離港歸國後推出的《搜書院》，五十年代中後期轟動省港澳，兩人巨星地位仍然穩如泰山。1956 年 4 月在廣州首演之後，同年 6 月在上海攝製電影版並於年底在內地公映，1957 年 10 月 2 日在香港公映，賣座鼎盛[235]。

　　《執到寶》的鬼老爺與鬼女傭對《搜書院》耳熟能詳，很可能欣賞過此劇後才遭祝融之災，否則，他們做鬼也緊貼欣賞馬紅新作，也實在是令人拜服的忠實戲迷。

---

[228] 馬鼎昌：《馬師曾與紅線女》（上冊），頁 57。按《香港粵語唱片收藏指南——粵劇粵曲歌壇二十至八十年代》所載，馬師曾、譚蘭卿所唱的《怕聽銷魂曲》，曾先後由歌林唱片（編號 49602 A-D，香港電台存檔年份：1937）及和聲唱片（編號 WL169，香港電台存檔年份：1961）推出唱片，見頁 196~197。未知是否收錄同一版本。本書參考的是和聲唱片的版本。

[229] 按香港電影資料館之香港電影檢索所載，電影《摩登女招夫》於 1939 年 1 月 29 日公映，馬師曾、譚蘭卿主演（資料與馬鼎昌：《馬師曾與紅線女》吻合），改編自舞台著名喜劇，很可能同屬太平劇團劇目，惟現時未見更詳盡文字佐證。此外，目前網上流傳馬師曾、譚蘭卿所唱的《摩登女招夫》，版本不詳，有可能來自歌林唱片出品的唱片（編號 49730 A-D，香港電台存檔年份：1948），見《香港粵語唱片收藏指南——粵劇粵曲歌壇二十至八十年代》，頁 196。

[230] 馬鼎昌：《馬師曾與紅線女》（上冊），頁 55。

[231] 同上。

[232] 同上。

[233] 網上流傳馬師曾、上海妹所唱的《刁蠻公主戇駙馬》，版本不詳，有可能來自捷利唱片出品的唱片（編號 CM1029-30 A-B，香港電台存檔年份：1951），見《香港粵語唱片收藏指南——粵劇粵曲歌壇二十至八十年代》，頁 196。

[234] 馬鼎昌：《馬師曾與紅線女》（上冊），頁 82。

[235] 同上，頁 225、227、228、232。

| 劇中人演繹 | | 原曲資料 |
|---|---|---|
| 鬼填房所唱的國語時代曲 | 阿琴唱：「假惺惺……」 | 白光〈假正經〉，金鋼（即黎錦光）作曲，葉逸芳作詞，1948 年電影《六二六間諜網》插曲[236]。 |
| | 阿琴唱：「我要你……」 | 白虹〈我要你〉，陳昌壽（即陳歌辛）曲詞，1944 年電影《美人關》插曲[237]。 |
| | 阿琴唱：「如果沒有你……」 | 白光〈如果沒有你〉，莊宏（即嚴折西）作曲，陸麗（亦即嚴折西）作詞，1948 年電影《柳浪聞鶯》插曲[238]。 |
| | 阿琴唱：「我等着你回來……」 | 白光〈等着你回來〉，陳瑞作曲，嚴寬（即嚴折西）作詞，1948 年發行[239]。 |
| | 阿麗唱：「窗外海連天……」 | 白光〈桃李爭春〉，陳昌壽作曲，李雋青作詞，1943 年電影《桃李爭春》主題曲[240]。 |

**延伸筆記：白光與〈我要你〉**

《執到寶》的鬼填房特別愛唱白光，其實也只有白光最配合鬼填房的煙視媚行。四、五十年代多好，容得下白光這樣由長相到戲路到歌聲都異於典型的女星走紅，而且唱得再放浪，演得再離經叛道，她就是紅遍上海歌壇。往後一樣以磁性嗓子見稱的歌后如潘秀瓊（且聽她重唱白光的成名作〈桃李爭春〉），或以〈戀之火〉投身樂壇並且早期譽稱「小白光」的徐小鳳（且聽她一再重唱的〈戀之火〉），歌聲同樣韻味悠長，只是由浪漫冶蕩變為落落大方，味道終究不是那回事。年輕時艷麗而慵懶的葉楓，反而由聲線、唱腔到意態神韻都最接近白光（她甚至推出過《魂縈舊夢》全碟重唱白光名作），不過她成熟後雍容端麗，不像白光，一輩子柔媚到底（可參看她晚年出席第十七屆十大中文金曲頒獎音樂會）。

甜美的白虹本來不似是鬼填房的喜好，不過當年的〈我要你〉實在太紅，而且詞意開門見山：「我要你，伴在我身邊……夜長漫漫……只有你能，來給我一點溫暖。」其實比〈假正經〉的「想愛我，要愛我，你就痛快地表表明」更爽快直接，難怪深得不拘小節的鬼填房歡心，也難怪鬼填房眼見忸怩的阿麗，會忍不住走上她的身幫幫她（或戲弄她）。

[236] 陳鋼主編：《上海老歌名典》（上海：上海辭書出版社，2002），頁 325。
[237] 同上，頁 160。
[238] 同上，頁 83~84。
[239] 同上，頁 146。
[240] 同上，頁 179。

# 後記

## 電視文化研究不易

　　近年，無綫電視與亞洲電視（前身「麗的電視」）昔日劇集，獲得重新發行影碟，而無綫電視亦透過之前的 GOTV 網站或目前的 myTV SUPER（網站及應用程式），以收費形式播放兩台舊作，為電視文化研究提供珍貴素材。然而，不是你願意付費，就甚麼舊作都看得到。想從事相關研究，困難依然甚多。

　　香港電視劇自誕生以來，不曾遭逢戰亂，但早年的作品似乎缺失嚴重，例如號稱無綫首部長篇連續劇的《夢斷情天》，這麼重要的劇集，這麼重要的里程碑，就一直只見劇照流傳。哪怕只有數分鐘的片段可以看看嗎？在下還未有福分看到。在 GOTV 網站運作期間，網站上列出 1967~69 年（即六七暴動後開台的首三年）四齣電視劇：《太平山下》、《夢斷情天》、《本姑娘》、《法網難逃》俱為「不日上架」，即未能提供用戶收看，而當時 GOTV 架上的甘國亮劇作亦只得寥寥數齣（包括 1976 年僅得一集的林良蕙版《甜姐兒》及 1979 年的馮淬帆、鄭少秋版《難兄難弟》），沒有《山水有相逢》，而本來在架上的《輪流傳》與《執到寶》，在下於 2016 年 3 月 24 日想再看時，忽然發現已變成「不日上架」，無法再度重閱。GOTV 網站在 2017 年 6月 1 日結束後，myTV SUPER 可讓你看到更多電視劇舊作，《山水有相逢》、《輪流傳》、《執到寶》俱在架上了，連不少麗的和佳視的舊作都可以看到，不過，輪到上述的《甜姐兒》和《難兄難弟》[1] 不見了，前期的劇作亦大多仍是芳蹤杳然。

　　這些未在架上（或曾被列為「不日上架」）的舊作，去了哪裏？

---

[1] 《難兄難弟》延至 2020 年再於 myTV SUPER 重新上架。

是否如甘國亮所言，其母帶已遭清洗，或另有失傳原因[2]，在下曾向無綫電視查詢，但不獲確切回應[3]（在下也曾向教育局、廉政公署、香港電台查詢資料，卻獲得認真、詳細的回覆，非常感謝）。而即使已上架的，正如前述，也可能隨時下架。

在這樣情況下，購入影碟本可確保隨時重閱以便研究。然而，無綫電視發行的電視劇影碟，並非原汁原味的逐集錄製，而是經過重新剪輯[4]，甚至會添加背景音樂[5]。須知每集的起承轉合，每秒的劇集聲影內容，不管成績優劣，都可以是製作人的心血。這樣刪剪與改動，既不尊重製作人，對後學研究亦不無影響。

香港電影業幸得香港電影資料館，致力蒐羅並提供嚴謹的研究資料，香港電視業卻仍未見任何權威的資料庫可供研究之用，當然，亦未見電視業界有志

---

[2] 甘國亮曾寫道：一九八二年我在港視從製作部調往節目部門，憑藉權力搞個回顧節目《螢光幕後》，大條道理將片庫起底。誰料晴天霹靂，理應存檔的節目，數以百計，經已由某高層簽字將母帶清洗。在下最為人指鬼五馬六之《淡入淡出》、《人間世外》、《瑪麗關七七》等劇集，早就進軍瑤池。連好些當年的新浪潮導演之《CID》、《七女性》片集，亦無一倖免。
見甘國亮：〈千古罪人俱樂部〉，《解你個構》，頁 114。幸而，及至 2020 年，《C.I.D.》、《七女性》，以及《人間世外》的〈小兄妹〉一集，終於在 myTV SUPER 復見天日，只可惜其他劇作依然未見蹤影。

[3] 在下曾於 2016 年 3 月 21 日以嶺南大學碩士生身份電郵至 mytv@cs.tvb.com，查詢《山水有相逢》的上架日期，僅即日獲得 myTV 客戶服務部回覆如下：就　閣下查詢之 GOTV 有關事宜，我們已把　閣下之電郵個案通知 GOTV 盡快回覆。　閣下亦可登入 <http://gotv.tvb.com/about/> 然後再點擊「聯絡我們」一欄，透過熱線電話:(+852)22196822 或電郵直接聯絡 GOTV。感謝閣下支持 myTV，祝生活愉快！
在下於 2016 年 4 月 12 日再以嶺南大學碩士生身份電郵至 TVB.COM（info@tvb.com），更詳細地查詢《山》等三劇在影碟上遭剪輯及 GOTV 上三劇何時上架等，以便學術研究之用，結果翌日獲得 GOTV 客戶服務部回覆：GOTV 推出時已有超過一萬集的精選節目供用戶欣賞，我們會進一步增加節目，務求令 GOTV 內容更加豐富及使用戶能有足夠時間隨時欣賞喜愛的節目，而部份節目會於觀看日期完結後下架。至於 2016 年的內容安排，我們將上載更多節目，敬請密切留意。

[4] 例如《山水有相逢》DVD，把原來十集剪輯成六集；原本第七集臨盆在即的梅妹，與梅劍仙各自披上皮草在劍仙家中正面交鋒的重頭戲，在 DVD 裏就慘遭分割於第四及第五集出現。

[5] 例如《山水有相逢》DVD 每集結尾都另配音樂，而且不是用上主題音樂〈聞雞起舞〉；《執到寶》DVD 第一集阿琴與阿仔分別首遭鬼上身的戲份，只要與 myTV SUPER app 上的版本對照，就會發現影碟版本加上狀似氣氛迷離的背景音樂，而這些「迷離」配樂，瀰漫在全套《執到寶》DVD。

推動。即使資料來自隸屬無綫電視的機構如 GOTV 網站及 myTV SUPER 顯示的資料，竟也可能失實[6]，因此必需按集細閱職演員名單，資料才較為真確。

電視的影響力，即使較諸七、八十年代已今非昔比，但無可否認，依然既深且廣，理應值得學術界關注、監察及研究的對象。無綫電視雄踞香港電視業逾半世紀，獲取龐大利益與聲望，在理所當然地維護商業利益以外，對於學術研究，或簡單至提供準確資料，抱持甚麼態度？在下微不足道，但不妨也參看 2015 年底「粵語片研究會」臨時取消《繾戀回夢、天涯相思──苗金鳳電視特輯暨座談會》事件[7]，以及視評人游大東對 2018 年藍潔瑛逝世後無綫處理手法的評論[8]。

人貴自重。如果還是那句「在商言商」，無關盈利或發牌條例要求的事情就沒有責任去做，確實無可厚非。這樣的話，更高層次的台格，甚至風骨（那倒真的有可能影響盈利、發牌／存在），看來就不必再深究了。一間機構如是，一個行業，一個社會也如是。

---

[6] 例如甘國亮另一劇作《第三類房客》，GOTV 網站列出鄧偉雄出任編審，但從 myTV SUPER app 上的每集播出的職演員名單上卻沒有鄧偉雄，更不設編審一職，只見由鈴西、尹懷文、岸西及甘國亮擔任「編劇」。見 GOTV 網站，2017 年 5 月 13 日讀取。又例如，1978 年繆騫人版的《甜姐兒》，myTV SUPER app 顯示的演員名單上出現了僅客串一集的任達華和張國強，而幾乎集集有份的盧大偉和徐育宏則不見蹤影。這到底出於錯誤抑或跟紅頂白，不得而知。見 myTV SUPER app 的《甜姐兒》介紹，2019 年 5 月 5 日讀取。

[7] 香港粵語片研究會曾擬於 2015 年 12 月 19 日舉辦名為《繾戀回夢、天涯相思──苗金鳳電視特輯暨座談會》，除了放映《七女性》、《十三之殺妻》兩部電視劇，更邀得苗金鳳小姐出席研討。可惜在舉辦前夕，該會突然宣布「收到 TVB 來信，因版權問題，無法放映」，致使座談會臨時取消，見香港粵語片研究會 Facebook 專頁 2015 年 12 月 18 日貼文，同日讀取。

[8] 游大東的評論節錄：當所有需要撰寫藍潔瑛逝世新聞及相關報道的本地傳媒工作者，需要在互聯網的大海上，尋找各式各樣的舊資料和相片時，作為擁有最完備資料庫的無綫卻沒有任何動靜……新聞完結前，播報藍潔瑛逝世的消息，記者黃德藍負責旁述（VO）和撰稿，幾乎全部都以昔日藍潔瑛在無綫主持和拍劇的珍貴畫面……是哪個節目，哪年播出，沒有表白……
見游大東：〈藍潔瑛逝世生前演出珍貴片段曝光〉，游大東【鴻鵠誌─影視筆記】Facebook 專頁，2018 年 11 月 4 日，同日讀取。

## 1980 年之麥樂倫疑案

香港同志研究不能忽略 1980 年，肇因是麥樂倫。

1 月 15 日，外籍警務督察麥樂倫（John MacLennan）在何文田山道公務員宿舍身中五彈身亡。3 月 12 日，死因庭裁定死因不明，並建議 I) 檢討有關對於警務人員之檢控方法；II) 修訂本港之同性戀法例，最低限度與英國法律看齊[9]。《大公報》報道此裁定時預言「可能掀起另一場關於本港同性戀法例的辯論戰」[10]，結果言中。5 月 23 日，時任律政司祈理士沒有跟隨死因庭裁決，宣稱麥樂倫死於自殺，同時表示將同性戀法例提交新成立的法律改革委員會研究[11]。此後輿情更烈，包括質疑一個人能否自轟五槍，終於祈理士在 7 月 9 日委派時任按察司楊鐵樑，領導專責委員會調查麥樂倫案[12]。

筆者在研究甘國亮 1980 年劇作時，翻閱當時一整年出版的多份報章，注意力本來不在不相干的麥樂倫案之上。然而，即使不加注意，但久而久之，忽然驚覺怎麼關於麥樂倫案以及同性戀的報道與議論，老是常出現？由案發到成立調查委員會後的漫長聆訊，事件一直發酵，令當時社會對同性戀議題的印象，無可避免地沾染了血紅與髒黑（由律政司斷定麥樂倫自轟五槍所引發的政治黑幕與謀殺疑雲）[13] 以及另類黃色（由麥樂倫的同性戀身份疑竇，到巨細無遺地報道調查委員會上男妓供詞藉以窺視香港異色淫業）[14]。此外，好些當年的社會賢達、心理學家發表的

---

9 《華僑日報》，1980 年 3 月 13 日，第三張頁 1。
10 《大公報》，1980 年 3 月 13 日，版 5。
11 《華僑日報》，1980 年 5 月 24 日，第三張頁 1。
12 《華僑日報》，1980 年 7 月 10 日，第二張頁 1。
13 例如《華僑日報》，1980 年 6 月 18 日，第三張頁 4。
14 例如《工商日報》，1980 年 10 月 1 日，頁 5；《華僑日報》，1980 年 10 月 31 日，第七張頁 1。

言論[15]，以及許多對同性戀的報道與報章評論[16]，其內容之不實與偏頗，今天看來跡近匪夷所思，而且，篇幅之多之詳盡，恍如有幕後勢力在策動輿論攻勢。

對照今日，或許猶幸香港這個相對保守（落後？）的國際大都會，在接近四十年後畢竟有些許進步（至少今日再保守的人都不敢公然發表罔顧事實的歧視言論）。但想深一層，今日社會上某些根深柢固的落伍、謬誤觀念，也許正是源於昔日無數錯誤的負面論述的潛移默化。

據說《輪流傳》計劃中，文意與盧正的私生子會淪為男妓。如果當日電視上出現他接待外籍警司一幕，碰巧趕及十月份調查委員會傳召男妓上庭作供，未知當日社會有何反響？若放諸今日，社會又會有多大進步？

---

[15] 例如陳立僑醫生在香港西區獅子會演講抨擊同性戀不堪入目，見《華僑日報》，1980 年 8 月 24 日，第三張頁 4。又例如引述臺灣心理學家鮑家聰把同性戀原因歸納為職業原因（生活所迫）、戀母或報復女性、生理原因如體內分泌變化導致不正常、環境原因（所在地流行同性戀），見《華僑日報》，1980 年 4 月 24 日，第一張頁 3。

[16] 例如《星島日報》在 1980 年 10 月 25 日報道巴黎的同性戀者抗議，題為〈令人『作嘔』的無理示威〉，見版 4；性質好比《成報》社評的「短評」，在同年 8 月 16 日題為〈同性戀禽獸不如〉，見版 4；《華僑日報》在同年 7 月 30 日的「小評」中指出「同性戀究竟乃違反常情的病態行為，為禮教所不恥（齒）」，認為大多數人採取任由同性戀者「自生自滅」的態度，見第二張頁 1。

## 鳴謝

學梅妹話齋：「受人恩惠千年記，得人花戴萬年香。」這份筆記之所以能夠公諸同好，皆因有幸出路遇貴人。

這份筆記源自在下於嶺南大學中文系的碩士論文。承蒙論文指導老師黃淑嫻教授提攜與指正，以及嶺南大學中文系各位師長教導，不勝銘感。

為了解香港的電視劇製作，在下也曾請教於香港演藝學院電影電視學院前院長葉健行（舒琪）先生，以及無綫電視資深編導冼燕芳小姐，非常感謝。

在這段進修路上及撰寫筆記的過程中，多得許多師長、前輩、友好與機構幫忙，謹此致謝：

朱耀偉博士

李泳申小姐

李淑莊小姐

李鎮華先生

阮志偉博士

冼耀華先生

邱雅麗小姐

梁志光先生

陳自成先生

陳國宜先生

陳龔偉瑩女士

馮漢釗先生

鄭巧端小姐

繁運隆先生

黑白灰藍 Facebook 專頁

香港大學圖書館

香港電台機構傳訊及節目標準組

香港電影資料館資源中心

教育局課程發展處

廉政公署社區關係處

還有，謹向是次筆記目標劇作的主腦甘國亮先生，致以由衷的謝意與敬意。這不僅在於甘先生願意撥冗提點，更在於甘先生的劇作是如此迷人，越看越覺精采不盡。香港和樂昇平的 1980 年，因為有《山水有相逢》、《輪流傳》、《執到寶》而平添燦爛。香港的電視劇，因為有甘先生的創作而別具異采。

最後，請讓我衷心多謝我的家人。除了疼愛與照顧，還多得他們就是甘先生的忠實觀眾。他們邊欣賞邊導賞，帶引我從小見識好戲。

# 附錄

## 1980 年星期一至五兩台黃金時間排陣

| 週次 (星期一日期) | 頻道 | 星期 | 晚上 6:30~7:00 | 晚上 7:00~7:30 | 晚上 7:30~8:00 | 晚上 8:00~9:00 | 晚上 9:00~10:00 |
|---|---|---|---|---|---|---|---|
| 1 (31/12) | 翡翠台 | 一至五 | 新聞報道 | 網中人 | | 名劍風流 | 歡樂今宵 |
| | 麗的中文台 | 一至五 | (兒童節目) | 銀河鐵道 | 新聞報道 | 怒劍鳴 | 大白鯊 |
| 2 (7/1) | 翡翠台 | 一至五 | 新聞報道 | 網中人 | | 名劍風流 | 歡樂今宵 |
| | 麗的中文台 | 一至五 | 醒目仔時間+點指兵兵 | | 新聞報道 | 怒劍鳴 | 大白鯊 |
| 3 (14/1) | 翡翠台 | 一至五 | 新聞報道 | 網中人 | | 名劍風流 | 歡樂今宵 |
| | 麗的中文台 | 一至五 | 醒目仔時間+點指兵兵 | | 風雲 | 怒劍鳴 | 大白鯊 |
| 4 (21/1) | 翡翠台 | 一至五 | 新聞報道 | | 風雲 | 名劍風流 | 歡樂今宵 |
| | 麗的中文台 | 一至五 | 新聞報道 | (重播) 沉勝衣 | | 怒劍鳴 | 大白鯊 |
| 5 (28/1) | 麗的中文台 | 一 | (重播) | 沉勝衣 | 新聞報道 | 怒劍鳴 | 大白鯊 |
| | | 二 | 小時候精選* | 百合花* | | | |
| | | 三 | 獅子山下精選* | | | | |
| | | 四 | 屋簷下* | 執法者* | | | |
| | | 五 | (重播) 浣花洗劍錄 | | | | |
| 6 (4/2) | 翡翠台 | 一至五 | 新聞報道 | (重播) 沉勝衣 | 風雲 | 離別鉤 | 歡樂今宵 |
| | 麗的中文台 | 一 | 新聞報道 | (重播) 沉勝衣 | | 浮生六劫 | 怒劍鳴 |
| | | 二 | 小時候精選* | 百合花* | | | |

| 集數 (日期) | 電視台 | 日 | 獅子山下精選* | 新聞報道 | 浮生六劫 | 怒劍鳴 |
|---|---|---|---|---|---|---|
| 6 (4/2) | 麗的中文台 | 三 | 獅子山下精選* | 新聞報道 | 浮生六劫 | 怒劍鳴 |
| | | 四 | 屋簷下* / 執法者* | | | |
| | | 五 | (重播) 浣花洗劍錄 | | | |
| 7 (11/2) | 翡翠台 | 一至五 | 新聞報道 | 風雲 | 離別鈎 | 歡樂今宵 |
| | 麗的中文台 | 一 | (重播) 沈勝衣 | 新聞報道 | 浮生六劫 | 怒劍鳴 |
| | | 二 | 小時候精選* / 百合花* | | | |
| | | 三 | 獅子山下精選* | | | |
| | | 四 | 屋簷下* / 執法者* | | | |
| | | 五 | (重播) 浣花洗劍錄 | | | |
| 8 (18/2) | 翡翠台 | 一至五 | 新聞報道 | 風雲 | 鹽梟 | 歡樂今宵 |
| | 麗的中文台 | 一 | (重播) 沈勝衣 | 新聞報道 | 浮生六劫 | 怒劍鳴 |
| | | 二 | 小時候精選* / 百合花* | | | |
| | | 三 | 獅子山下精選* | | | |
| | | 四 | 屋簷下* / 執法者* | | | |
| | | 五 | (重播) 浣花洗劍錄 | | | |
| 9 (25/2) | 翡翠台 | 一至五 | 新聞報道 | 風雲 | 鹽梟 | 歡樂今宵 |
| | 麗的中文台 | 一 | (重播) 沈勝衣 | 新聞報道 | 浮生六劫 | 怒劍鳴 |
| | | 二 | 小時候精選* / 百合花* | | | |
| | | 三 | 獅子山下精選* | | | |
| | | 四 | 屋簷下* / 執法者* | | | |
| | | 五 | (重播) 浣花洗劍錄 | | | |
| 10 (3/3) | 翡翠台 | 一至五 | 新聞報道 | 風雲 | 鹽梟 | 歡樂今宵 |
| | 麗的中文台 | 一 | (重播) 沈勝衣 | 新聞報道 | 浮生六劫 | 怒劍鳴 |
| | | 二 | 百合花* / 小時候精選* | | | |

| 週次（星期一日期） | 頻道 | 星期 | 晚上 6:30~7:00 | 晚上 7:00~7:30 | 晚上 7:30~8:00 | 晚上 8:00~9:00 | 晚上 9:00~10:00 |
|---|---|---|---|---|---|---|---|
| 10 (3/3) | 麗的中文台 | 三 | 獅子山下精選* | | 新聞報道 | 浮生六劫 | 怒劍鳴 |
| | | 四 | | 執法者* | | | |
| | | 五 | (重播) | 浣花洗劍錄 | | | |
| | 翡翠台 | 一至五 | 新聞報道 | | 風雲 | 上海灘 | 歡樂今宵 |
| 11 (10/3) | 麗的中文台 | 一 | (重播) | 沈勝衣 | 新聞報道 | 浮生六劫 | 怒劍鳴 |
| | | 二 | 小時候精選* | 百合花* | | | |
| | | 三 | 獅子山下精選* | | | | |
| | | 四 | 屋簷下* | 執法者* | | | |
| | | 五 | (重播) | 浣花洗劍錄 | | | |
| 12 (17/3) | 翡翠台 | 一至五 | 新聞報道 | | 風雲 | 上海灘 | 歡樂今宵 |
| | 麗的中文台 | 一 | (重播) | 沈勝衣 | 新聞報道 | 浮生六劫 | 怒劍鳴 |
| | | 二 | 小時候精選* | 百合花* | | | |
| | | 三 | 獅子山下精選* | | | | |
| | | 四 | 屋簷下* | 執法者* | | | |
| | | 五 | (重播) | 浣花洗劍錄 | | | |
| 13 (24/3) | 翡翠台 | 一至五 | 新聞報道 | | 風雲 | 上海灘 | 歡樂今宵 |
| | 麗的中文台 | 一 | (重播) | 沈勝衣 | 新聞報道 | 浮生六劫 | 湖海爭霸錄 |
| | | 二 | 小時候精選* | 百合花* | | | |
| | | 三 | 獅子山下精選* | | | | |
| | | 四 | 屋簷下* | 執法者* | | | |
| | | 五 | (重播) | 浣花洗劍錄 | | | |
| 14 (31/3) | 翡翠台 | 一至五 | 新聞報道 | | 風雲 | 上海灘 | 歡樂今宵 |

| 週次（日期） | 電視台 | 星期 | 節目 | | | | |
|---|---|---|---|---|---|---|---|
| 14 (31/3) | 麗的中文台 | 一 | （重播）沈勝衣 | | 新聞報道 | 浮生六劫 | 湖海爭霸錄 |
| | | 二 | 百合花* | | | | |
| | | 三 | 小時候精選* | 獅子山下精選* | | | |
| | | 四 | 屋簷下* | 執法者* | | | |
| | | 五 | （重播）浣花洗劍錄 | | | | |
| | 翡翠台 | 一至五 | 新聞報道 | 風雲 | | 上海灘 | 歡樂今宵 |
| 15 (7/4) | 麗的中文台 | 一 | （重播）沈勝衣 | | 新聞報道 | 浮生六劫 | 湖海爭霸錄 |
| | | 二 | 小時候精選* | | | | |
| | | 三 | 獅子山下精選* | | | | |
| | | 四 | 屋簷下* | | | | |
| | | 五 | （重播）浣花洗劍錄 | | | | |
| 16 (14/4) | 麗的中文台 | 一 | （重播）沈勝衣 | | 新聞報道 | 浮生六劫 | 湖海爭霸錄 |
| | | 二 | 小時候精選* | 小小科學家* | | | |
| | | 三 | 獅子山下精選* | | | | |
| | | 四 | 歲月河山* | | | | |
| | | 五 | （重播）浣花洗劍錄 | | | | |
| | 翡翠台 | 一至五 | 新聞報道 | 風雲 | | 一劍天涯 | 歡樂今宵 |
| 17 (21/4) | 麗的中文台 | 一 | （重播）沈勝衣 | | 新聞報道 | 浮生六劫 | 湖海爭霸錄 |
| | | 二 | 小時候精選* | 人之初* | | | |
| | | 三 | 獅子山下精選* | | | | |
| | | 四 | 歲月河山* | | | | |
| | | 五 | （重播）浣花洗劍錄 | | | | |
| | 翡翠台 | 一至五 | 新聞報道 | 親情 | | 一劍天涯 | 歡樂今宵 |
| 18 (28/4) | 翡翠台 | 一至五 | 新聞報道 | 親情 | | 歡樂群英 | 歡樂今宵 |

| 週次（星期一日期） | 頻道 | 星期 | 晚上 6:30~7:00 | 晚上 7:00~7:30 | 晚上 7:30~8:00 | 晚上 8:00~9:00 | 晚上 9:00~10:00 |
|---|---|---|---|---|---|---|---|
| 18 (28/4) | 麗的中文台 | 一 | （重播） | 沈勝衣 | 新聞報道 | 浮生六劫 | 湖海爭霸錄 |
| | | 二 | 小時候精選* | 人之初* | | | |
| | | 三 | | 獅子山下精選* | | | |
| | | 四 | | 歲月河山* | | | |
| | | 五 | （重播） | 浣花洗劍錄 | | | |
| | 翡翠台 | 一至五 | 新聞報道 | 親情 | | 歡樂群英 | 歡樂今宵 |
| 19 (5/5) | 麗的中文台 | 一 | （重播） | 俠盜風流 | 新聞報道 | 浮生六劫 | 湖海爭霸錄 |
| | | 二 | 小時候精選* | 人之初* | | | |
| | | 三 | | 獅子山下精選* | | | |
| | | 四 | | 歲月河山* | | | |
| | | 五 | （重播） | 浣花洗劍錄 | | | |
| | 翡翠台 | 一至五 | 新聞報道 | 親情 | | 山水有相逢 | 歡樂今宵 |
| 20 (12/5) | 麗的中文台 | 一 | （重播） | 俠盜風流 | 新聞報道 | 人在江湖 | 湖海爭霸錄 |
| | | 二 | 小時候精選* | 人之初* | | | |
| | | 三 | | 獅子山下精選* | | | |
| | | 四 | | 歲月河山* | | | |
| | | 五 | （重播） | 浣花洗劍錄 | | | |
| | 翡翠台 | 一至五 | 新聞報道 | 親情 | | 山水有相逢 | 歡樂今宵 |
| 21 (19/5) | 麗的中文台 | 一 | （重播） | 俠盜風流 | 新聞報道 | 人在江湖 | 湖海爭霸錄 |
| | | 二 | 小時候精選* | 人之初* | | | |
| | | 三 | | 獅子山下精選* | | | |
| | | 四 | | 歲月河山* | | | |
| | | 五 | （重播） | 浣花洗劍錄 | | | |
| | 翡翠台 | 一至五 | 新聞報道 | 親情 | | 山水有相逢 | 歡樂今宵 |

| 週次 | 頻道 | 星期 | 節目（由早至晚） |
|---|---|---|---|
| 22 (26/5) | 翡翠台 | 一至五 | 新聞報道、親情、京華春夢、歡樂今宵 |
| | 麗的中文台 | 一至五 | 新聞報道、人在江湖、湖海爭霸錄 |
| | | 一 | （重播）俠盜風流 |
| | | 二 | 小時候精選*、人之初* |
| | | 三 | 獅子山下精選* |
| | | 四 | 歲月河山* |
| | | 五 | （重播）浣花洗劍錄 |
| 23 (2/6) | 翡翠台 | 一至五 | 新聞報道、親情、京華春夢、歡樂今宵 |
| | 麗的中文台 | 一至五 | 新聞報道、人在江湖、湖海爭霸錄 |
| | | 一 | （重播）俠盜風流 |
| | | 二 | 小時候精選*、人之初* |
| | | 三 | 獅子山下精選* |
| | | 四 | 屋簷下* |
| | | 五 | （重播）浣花洗劍錄 |
| 24 (9/6) | 翡翠台 | 一至五 | 新聞報道、親情、京華春夢、歡樂今宵 |
| | 麗的中文台 | 一至五 | 新聞報道、人在江湖、大內群英 |
| | | 一 | （重播）俠盜風流 |
| | | 二 | 小時候精選*、人之初* |
| | | 三 | 獅子山下精選* |
| | | 四 | 屋簷下* |
| | | 五 | 特備節目 |
| 25 (16/6) | 翡翠台 | 一至五 | 新聞報道、親情、京華春夢、歡樂今宵 |
| | 麗的中文台 | 一至五 | 新聞報道、人在江湖、大內群英 |
| | | 一 | （重播）俠盜風流 |
| | | 二 | 小時候精選*、人之初* |
| | | 三 | 獅子山下精選* |
| | | 四 | 屋簷下* |
| | | 五 | 路（特備節目） |

190

| 週次（星期一日期） | 頻道 | 星期 | 晚上 6:30~7:00 | 晚上 7:00~7:30 | 晚上 7:30~8:00 | 晚上 8:00~9:00 | 晚上 9:00~10:00 |
|---|---|---|---|---|---|---|---|
| 26 (23/6) | 翡翠台 | 一至五 | 新聞報道 | 親情 | | 京華春夢 | 歡樂今宵 |
| | 麗的中文台 | 一 | （重播）俠盜風流 | | 新聞報道 | 人在江湖 | 大內群英 |
| | | 二 | 小時候精選* 人之初* | | | | |
| | | 三 | 獅子山下精選* | | | | |
| | | 四 | 屋簷下* | | | | |
| | | 五 | 路（特備節目） | | | | |
| 27 (30/6) | 翡翠台 | 一至五 | 新聞報道 | 親情 | | 發現灣 | 歡樂今宵 |
| | 麗的中文台 | 一 | 電影：六三三敢死隊# | | 新聞報道 | 人在江湖 | 大內群英 |
| | | 二 | 電影：三劍俠# | | | | |
| | | 三 | 電影：鐵血將軍巴頓# | | | | |
| | | 四 | 電影：鐵血將軍巴頓（下）# | | | | |
| | | 五 | 電影：特務飛龍# | | | | |
| 28 (7/7) | 翡翠台 | 一至五 | 新聞報道 | 親情 | | 發現灣 | 歡樂今宵 |
| | 麗的中文台 | 一 | 電影：圓桌武士# | | 新聞報道 | 人在江湖 | 大內群英 |
| | | 二 | 電影：沙漠龍虎會# | | | | |
| | | 三 | 電影：特物飛龍勇破魔女黨# | | | | |
| | | 四 | 電影：碧血藍勳# | | | | |
| | | 五 | 電影：碧血藍勳（下）# | | | | |
| 29 (14/7) | 翡翠台 | 一至五 | 新聞報道 | 親情 | | 發現灣 | 歡樂今宵 |
| | 麗的中文台 | 一 | 電影：埃及妖后# | | 新聞報道 | 人在江湖 | 大內群英 |
| | | 二 | 電影：埃及妖后（下）# | | | | |

| 集數 (日期) | 電視台 | 日 | 節目 | 節目 | 劇集 | 綜藝 |
|---|---|---|---|---|---|---|
| 29 (14/7) | 麗的中文台 | 三 | 電影：飛度關山奪寶記# | 新聞報道 | 人在江湖 | 大內群英 |
|  |  | 四 | 電影：大不列顛戰役# |  |  |  |
|  |  | 五 | 電影：所羅門王寶藏# |  |  |  |
| 30 (21/7) | 翡翠台 | 一至五 | 新聞報道 | 親情 | 仁者無敵 | 歡樂今宵 |
|  | 麗的中文台 | 一 | 卡通：飛天電船# | 新聞報道 | 人在江湖 | 大內群英 |
|  |  | 二 | 卡通：流動島# |  |  |  |
|  |  | 三 | 卡通：安徒生童話# |  |  |  |
|  |  | 四 | 卡通：太陽王子# |  |  |  |
|  |  | 五 | 卡通：藏寶島# |  |  |  |
| 31 (28/7) | 翡翠台 | 一至五 | 新聞報道 | 親情 | 仁者無敵 | 歡樂今宵 |
|  | 麗的中文台 | 一 | 電影：甜姐兒# | 新聞報道 | 人在江湖 | 大內群英 |
|  |  | 二 | 電影：劍俠唐璜# |  |  |  |
|  |  | 三 | 電影：三虎平西# |  |  |  |
|  |  | 四 | 電影：獨行俠江湖伏霸# |  |  |  |
|  |  | 五 | 電影：獨行俠江湖伏霸（下）# |  |  |  |
| 32 (4/8) | 翡翠台 | 一至五 | 新聞報道 | 輪流傳 | 仁者無敵 | 歡樂今宵 |
|  | 麗的中文台 | 一至五 | 新聞報道 | 醒目仔時間^ | 人在江湖 | 大內群英 |
| 33 (11/8) | 翡翠台 | 一至五 | 新聞報道 | 輪流傳 | 仁者無敵 | 歡樂今宵 |
|  | 麗的中文台 | 一至五 | 新聞報道 | 醒目仔時間^ | 人在江湖 | 大內群英 |
| 34 (18/8) | 翡翠台 | 一至五 | 新聞報道 | 輪流傳 | 上海灘續集 | 歡樂今宵 |
|  | 麗的中文台 | 一至五 | 新聞報道 | 醒目仔時間^ | 人在江湖 | 大內群英 |
| 35 (25/8) | 翡翠台 | 一至五 | 新聞報道 | 輪流傳 | 上海灘續集 | 歡樂今宵 |
|  | 麗的中文台 | 一至五 | 新聞報道 | 醒目仔時間^ | 人在江湖 | 大內群英 |

| 週次(星期一日期) | 頻道 | 星期 | 晚上 6:30~7:00 | 晚上 7:00~7:30 | 晚上 7:30~8:00 | 晚上 8:00~9:00 | 晚上 9:00~10:00 |
|---|---|---|---|---|---|---|---|
| 36 (1/9) | 翡翠台 | 一至五 | 新聞報道 | 輪流傳 | | 上海灘續集 | 歡樂今宵 |
| | 麗的中文台 | 一至五 | 新聞報道 | 大地恩情 | | 風塵淚 | 驟雨中的陽光 |
| 37 (8/9) | 翡翠台 | 一至五 | 新聞報道 | 上海灘續集 | | 新 C.I.D. | 歡樂今宵 |
| | 麗的中文台 | 一至五 | 新聞報道 | 大地恩情 | | 風塵淚 | 驟雨中的陽光 |
| 38 (15/9) | 翡翠台 | 一至五 | 新聞報道 | 千王之王 | | 新 C.I.D. | 歡樂今宵 |
| | 麗的中文台 | 一至五 | 新聞報道 | 大地恩情 | | 風塵淚 | 驟雨中的陽光 |
| 39 (22/9) | 翡翠台 | 一至五 | 新聞報道 | 千王之王 | | 新 C.I.D. | 歡樂今宵 |
| | 麗的中文台 | 一至五 | 新聞報道 | 大地恩情 | | 風塵淚 | 驟雨中的陽光 |
| 40 (29/9) | 翡翠台 | 一至五 | 新聞報道 | 千王之王 | | 執到寶 | 歡樂今宵 |
| | 麗的中文台 | 一至五 | 新聞報道 | 大地恩情 | | 風塵淚 | 浪濺長堤 |
| 41 (6/10) | 翡翠台 | 一至五 | 新聞報道 | 千王之王 | | 執到寶 | 歡樂今宵 |
| | 麗的中文台 | 一至五 | 新聞報道 | 大地恩情 | | 大內群英續集 | 浪濺長堤 |
| 42 (13/10) | 翡翠台 | 一至五 | 新聞報道 | 千王之王 | | 執到寶 | 歡樂今宵 |
| | 麗的中文台 | 一至五 | 新聞報道 | 大地恩情 | | 大內群英續集 | 浪濺長堤 |
| 43 (20/10) | 翡翠台 | 一至五 | 新聞報道 | 亂世兒女 | | 雙葉‧蝴蝶 | 歡樂今宵 |
| | 麗的中文台 | 一至五 | 新聞報道 | 大內群英續集 | | 大地恩情之古都驚雷 | 浪濺長堤 |
| 44 (27/10) | 翡翠台 | 一至五 | 新聞報道 | 亂世兒女 | | 雙葉‧蝴蝶 | 歡樂今宵 |
| | 麗的中文台 | 一至五 | 新聞報道 | 大內群英續集 | | 大地恩情之古都驚雷 | 驟雨中的陽光續集 |
| 45 (3/11) | 翡翠台 | 一至五 | 新聞報道 | 亂世兒女 | | 雙葉‧蝴蝶 | 歡樂今宵 |
| | 麗的中文台 | 一至五 | 新聞報道 | 彩雲深處 | | 大地恩情之古都驚雷 | 驟雨中的陽光續集 |
| 46 (10/11) | 翡翠台 | 一至五 | 新聞報道 | 亂世兒女 | | 龍九鳳血 | 歡樂今宵 |
| | 麗的中文台 | 一至五 | 新聞報道 | 彩雲深處 | | 大地恩情之古都驚雷 | 驟雨中的陽光續集 |

| 集數 (日期) | 台 | 一至五 | 新聞報道 | 亂世兒女 | 龍九鳳血 | 歡樂今宵 |
|---|---|---|---|---|---|---|
| 47 (17/11) | 翡翠台 | 一至五 | 新聞報道 | 彩雲深處 | 大地恩情之古都驚雷 | 驟雨中的陽光續集 |
|  | 麗的中文台 | 一至五 | 新聞報道 | 勢不兩立 | 衝擊 | 歡樂今宵 |
| 48 (25/11) | 翡翠台 | 一至五 | 新聞報道 | 彩雲深處 | 大地恩情之古都驚雷 | 驟雨中的陽光續集 |
|  | 麗的中文台 | 一至五 | 新聞報道 | 勢不兩立 | 衝擊 | 歡樂今宵 |
| 49 (1/12) | 翡翠台 | 一至五 | 新聞報道 | 彩雲深處 | 大地恩情之古都驚雷 | 驟雨中的陽光續集 |
|  | 麗的中文台 | 一至五 | 新聞報道 | 勢不兩立 | 衝擊 | 歡樂今宵 |
| 50 (8/12) | 翡翠台 | 一至五 | 新聞報道 | 四口之家 | 太極張三丰 | 小小心願 |
|  | 麗的中文台 | 一至五 | 新聞報道 | 上海灘龍虎鬥 | 衝擊 | 歡樂今宵 |
| 51 (15/12) | 翡翠台 | 一至五 | 新聞報道 | 四口之家 | 太極張三丰 | 小小心願 |
|  | 麗的中文台 | 一至五 | 新聞報道 | 上海灘龍虎鬥 | 衝擊 | 歡樂今宵 |
| 52 (22/12) | 翡翠台 | 一至五 | 新聞報道 | 四口之家 | 太極張三丰 | 小小心願 |
|  | 麗的中文台 | 一至五 | 新聞報道 | 上海灘龍虎鬥 | 衝擊 | 歡樂今宵 |
| 53 (29/12) | 翡翠台 | 一至五 | 新聞報道 | 四口之家 | 太極張三丰 | 小小心願 |
|  | 麗的中文台 | 一至五 | 新聞報道 | 上海灘龍虎鬥 | 衝擊 | 歡樂今宵 |

此列表僅為翡翠與麗的兩台重頭節目之排陣比較而設，因此個別短篇節目如《當年今日》或港台製作的《奉告》等，不作記錄，以求精簡。

* 香港電台電視部製作的電視節目，並非麗的自家製作。

# 由晚晚6時開始播映。

^ 根據8月4日至29日星期一至五《工商日報》的電視節目表，當比記錄，跟8月3、10、17、24日《華僑日報》的一周電視節目表以及8月4日至29日星期一至五《華僑日報》、《成報》的電視節目表所列載的節目均有差異，當中或列明《醒目仔時間》中兼播卡通《機靈小和尚》，或是播映港台節目《醒目仔時間》等，意或重播《變色龍》，未知是報館編輯粗疏還是麗的給予報館的資訊混亂所致。然而，不管哪個版本，都可見八月份的星期一至七晚上七至八這個黃金時間，麗的近乎棄守。

## 翡翠劇場劇集列表

| 首播日期 | 劇集 | 集數[a] | 時代類型 |
|---|---|---|---|
| 1973 年 3 月 19 日 | 煙雨濛濛 | 20 | 時裝 |
| 1973 年 4 月 16 日 | 浪子 | 20[b] | 時裝 |
| 1973 年 5 月 14 日 | 大江東去 | 30 | 時裝 |
| 1973 年 6 月 25 日 | 變 | 20[c] | 時裝 |
| 1973 年 7 月 23 日 | 亂世兒女 | 30 | 民初 |
| 1973 年 9 月 3 日 | 智慧的燈 | 20 | 時裝 |
| 1973 年 10 月 1 日 | 船 | 25 | 時裝 |
| 1973 年 11 月 5 日 | 橫街窄巷 | 30 | 時裝 |
| 1973 年 12 月 17 日 | 朱門怨 | 25[d] | 民初 |
| 1974 年 2 月 4 日 | 吳園柳莊 | 25 | 時裝 |
| 1974 年 3 月 11 日 | 啼笑因緣 | 25 | 民初 |
| 1974 年 4 月 15 日 | 她的一生 | 20 | 民初 |
| 1974 年 5 月 13 日 | 徬徨 | 30 | 時裝 |
| 1974 年 6 月 24 日 | 藍與黑 | 30 | 民初 |
| 1974 年 8 月 5 日 | 烏龍劍客 | 30 | 古裝 |
| 1974 年 9 月 16 日 | 漫漫長夜 | 20 | 時裝 |
| 1974 年 10 月 14 日 | 芸娘 | 30 | 民初 |
| 1974 年 11 月 25 日 | 永恆的春天 | 25 | 時裝 |
| 1974 年 12 月 30 日 | 梁天來 | 25[e] | 清裝 |
| 1975 年 2 月 3 日 | 長白山上 | 40 | 民初 |
| 1975 年 3 月 31 日 | 清宮殘夢 | 45 | 清裝 |
| 1975 年 6 月 2 日 | 巫山盟 | 25 | 民初 |

---

[a]  直至《江湖小子》,每集長度(連廣告時間)為半小時;《心有千千結》與《書劍恩仇錄》則稍為延長至四十分鐘,見《香港電視》,第 449 期,1976 年 6 月,頁 31;現概以灰色字體標記。《狂潮》開始每集延長至一小時,則以黑色字體標記。

[b]  《33 情繫翡翠劇集 2000 紀念本》並無記載《浪子》的集數,惟按其記載《浪子》與下一齣劇《大江東去》的首播日期推斷,《浪子》共 20 集。

[c]  《33 情繫翡翠劇集 2000 紀念本》記載《變》共 16 集,惟按《香港電視》所載,《變》由 6 月 25 日起逢星期一至五播映至 7 月 20 日,應合共 20 集,見《香港電視》的電視節目表,第 293~297 期,1973 年 6 月至 7 月。

[d]  《朱門怨》於 1974 年 1 月 18 日播畢。適逢農曆新年,「翡翠劇場」於 1 月 21 日年廿九晚起,連續兩星期每晚播出單元劇賀歲。十齣賀歲劇分別是:《望子成材》、《年關》、《財歸財路》、《跨鳳乘龍》、《歡喜冤家》、《福星高照》、《歡樂滿堂》、《繁華夢》、《同居樂》、《龍鳳喜迎春》。

[e]  《33 情繫翡翠劇集 2000 紀念本》並無記載《梁天來》的集數,惟按其記載《梁天來》與下一齣劇《長白山上》的首播日期推斷,《梁天來》共 25 集。

| 首播日期 | 劇集 | 集數[a] | 時代類型 |
|---|---|---|---|
| 1975 年 7 月 7 日 | 董小宛 | 40 | 明、清裝 |
| 1975 年 9 月 1 日 | 片斷 | 25 | 時裝 |
| 1975 年 10 月 6 日 | 小婦人 | 25[f] | 民初 |
| 1975 年 11 月 10 日 | 功夫熱 | 20 | 時裝 |
| 1975 年 12 月 8 日 | 夜深沉 | 20 | 民初 |
| 1976 年 1 月 5 日 | 春殘 | 20 | 時裝 |
| 1976 年 2 月 3 日 | 楊貴妃 | 19 | 古裝 |
| 1976 年 3 月 1 日 | 三年零八個月 | 20 | 民初 |
| 1976 年 3 月 29 日 | 大江南北 | 20 | 民初 |
| 1976 年 4 月 26 日 | 江湖小子 | 25 | 時裝 |
| 1976 年 5 月 31 日 | 心有千千結 | 20 | 時裝 |
| 1976 年 6 月 28 日 | 書劍恩仇錄 | 90[g] | 清裝武俠 |
| 1976 年 11 月 1 日 | 狂潮 | 129[h] | 時裝 |
| 1977 年 5 月 1 日 | 大報復 | 67 | 民初 |
| 1977 年 8 月 1 日 | 家變 | 110 | 時裝 |
| 1978 年 1 月 2 日 | 大亨 | 85 | 六十年代至時裝 |
| 1978 年 5 月 1 日 | 強人 | 110 | 時裝 |
| 1978 年 10 月 2 日 | 奮鬥 | 85 | 時裝 |
| 1979 年 1 月 29 日 | 天虹 | 85 | 時裝 |
| 1979 年 5 月 28 日 | 抉擇 | 90 | 時裝 |
| 1979 年 10 月 1 日 | 網中人 | 80 | 時裝 |
| 1980 年 1 月 21 日 | 風雲 | 65[i] | 時裝 |
| 1980 年 4 月 21 日 | 親情 | 75 | 時裝 |
| 1980 年 8 月 4 日 | 輪流傳 | 25(+3) | 五十年代懷舊 |

　　翡翠劇場，始於《煙雨濛濛》，終於《輪流傳》第二十五集。接《輪流傳》棒在七至八登場的《千王之王》，已沒有掛上「翡翠劇場」招牌；11 月 24 日啟播的長劇《衝擊》，改於晚上八至九播放，也不再冠以「翡翠劇場」[j]。

---

[f]　《33 情繫翡翠劇集 2000 紀念本》並無記載《小婦人》的集數，惟按 myTV SUPER app 可見《小婦人》共 25 集。

[g]　1976 年 10 月 29 日播映《書劍恩仇錄》第九十集，見《香港電視》第 468 期電視節目表，1976 年 10 月。

[h]　myTV SUPER app 上的《狂潮》共有 129 集內容，與《33 情繫翡翠劇集 2000 紀念本》的資料有別。

[i]　myTV SUPER app 上的《風雲》共有 65 集內容，與《33 情繫翡翠劇集 2000 紀念本》的資料有別。

[j]　見《香港電視》第 673~675 期電視節目表，及《工商日報》，1980 年 11 月 1 日，頁 9。

## 廣府話／港式粵語釋義

| 廣府話／港式粵語用詞 | 書面語釋義 |
| --- | --- |
| sell 橋 | 港人慣用語，即向管理層或客戶推銷創作橋段之意。 |
| 一殼眼淚 | 「殼」是量詞，可能源自農村以椰殼作水勺。這裏的字面意義就是一勺子的眼淚。 |
| 七日鮮 | 短期內粗製完成的濫拍電影 |
| 刀仔鋸大樹 | 付出丁點卻有驚喜豐收 |
| 三個骨褲 | 港式粵語中會把 quarter 音譯為「骨」。三個骨即 three-quarter；三個骨褲其實就是七分褲。 |
| 上身 | 鬼魂或神靈附身 |
| 大碧姐／細碧姐 | 戲行以至港人對兩位名伶的尊稱。「大碧姐」是萬能旦后鄧碧雲女士，「細碧姐」是著名花旦鄭碧影女士。 |
| 山水有相逢 | 終有一天再碰面，暗示做人要留有餘地。 |
| 火水爐 | 煤油爐 |
| 出街 | 外出 |
| 半鹹半淡 | 不標準 |
| 卡士／壓住班大卡士 | 「卡士」即 cast 的音譯。「大卡士」可指大牌演員，也可指鼎盛的演員陣容。「壓住班大卡士」就是說要鎮住那些大牌演員。 |
| 奶奶咁嘅身形 | 丈夫的母親一般的身形，即指身形豐滿有福氣。 |
| 生金蛋 | 下金蛋，寓意盈利豐厚。 |
| 生鬼 | 生動諧趣 |
| 由頭擔到尾 | 從頭主演到尾 |
| 光酥餅 | 一種舊式嶺南圓形鬆餅，略帶甜味，質感偏乾硬，卻頗充飢。 |
| 扚起心肝 | 下定決心 |
| 收山 | 息影或退休不幹 |
| 有面／冇面 | 有面子／沒面子 |
| 改到七彩 | 大肆修改 |
| 身體最誠實 | 近年香港潮流用語，指別管嘴巴說得多動聽，行動才是真實的反映。 |
| 車身 | 粵劇功架名稱，指「連續的身體自轉動作」[a]。 |
| 和平後 | 第二次世界大戰結束，香港重光之後。 |
| 姑婆屋 | 立誓不嫁的自梳女聚居之所 |
| 近身 | 或稱「近身妹」，即貼身丫鬟。 |
| 眉姐 | 戲行以至港人對原名蘇淑眉的著名花旦南紅女士的尊稱 |

---

[a] 〈附錄（一）粵劇常用辭彙〉，《粵劇合士上——梆黃篇》（香港：香港特別行政區政府教育局課程發展處藝術教育組，2017），頁 204。

| 廣府話 / 港式粵語用詞 | 書面語釋義 |
|---|---|
| 紅褲子出身 | 科班出身 |
| 飛仔、飛女 | 不良少男少女，屬於比較老派的用語。 |
| 食杯麵 | 吃泡麵 |
| 唞涼 | 乘涼 |
| 家姐 / 大家姐 | 廣府話稱呼胞姊為「家姐」，最年長的就是大家姐，其次是二家姐，如此類推。但梅劍仙飾演的「大家姐」，相信屬於幫派組織女首領的稱謂，跟寶芳姐所演的角色沒有血緣關係。 |
| 家嫂 / 新抱<br>奶奶 / 家婆 | 傳統廣府話裏，會向兒子的太太稱呼「家嫂」，而對外陳述她是自己的「新抱」；為人妻者，會向丈夫的母親稱呼「奶奶」，而對外陳述她是自己的「家婆」或「奶奶」皆可。 |
| 師奶 | 指主婦；也可用作「太太」的通俗稱謂，就如《輪流傳》裏稱呼梁愛飾演的何太太為「何師奶」。 |
| 梳起孖辮 | 扎雙馬尾 |
| 鬼五馬六 | 古靈精怪、亂七八糟 |
| 鬼馬 | 機靈惹笑 |
| 執到寶 | 撿到寶 |
| 着游水衫 | 穿泳衣 |
| 場口 | 一幕戲 |
| 尊卑老嫩 | 長幼有序 |
| 掏水髮 | 粵劇功架名稱，指「演員頭向下垂，轉動頭部，使長髮在空中轉動，以象徵劇中人物的激動心情或心態失常」[b]。 |
| 晾衫 | 晾衣服 |
| 朝見口晚見面 | 經常見面 |
| 港台 / 商台 | 「港台」不一定指香港與臺灣，在香港也常用作廣播機構「香港電台」簡稱。「商台」則是「香港商業電台」簡稱。 |
| 番書妹 | 英文學校的女學生 |
| 菲林 | Film 的港式音譯 |
| 嗌交 | 吵架 |
| 搵食 | 謀生 |
| 新馬仔 / 新馬 | 港人對慈善伶王新馬師曾先生的暱稱 |
| 煞食 | 鎮得住場面、必殺技 |
| 碌架床 | 雙層床 |
| 碌落樓梯嘔血死 | 從樓梯滾下來吐血而死 |
| 落街擔水 | 到街頭挑水 |
| 話得事 | 有實權 |

---

[b] 同上，頁 206。

| 廣府話／港式粵語用詞 | 書面語釋義 |
|---|---|
| 過海 | 橫過香港維多利亞海港。1980 年，連接地下鐵路九龍尖沙咀站與港島金鐘站的海底隧道鐵路通車，從此乘搭地鐵也可穿梭香港島及九龍半島。 |
| 電視撈飯 | 字面意義是「以電視節目拌飯」，即邊看電視邊吃飯的意思。 |
| 劏房 | 將住宅甚至商用單位、廠房等非法分割成多個房間出租，個別房間內更加設廁所及浴室。近年在香港如雨後春筍。 |
| 撳機 | 使用自動櫃員機在銀行戶口提款 |
| 歎 | 粵語中可指稱享用 |
| 潮語 | 潮流用語 |
| 膠劇 | 「膠」是粵語髒話諧音，意指劇集內容愚昧無知，不合常理。 |
| 學〔誰誰〕話齋 | 正如〔誰誰〕所說的 |
| 燙衫 | 熨衣服 |
| 孻叔 | 最小的叔父 |
| 戲匭 | 戲劇大綱 |
| 禮義周周 | 老派用語，指有禮而周到。 |
| 鬆毛鬆翼 | 沾沾自喜 |

| 廣府話／港式粵語對話 | 書面語釋義 |
|---|---|
| 乜家科？乜家科？<br>你個曳嘢，成日學婆婆聲氣。 | 甚麼事？甚麼事？<br>你這個淘氣鬼，老是學外婆說話。<br>（「乜」解作「甚麼」，「家科」其實是老一輩帶鄉音說「傢伙」，這裏解作「事情」。） |
| 去新界冇身份證就聽拉。 | 到新界沒帶身份證就會給抓起來。 |
| 外江佬最緊要講排場規矩。 | 外省人最講究排場規矩。 |
| 住嗰半年貨仔仲整呢整咯。 | 住不到半年還多此一舉。 |
| 你哋啲廣東人乜都唔識嘅，一唔係廣東人呢就當晒係撈鬆，捲起條脷哩哩囉囉就以為自己識講上海話。咁國語又係咁，上海話又係咁。我有啲同學仲好笑呀，成日以為上海話同國語係一樣都有嘅。 | 你們這些廣東人甚麼都不懂，只要不是廣東人就全部當作一樣的外省人，翹舌頭胡說一通就以為會說上海話。說國語是這樣，說上海話又是這樣。我有些同學更可笑，竟然老是以為上海話跟國語是一模一樣的。<br>（「撈鬆」，即港人模仿「老兄」的國語讀音，借以謔稱外省人士。） |
| 你累到我哋賣人頭！ | 你害我們要賣人頭！ |
| 我講乜嘢佢又明，佢講乜嘢我又明。你估衰在乜嘢呢，我啲仔女呀，我講乜嘢佢都唔明呀。 | 我說甚麼他都懂，他說甚麼我都懂。你猜問題在哪？我的兒女呀，我說甚麼他們都聽不懂。 |
| 呢枝係手槍嚟嘅。 | 這就是一把手槍。 |

| 廣府話／港式粵語對話 | 書面語釋義 |
|---|---|
| 姨媽，到呢個時候，我唔講我都要講嘞。婚姻係唔可以強逼嘅。<br>我雖然係愛表哥，但係我知道愛情係唔可以強逼嘅。愛情係唔可以施捨，唔可以勉強。<br>我依家先至知道愛情係唔可以勉強嘅。 | 姨媽，到了這個時候，我不該說的話也得要說了。婚姻是不可以強逼的。<br>我雖然是愛表哥，可是我知道愛情是不可以強逼的。愛情是不可以施捨，不可以勉強。<br>我現在才知道愛情是不可以勉強的。 |
| 要夠道行，又要揸得飛。 | 要本領夠高，又要擔得起重任。<br>（「揸飛」在戲行內有擔任主角之意。） |
| 唔係八和嗰瓣。 | 不是八和會館出身的正統粵劇子弟。<br>（八和會館是歷史悠久的粵劇同業組織。） |
| 當正我哋啲上海人呢，好分上上下下咁㗎。<br>咁你哋係咯。<br>我次次上親嚟佢屋企好似上咗衙門咁㗎。 | 把我們上海人看成很在意地位高低似的。<br>你們就是呀。<br>我每次到她家裏都好像上了衙門一樣。 |
| 電視唔係淨係教壞細路㗎大人都會㗎。 | 電視不只是教壞小孩大人也一樣的。 |

# 參考資料

## 甘國亮作品

〔電視劇作〕

《ICAC》之〈黑白〉，香港：廉政專員公署，1978 年 1 月。

《人間世外》之〈小兄妹〉，香港：電視廣播有限公司，1976 年。

《女人三十》之〈通天曉〉，香港：電視廣播有限公司，1979 年 5 月。

《山水有相逢》，香港：電視廣播有限公司，1980 年 5 月。

《不是冤家不聚頭》，香港：電視廣播有限公司，1979 年 12 月至 1980 年 2 月。

《少年十五二十時》，香港：電視廣播有限公司，1976 年 1 月至 6 月。

《片斷》，香港：電視廣播有限公司，1975 年 9 月至 10 月。

《孖生姊妹》，香港：電視廣播有限公司，1978 年 11 月至 1979 年 1 月。

《百合花》之〈變〉，香港：香港電台電視部，1980 年 3 月。

《青春熱潮》，香港：電視廣播有限公司，1978 年 8 月至 10 月。

《香港風情畫》之〈開始〉、〈平安夜〉、〈失落〉、〈機緣〉、〈安老〉、
　　〈啟喑〉，香港：電視廣播有限公司，1974 年 11 月至 1975 年 2 月。

《神女有心》，香港：電視廣播有限公司，1982 年 1 月。

《執到寶》，香港：電視廣播有限公司，1980 年 9 月至 10 月。

《甜姐兒》，香港：電視廣播有限公司，1976 年 11 月。

《甜姐兒》，香港：電視廣播有限公司，1978 年 5 月至 7 月。

《第三類房客》，香港：電視廣播有限公司，1978 年 8 月至 11 月。

《無雙譜》，香港：電視廣播有限公司，1981 年 6 月。

《過埠新娘》，香港：電視廣播有限公司，1979 年 7 月至 9 月。

《輪流傳》，香港：電視廣播有限公司，1980 年 8 月至 9 月。

《難兄難弟》，香港：電視廣播有限公司，1979 年 7 月至 8 月。

〔電影劇作〕

《朱門怨》，香港：邵氏兄弟、電視廣播有限公司，1974 年 7 月。

《神奇兩女俠》，香港：某一間，1987 年 10 月。

《繼續跳舞》，香港：德寶電影，1988 年 5 月。
《四面夏娃》，香港：亮星製作，1996 年 10 月。
《熱愛島》，香港：亮劍映畫，2012 年 6 月。

〔舞台劇作〕

《我愛萬人迷》，香港：英皇舞台、奧美國際，2009 年 1 月。

〔電視特備節目〕

《螢光幕後》，香港：電視廣播有限公司，1982 年。

〔個人著作〕

《I ASK U: U ASK I》，香港：亮劍影畫，2008 年 1 月。
《事過情遷　文字記憶掃描》，香港：源沢流(樣本)創作及電影雙周刊，1998
　　年 1 月。
《解你個構》，香港：大文化社，1998 年 7 月。

# 中文著作

《1969–1989 首輪影片票房紀錄》，香港：電影雙周刊出版社，1990 年 9 月。
《33 情繫翡翠劇集 2000 紀念本》，香港：互動媒體有限公司（電視廣播有
　　限公司特許出版），2000 年 11 月。
《八十年代香港電影》，香港：市政局，1991 年。
《香港女性飛躍百年展》，香港：勞工及福利局，2007 年。
《香港電影與社會變遷》，香港：市政局，1988 年。
《香港影片大全　第一卷（一九一三——一九四一）》，香港：香港電影資料
　　館，1997 年 4 月。
《香港影片大全　第二卷（一九四二——一九四九）》，香港：香港電影資料
　　館，1998 年 8 月。
《香港影片大全　第三卷（一九五〇——一九五二）》，香港：香港電影資料
　　館，2000 年 5 月。
《香港影片大全　第四卷（一九五三——一九五九）》，香港：香港電影資料

　　館，2003 年 1 月。

《香港影片大全　第五卷（一九六〇——一九六四）》，香港：香港電影資料
　　館，2005 年 2 月。

《香港影片大全　第六卷（一九六五——一九六九）》，香港：香港電影資料
　　館，2007 年 8 月。

《國語活用辭典》，臺北：五南圖書，民國 76 年。

《第一個十五年　電視廣播有限公司十五週年畫集》，香港：香港電視有限公
　　司，1982 年 11 月。

《陳寶珠蕭芳芳彩色青春畫冊》，香港：紅梅出版公司，1960 年代。

《粵語文藝片回顧　1950–1969》，香港：市政局，1997 年。

《辭源》，臺北：臺灣商務印書館，民國 76 年。

王勝泉、張文珊編：《香港當代粵劇人名錄》（二零一一年版），香港：香港
　　中文大學音樂系粵劇研究文化計劃，2011 年 4 月。

民政署中文公事管理局李琰紅編：《香港一九七九年》（一九七八年的回
　　顧），香港：政府印務局，1979 年。

民政署中文公事管理局李琰紅編：《香港一九八零年》（一九七九年的回
　　顧），香港：政府印務局，1980 年。

民政署中文公事管理局王周湛華編：《香港一九八一年》（一九八零年的回
　　顧），香港：政府印務局，1981 年。

呂大樂主編：《號外三十》，香港：三聯書店，2007 年 11 月。

李小良編：《芳艷芬〈萬世流芳張玉喬〉：原劇本及導讀》，香港：三聯書
　　店，2011 年。

《紅線女藝術叢書》編委會編：《紅線女演出劇本選集》，廣州：廣州出版
　　社，1998 年 10 月。

香港電台十大中文金曲委員會編：《香港粵語唱片收藏指南——粵語流行曲
　　50's–80's》，香港：三聯書店，1998 年 1 月。

香港電台十大中文金曲委員會編：《香港粵語唱片收藏指南——粵劇粵曲歌壇
　　二十至八十年代》，香港：三聯書店，1998 年 7 月。

陳鋼主編：《上海老歌名典》，上海：上海辭書出版社，2002 年 4 月。

傅慧儀、吳君玉編：《尋存與啟迪：香港早期聲影遺珍》，香港：香港電影資
　　料館，2015 年。

《粵劇合士上——梆黃篇》教材套編輯委員會編：《粵劇合士上——梆黃篇》，

　　香港：香港特別行政區政府教育局課程發展處藝術教育組，2017 年。

電視廣播有限公司公共關係部編輯：《輪流傳》特刊，香港：中國郵報有限公司，1980 年。

廖炳惠編：《關鍵詞 200：文學與批評研究的通用辭彙編》，臺北：麥田出版，2003 年 10 月。

鄭偉滔編：《粵樂遺風：老唱片資料彙編》，香港：香港中文大學出版社，2009 年 7 月。

黎鍵編錄：《香港粵劇口述史》，香港：三聯書店，1993 年 11 月。

也斯：《香港文化》，香港：香港藝術中心，1995 年 1 月。

王晶：《少年王晶闖江湖》，香港：明報周刊，2011 年 7 月。

朱耀偉、陳英凱、朱振威：《文化研究60詞》，香港：匯智出版，2010 年 12 月。

西西、何福仁：《時間的話題──對話集》，香港：素葉出版社，1995 年 10 月。

何詠思、黃文約：《銀壇吐艷：芳艷芬的電影》，香港：WINGS Workshop，2010 年 8 月。

吳昊：《香港電視史話（I）》，香港，次文化堂，2003 年 11 月。

呂大樂：《四代香港人》，香港：進一步多媒體，2007 年 6 月。

李少恩：《唐滌生粵劇選論：芳艷芬首本（1949–1954）》，香港：匯智出版，2017 年 7 月。

李雪廬：《李雪廬回憶錄》，香港：三聯書店，2010 年 12 月。

周蕾：《寫在家國以外》，香港：牛津大學出版社，1995 年。

林奕華：《等待香港　娛樂篇》，香港：Oxford University Press，2005 年。

林奕華：《娛樂大家　電視篇》，香港：Oxford University Press，2008 年。

林奕華：《是〈輪流傳〉不是〈輪流轉〉：香港電視劇的流水落花春去也》，香港：三聯書店，2013 年 9 月。

洛楓：《世紀末城市：香港的流行文化》，香港：牛津大學出版社，1995 年。

洛楓：《游離色相：香港電影的女扮男裝》，香港：三聯書店，2016 年 2 月。

紅線女（鄺健廉）：《紅線女自傳》，香港：星辰出版社，1986 年 8 月。

馬傑偉：《電視與文化認同》，香港：突破出版社，1996 年 9 月。

馬傑偉、曾仲堅：《影視香港：身份認同的時代變奏》，香港：香港中文大學香港亞太研究所，2010 年 11 月。

馬鼎昌：《馬師曾與紅線女》（上冊），香港：三聯書店，2016 年 12 月。

陳曉婷：《藝術旦后余麗珍》，香港：文化工房，2015 年 7 月。

湯禎兆：《香港電影血與骨》，臺北：書林出版，2008 年 7 月。

馮梓：《芳艷芬傳及其戲曲藝術》，香港：獲益出版事業，1998 年 5 月。

黃志華：《呂文成與粵曲、粵語流行曲》，香港：匯智出版，2012 年 6 月。

黃志華：《原創先鋒——粵曲人的流行曲調創作》，香港：三聯書店，2014
    年 8 月。

翟浩然：《光與影的集體回憶 II》，香港：明報周刊，2012 年 7 月。

翟浩然：《光與影的集體回憶 IV》，香港：明報周刊，2014 年 7 月。

翟浩然：《光與影的集體回憶 V》，香港：明報周刊，2015 年 7 月。

翟浩然：《光與影的集體回憶 VIII》，香港：明報周刊，2018 年 7 月。

劉天賜：《往事煙花——香港影視的光輝歲月》，香港：大山文化，2015 年
    1 月。

魯金：《粵曲歌壇話滄桑》，香港：三聯書店，1994 年 7 月。

黎鍵：《香港粵劇敘論》，香港：三聯書店，2010 年 11 月。

蕭國健：《居有其所：香港傳統建築與風俗》，香港：三聯書店，2014 年 6 月。

瓊瑤：《我的故事》（全新增修精裝版），臺北：春光出版，2018 年 6 月。

## 英文著作

Cynthia Kerr Rao, Government Information Services, *HONG KONG 1981*
    (Hong Kong: Government Printer), 1981.

Fredric Jameson, "Postmodernism and Consumer Society" In E. Ann
    Kaplan (Ed.), *Postmodernism and Its Discontents: Theories, Practises*
    (New York: Verso), 1988, p.18~20.

Siu Leung Li, Frederick Lau, Wing Chung Ng, Grace S. Y Yee, Alice Chow,
    Heather Diamond (Ed.), *Anthology of Hong Kong Cantonese Opera: The
    Fong Yim Fun Volume (香港粵劇選　芳艷芬卷)* (Hong Kong: Infolink
    Publishing Ltd), 2014.

*The International Who's Who of Women 2002* (London: Europa), 2001.

## 學術論文

李玉梅：〈六十至七十年代香港初中中國歷史教育——孫國棟編《中國歷史》教科書為研究個案〉，香港：香港中文大學歷史課程哲學碩士論文，2005 年 6 月。

黃湛森：〈粵語流行曲的發展與興衰：香港流行音樂研究（1949–1997）〉，香港：香港大學哲學博士論文，2003 年 5 月。

## 期刊及專欄文章

沈西城：〈《輪流傳》緣何不傳？〉，《蘋果日報》，2017 年 4 月 2 日。

林奕華：〈法式＋美式電視甜品〉，《明報周刊》，第 2427 期，2015 年 5 月 16 日。

浥塵：〈從電視劇談起〉，《大拇指》，第 50 期，1976 年 12 月 10 日。

劉天賜：〈真正鬼才甘國亮〉，《明報月刊》，2015 年 12 月號。

劉天賜：〈甘國亮創意不凡〉，《明報月刊》，2016 年 1 月號。

靈點整理：〈訪問甘國亮〉，《大拇指》，第 73 期，1978 年 2 月 15 日。

## 報刊資料（主要參閱 1980 年的出版）

《大公報》
《工商日報》
《工商晚報》
《成報》
《明報》
《華僑日報》

## 雜誌資料

《大特寫》
《香港電視》（1971~1980 年間部分出版）
《號外》，第 46 期，1980 年 6 月號；第 49 期，1980 年 9 月號。

## 錄影資料

《口述歷史訪問：甘國亮，1998/03/10》，香港：香港電影資料館，1998 年。

## 網上資料

GOTV（gotv.tvb.com）（已關閉）
IMDb（imdb.com）
Muzikland 網誌（blog.roodo.com/muzikland）（已關閉）
Stanford Research Into the Impact of Tobacco Advertising
　　（tobacco.stanford.edu）
我們的珮珊~~感動留心間（susannaauyeung.com）
金馬獎（goldenhorse.org.tw）
故事：寫給所有人的歷史（gushi.tw）
故影集：香港外語電影資料網（playitagain.info/site）
香港公共圖書館網站「香港舊報紙」網頁
　　（mmis.hkpl.gov.hk/web/guest/old-hk-collection）
香港房屋委員會（www.housingauthority.gov.hk）
香港電台 Podcast One（podcast.rthk.hk/podcast）
香港電影金像獎（hkfaa.com）
香港電影資料館館藏目錄（ipac.hkfa.lcsd.gov.hk/ipac/cclib/ipac.jsp?cs=big5）
國立臺灣大學數位典藏館（cdm.lib.ntu.edu.tw）
黃志華網誌（blog.chinaunix.net/uid/20375883.html）

黃夏柏「戲院誌」網誌（talkcinema.wordpress.com）
黃霑故事：深水埗的天空 1949–1960
　　　（hkmemory.org/jameswong/wjs/web/index.php）
廉政頻道（ichannel.icac.hk/tc）
【歲月・港台】香港電台節目資料庫（app4.rthk.hk/special/rthkmemory）
鄭少秋 Adam Cheng（adamcheng.hk）
聽。上海滋味部落格（blog.sina.com.tw/listen2me）

## 應用程式

myTV SUPER app

## 香港電視劇

《大地恩情》之〈家在珠江〉，李兆熊、徐小明監製，香港：麗的電視，
　　1980 年。
《星塵》，王天林監製，香港：電視廣播有限公司，1982 年。

## 外語電視劇

*Feud*, dir. Ryan Murphy, Gwyneth Horder-Payton, Helen Hunt, Liza Johnson,
　　Tim Minear, USA, Plan B Entertainment, Ryan Murphy Productions, Fox
　　21 Television Studios, 2017.

## 華語電影

《999 離奇三兇手》，黃鶴聲導演，香港：麗士影業，1965 年。
《一代妖姬》，李萍倩導演，香港：長城影業，1950 年。

《七彩楊宗保紮腳穆桂英》，黃鶴聲導演，香港：麗光影業，1959 年。

《人望高處》，莫康時導演，香港：年億影片，1954 年。

《十年割肉養金龍》，珠璣導演，香港：麗士影業，1961 年。

《三看御妹劉金定》，李萍倩導演，香港：長城電影製片，1962 年。

《大觀園》（上、下集），莫康時導演，香港：永茂電影企業，1954 年。

《女飛俠黃鶯》，任彭年導演，香港：月明影業，1960 年。

《女賊黑野貓》，蔣偉光導演，香港：大志影片，1966 年。

《山盟海誓》，陳文導演，香港：兄弟電影製片，1961 年。

《六月雪》，李鐵導演，香港：大成影片，1959 年。

《月媚花嬌》，蔣偉光導演，香港：大成影片，1952 年。

《玉郎三戲女將軍》，蕭笙導演，香港：富有影業，1967 年。

《玉碎花殘》，林川導演，香港：金都影業，1953 年。

《生紅娘三戲張君瑞》，陳皮導演，香港：百福影業，1952 年。

《白兔會》，左几導演，香港：大成影片，1959 年。

《光緒皇夜祭珍妃》，劉芳導演，香港：大鳳凰影業公司，1952 年。

《光緒皇傳》，珠璣導演，香港：永茂電影企業，1952 年。

《危樓春曉》，李鐵導演，香港：中聯電影企業，1953 年。

《多情竹織鴨》，任護花導演，香港：東方影片，1959 年。

《如來神掌》，凌雲導演，香港：富華影業，1964 年。

《如來神掌下集大結局》，凌雲導演，香港：富華影業，1964 年。

《如來神掌三集大結局》，凌雲導演，香港：富華影業，1964 年。

《如來神掌四集大結局》，凌雲導演，香港：富華影業，1964 年。

《如來神掌怒碎萬劍門》，凌雲導演，香港：富華影業，1965 年。

《朱門怨》，李鐵導演，香港：光藝製片，1956 年。

《朱門怨》，楚原導演，香港：邵氏兄弟、電視廣播有限公司，1974 年。

《西廂記》，吳回導演，香港：中聯電影企業，1956 年。

《佛前燈照狀元紅》，周詩祿導演，香港：偉生，1953 年。

《冷秋薇》，黃岱導演，香港：麗士影業，1963 年。

《吸血婦》，李鐵導演，香港：中聯電影企業，1962 年。

《花都綺夢》，唐滌生導演，香港：國際影片發行，1955 年。

《金殿審人頭》（上集、大結局），陳焯生導演，香港：大聯影業，1959 年。

《金鳳斬蛟龍》，黃鶴聲導演，香港：麗士影業，1961 年。

《金蘭姊妹》，吳回導演，香港：中聯電影企業，1954 年。

《長生塔》，吳回導演，香港：山聯影業，1955 年。

《雨夜歌聲》，李英導演，香港：遠東影業，1950 年。

《青青河邊草》，蔣偉光導演，香港：堅成影片，1966 年。

《南北和》，王天林導演，香港：國際電影懋業，1961 年。

《洛神》，羅志雄導演，香港：大成影片，1957 年。

《秋風殘葉》，楚原導演，香港：光藝製片，1960 年。

《秋葉盟》，盧雨岐導演，香港：大成影片，1964 年。

《紅花俠盜》，楚原導演，香港：玫瑰影業，1964 年。

《紅娘》，龍圖導演，香港：桃源電影，1958 年。

《飛頭公主雷電鬥飛龍》，馮志剛導演，香港：天龍影業，1960 年。

《家》，吳回導演，香港：中聯電影企業，1953 年。

《時來運到》，吳回導演，香港：成昌影業，1952 年。

《桃花江》，張善琨、王天林導演，香港：新華影業，1956 年。

《情劫姊妹花》，秦劍導演，香港：中聯電影企業，1953 年。

《甜甜蜜蜜的姑娘》，蔣偉光導演，香港：大志影片，1967 年。

《紮腳十三妹金殿賣人頭》，馮志剛導演，香港：麗士影業，1960 年。

《殘花淚》，楚原導演，香港：萬聲電影，1966 年。

《無頭女賣頭尋夫》，珠璣導演，香港：麗士影業，1961 年。

《無頭東宮生太子》（上、下集），龍圖導演，香港：大聯影業，1957 年。

《黑玫瑰》，楚原導演，香港：玫瑰影業，1965 年。

《黑玫瑰與黑玫瑰》，楚原導演，香港：玫瑰影業，1966 年。

《黑野貓霸海揚威》，蔣偉光導演，香港：大志影片，1967 年。

《傻俠妖姬》，畢虎導演，香港：泰嘉影片，1952 年。

《愛》，王鏗、吳回、李鐵、珠璣、李晨風、秦劍導演，香港：中聯電影企
　　業，1955 年。

《搜書院》，徐韜導演，中國：上海電影製片廠，1957 年。

《新白金龍》，楊工良導演，香港：大中華電影企業，1947 年。

《聖劍風雲》，凌雲導演，香港：得利影業，1965 年。

《詩禮傳家》，珠璣導演，香港：金城影業，1965 年。

《賊王子》，陸邦導演，香港：國華影業，1958 年。

《遙遠的路》，關志堅導演，香港：堅成影片，1967 年。

210

《撞到正》，許鞍華導演，香港：高韻，1980 年。
《駙馬艷史》，左几導演，香港：金門影業，1958 年。
《鴛鴦江遺恨》，黃岱導演，香港：大成影片，1960 年。
《黛綠年華》，左几導演，香港：國際電影懋業，1957 年。
《檳城艷》，李鐵導演，香港：植利影業，1954 年。
《爛賭二當老婆》，黃堯導演，香港：金碧影業，1964 年。
《艷陽長照牡丹紅》，周詩祿導演，香港：龍鳳影片，1955 年。

## 外語電影

American Graffiti, dir. George Lucas, USA, Universal Pictures, 1973.

Grease, dir. Randal Kleiser, USA, Paramount Pictures, 1978.

Love Is a Many-Splendored Thing, dir. Henry King, USA, Twentieth Century
Fox, 1955.

Sweet Bird of Youth, dir. Richard Brooks, USA, Roxbury Productions, 1962.

Sunset Boulevard, dir. Billy Wilder, USA, Paramount Pictures, 1950.

## 粵曲及粵樂唱片

《女人世界·扮靚仔》（FOX-3.9106），香港：藝意，1993 年。
《粵劇丑生名曲選——余俠魂訴情》（NBCD-92005），香港：香港百利唱
片，1992 年。
阮兆輝、李寶瑩：《三看御妹》（TSCD-2078），香港：天聲唱片，2007 年。
馬師曾、上海妹：《刁蠻公主戇駙馬》，參考自
www.youtube.com/watch?v=U_9cGORogRg，版本不詳。
馬師曾、紅線女：《搜書院》（COL-3151），香港：藝聲唱片，年份不詳。
馬師曾、譚蘭卿：《怕聽銷魂曲》（WL169），香港：和聲唱片，年份不詳。
馬師曾、譚蘭卿：《摩登女招夫》，參考自
www.youtube.com/watch?v=b1Lk4qmPzPE，版本不詳。
鄧碧雲、李寶瑩：《江山美人》（FHCD-4016），香港：風行唱片，1991 年。

## 粵語流行曲唱片

《雙喜臨門》（WL148），香港：天聲唱片，1960 年。
林子祥：《一個人》（EMGS-6067），香港：EMI 唱片，1980 年。
鄭少秋：《輪流傳》（CST-12-45），香港：娛樂唱片，1980 年。

## 國語時代曲唱片

《上海風華之一‧賣糖歌》（0 7777 78398 2 9），香港：百代唱片，1995 年。
白光：《如果沒有你‧白光》（FH 81020 2），香港：百代唱片，1992 年。
白虹：《郎是春日風‧白虹》（FH 81018 2），香港：百代唱片，1992 年。
周璇：《天涯歌女‧周璇之一》（FH 81001 2），香港：百代唱片，1992 年。
董佩佩：《董佩佩之歌》（CPA 103），英格蘭：百代唱片，年份不詳。

## 西方音樂唱片

David Nadien, *Humoresque (USA: Kapp KS-3342, 1963)*, Hong Kong: Sepia
    Records Limited / New Century Workshop, 2013.
Josef Sakonov (violin) with The London Festival Orchestra, *MEDITATION
    From THAÏS*, London: Decca SPA 571, 1972.

國家圖書館出版品預行編目

追看黃金時間：把<<山水有相逢>>、<<輪流傳>>、
<<執到寶>>前塵細認 / 歷士著. -- 臺北市：致出
版, 2021.07
　　面；　公分
　ISBN 978-986-5573-16-4(平裝)

1.電視劇 2.文化研究 3.影像文化 4.香港

989.2　　　　　　　　　　　　110009040

# 追看黃金時間

把《山水有相逢》、《輪流傳》、《執到寶》
前塵細認

作　　者／歷士
出版策劃／致出版
製作銷售／秀威資訊科技股份有限公司
　　　　　114 台北市內湖區瑞光路76巷69號2樓
　　　　　電話：+886-2-2796-3638
　　　　　傳真：+886-2-2796-1377
網路訂購／秀威書店：https://store.showwe.tw
　　　　　博客來網路書店：https://www.books.com.tw
　　　　　三民網路書店：https://www.m.sanmin.com.tw
　　　　　讀冊生活：https://www.taaze.tw

出版日期／2021年7月　　定價／400元

致　出　版　　　　　　　向出版者致敬